글자 풍경

글자 풍경

발행일
2019년 1월 30일 초판 1쇄
2022년 11월 20일 초판 12쇄

지은이 | 유지원
펴낸이 | 정무영, 정상준
펴낸곳 | (주)을유문화사

창립일 | 1945년 12월 1일
주소 | 서울시 마포구 서교동 469-48
전화 | 02-733-8153
팩스 | 02-732-9154
홈페이지 | www.eulyoo.co.kr

ISBN 978-89-324-7395-6 03600

글자에 아로새긴
스물일곱 가지 세상

글자 풍경

유지원 지음

을유문화사

글자에 관한 글을 읽는다는 것은 매우 성찰적인 행위일 수밖에
없다. 지금 내가 들여다보고 있는, 이 흰 바탕에 새겨진 검은
잉크 자국을 끊임없이 의식하게 만드니까. 글의 의미에서
자꾸 미끄러져 나와 글자 하나하나의 획 굵기와 세리프의
각도와 이를테면 'a의 아랫부분 폐곡선 안 물방울 모양 하얀
속공간' 따위에 주의를 기울이게 만드니까. 유지원은 디테일의
세계로 우리를 끌어들인다. 그동안 한 번도 유심히 보지
않았던 것들의 세부로 우리를 초대하고 미묘한 차이를
음미하자고 유혹한다. 자세한 설명과 섬세한 비유의 안내를
따라가 보니, 그 세부에 참말 커다란 것들이 잔뜩 들었다.
그 폐곡선 안 물방울 모양 하얀 속공간은, 말하자면 쌀 한 톨
크기도 안 되는 이 여백은 역사와 심리학과 철학과 물리학과
화학으로, 그러니까 의미로 꽉 찼다. 유지원은 과학자의
머리와 디자이너의 손과 시인의 마음을 가진 인문주의자다.

박찬욱(영화감독)

언어가 인간이 이룩한 문명의 정수라면, 글자들의 풍경은
도시의 전경처럼 문명의 외피를 보여 준다. 역사 속에 등장한
글자들의 기하학을 이해하는 과정은 그 시대 사람들을
내밀하게 공감하는 과정이기도 하다.

우리는 글자들을 왜 그렇게 쓰게 됐을까? 저자 유지원은
깊이 있는 지식에 흥미로운 이야기들을 담아 이 묵직한 질문에
답한다. 글자 하나하나에 얼마나 깊은 인간의 역사가 담겨
있는지 친절하게 서술한다. 다채로운 글자들의 풍경이
곧 다양한 문명의 역사임을 증명한다.

근사한 책은 일상적인 것들을 한순간 완전히 새롭게 바라보게
만드는 경험을 제공한다. 이 책이 그렇다. 마지막 책장을 덮고
나면, 이제 당신은 양식이 다른 글자들이 서로 다른 목소리로
당신에게 말을 거는 경험을 하게 될 것이다.

정재승 (과학자)

나는 글자체를 만든다. 하얀 바탕에 검정 글자. 내가 만드는
글자의 세상은 이렇게 단순해 보이지만, 나에게 있어 글자의
검정은 역사성과 시대성 그리고 나의 개성까지 여러 겹의
층위가 겹쳐지고 농축되어 만들어진 검정으로 다가온다.
이 책은 글자에 농축된 겹겹의 층위를 하나하나 자세히 펼쳐
보여 주고 있다. 그러나 글자를 해부하고 분석하기보다는,
글자가 품고 있는 이야기를 다각도로 이해하고 공감하며
다양한 방식으로 독자에게 전달한다. 작가가 글자를 바라보는
시선은 새가 내려다보듯 높은 곳에 있기도 하고, 현미경으로
보듯 생각하지도 못한 부분을 확대하기도 하며, 과거의
입장에서 현재를 바라보기도 혹은 현재에서 과거를 상상하기도
한다. 그 이야기들이 더 생생하게 느껴지는 것은 작가가 직접
현지에서 경험한 것일 뿐만 아니라, 타이포그래피 교육자와
연구자로서 오랫동안 체계적으로 정리해 온 주제들이기 때문일
것이다. 이 책이 안내하는 대로 글자가 있는 풍경을 걸어 보자.
늘 곁에 있어 익숙하고 잘 안다고 생각했던 글자들의 새로운
모습을 알아 가는 것은, 참으로 놀랍고 유쾌할 것이다.

류양희(글자체 디자이너)

프롤로그

글자들의 숲길에서

<div align="center">1.</div>

국민학교 4학년 때였다. 당시에는 초등학교를 국민학교라고 불렀다. 아버지의 발령으로 국민학교 시절의 2년을 강원도 영월군에서 살았다. 영월읍내에는 책방이 하나 있었다. 그 동네에서는 가장 번듯한 책방이었다. 집에서 꽤 멀었지만, 틈틈이 그곳에 가서 가지런히 꽂힌 책들의 목록을 바라보며 고르는 것은 그 시절 일상의 즐거움이었다.

한겨울이었다. 몸가짐과 말투가 단정한 할아버지 한 분이 책방에 들어와서 점원에게 지그시 물어보셨다.

"'법'에 관한 책이 있습니까? 나처럼 못 배운 노인도 이해할 수 있는 걸로요."

이 문장의 모든 단어가 또렷이 기억난다. 그때의 모든 정황들, 할아버지의 조용하게 상기된 두 볼과 겨울철 석유 난로를 때던 서점의 온도까지도. 당시에는 어려서 잘 모르긴 했지만, 할아버지가 어떤 갑갑한 일을 겪고 있으리라는 사실은 짐작할 수 있었다. 처음 잠깐 마주친 분일 뿐이지만, 어쩐지 할아버지를 응원하고 싶은 마음이 생겼다. 할아버지가 그곳에서 원하는 책을 꼭 찾아 문제를 잘 해결하시면 좋겠다고. 1987년이었다. 할아버지는 그 읍내의 책방, 그 제한된 정보 세계 속에서 원하는 형식과 내용의 지식을 구하셨을까?

그때 어렴풋이 느꼈던 것 같다. '아, 내가 하고 싶은 일, 할 수 있는 일, 해야 할 일이 이거구나…….'

도달하기 어려운 지식과 정보·이야기·진실 들을 쉽게 접근할 수 있도록 가공해서, 특히 약하고 힘없는 사람들에게 촘촘하게 닿도록 하는 일. 꼭 '법'은 아니더라도, 외진 곳의 노인한 명이라도 필요한 지식으로부터 소외되지 않도록 하고, 그로 인해 불편이나 억울함을 겪지 않도록 힘을 실어 주는 일. 비언어적인 메시지까지 잘 갈고닦아서 사람들의 감정과 마음에다가서는 일.

2.

이것은 글자와 타이포그래피의 근대를 지피는 정신이기도 하다. 아시아에서도, 유럽에서도, 미국에서도 타이포그래피의근대화는 곧 '지식 민주화'를 뜻했다.

유럽의 타이포그래피에서 '근대(modern)'라는 용어는 세번 등장한다. 먼저 15세기 중반, 구텐베르크의 금속활자 인쇄술과 함께 타이포그래피의 근대는 힘차게 태동한다. 마침 르네상스 시대였던 당시, 이제 하나님의 말씀이 아닌 인간의 생각들이 인쇄된 활자를 타고 유럽 전역에 퍼져 나갔다. 다음으로는 18세기, 이성과 합리를 중시하는 계몽주의 정신의 취향을 반영하면서 당시 기술 발달상을 반영한 '모던 스타일'이라는 계열의활자체가 등장한다. 이 '모던'은 정신보다는 양식(style)에 가까웠다. 마지막으로 20세기 초반, '모던 타이포그래피'가 등장한다. 그 중심에는 독일의 타이포그래퍼 얀 치홀트(Jan Tschichold, 1902~1974)가 있었다. 우선 산업혁명 이후 기계 문명의이기를 디자인이 적극 끌어안았다. 그러던 중, 세계 대전이 유럽을 할퀴고 지나갔다. 그 참상 속에서 책 속의 지식과 정보는

더 이상 부유층의 전유물이어서는 안 되었다. 이런 사회적 변화를 겪으며, 디자이너들은 자신들의 역할과 정체성을 심각하게 고민해야 했다. 가난한 사람들도 높은 수준의 디자인으로 이들을 누릴 수 있어야 했다. 이런 정신을 반영한 '모던 타이포그래피'는, 그래서 '바우하우스(Bauhaus)'와 더불어 '디자인 운동'이라고도 불린다. 타이포그래피의 모더니스트들은 아름답고 기능적인 타이포그래피 디자인과 동시대적 기술을 텍스트에 접목해서 출판물을 합리적인 가격에 공급하고자 했다.

'수동적인 가죽 장정 대신 능동적인 독서를(aktive Literatur statt passive Lederbande)'. 책이 부르주아와 귀족의 비싼 서재를 그 호사스러운 가죽 장정으로 장식하는 역할에서 벗어나, 모든 독자의 손에서 능동적으로 펼쳐지도록 함으로써 편안한 독서를 제공하는 역할로 거듭나도록 하겠다는 것이 바로 '타이포그래피의 근대 정신'이다.

한국에서 '타이포그래피의 근대'를 연 인물로는 15세기 중반의 위대한 왕이자 탁월한 학자인 세종대왕(1397~1450)을 꼽을 수 있다. 유럽에 구텐베르크가 있다면, 한반도에는 그보다 앞서 발명된 금속활자 인쇄술이 있다. 그러나 '움직이는 (movable), 금속 재질의(metal) 활자(letter)'를 쓴다는 점을 제외하면, 구텐베르크와 고려의 금속활자 인쇄술은 모든 공정의 메커니즘과 그 발명의 의의가 달랐다. 아쉽게도 우리가 지금 한글 타이포그래피를 하는 디지털 환경은 구텐베르크 방식을 이어받고 있다.

가끔 사람들은 내게 구텐베르크와 고려 직지심경의 금속활자 인쇄 기술 중 어느 쪽이 우월한지 질문한다. 워낙 세부 공정이 서로 달라서 단순하게 비교하기 어렵고, 또 그럴 만한 의미도 없다. 이런 대답을 들으면, 혹시 구텐베르크 인쇄술이 기

술적으로 더 우위에 있기에 세계사에서 더 폭발적인 파급력을 가지게 된 것은 아니냐고 조심스럽게 묻기도 한다. 기술력으로 이를 단정하기는 어렵다.

원인은 다른 데에 있었다. 당시 유럽에는 이 첨단 기술의 의의를 꿰뚫어 보고 적극 활용한 얼리 어댑터들이 꿈틀대고 있었다. 초기 금속활자 인쇄술의 대표적인 스타급 유저(user)로, 루터와 에라스뮈스 등을 들 수 있다. 스타 플레이어들이 개발 당시 짐작도 못한 수준으로 플레이를 펼치는 모습을 보고 게임 개발자들이 오히려 놀라는 일이 생기는 상황과 비슷하다고 할까?

조선에서는 금속활자 인쇄술의 비용이 높아서 민간이 아닌 국가가 이 기술을 주관하기는 했지만, 지식과 정보를 독점하려는 의도에서 그렇게 한 것은 아니었다. 조선은 오히려 출판과 배포에 적극적이었다. 그런데 조선 초의 사회에는 인쇄술이 일반 백성들에게까지 널리 파급되는 것을 가로막는 또 다른 큰 장애가 있었다. 한자를 문자 언어로 쓰고 있었던 것이다. 한자는 한국어를 표현하기에는 그 구조가 맞지 않았고, 그래서 일반 백성들이 널리 깨우치기에 한층 더 어려운 문자였다. 즉 지식층에게나 접근 가능했다. 바로 이 문턱을 낮춘 사건이 '훈민정음 창제'였다.

> 國之語音、異乎中國、與文字不相流通、
> 故愚民、有所欲言、而終不得伸其情者多矣。
> 予爲此 憫然、新制二十八字、
> 欲使人人易習、便於日用耳。
> 우리의 말이 중국의 말과는 달라서 한자로는
> 서로 통하기 어렵다.
> 일반 백성들이 의사를 나누고자 해도, 종국에는

그런 마음을 펴지 못하는 경우가 많다.

나는 이것이 가엾다. 그래서 스물여덟 자를 새로

만든 것이다.

이 새로운 글자를 누구나 쉽게 익히고, 날마다 편하게

사용할 수 있기를 바랄 뿐이다.

『훈민정음』해례본에서 왕이 직접 쓴 '어제서문'이다. 한글 창제는 곧 '지식 민주화'를 의미했고, 한국 '타이포그래피의 근대'는 이렇게 밝혀져 갔다. 세종대왕은 '백성들이 어려운 한자로 쓰여진 문자 정보로부터 소외되는 일이 없기를, 하고 싶은 말을 못하는 일이 없기를, 알아야 할 것을 몰라서 억울한 일을 겪는 일이 없기를' 바라는 마음에서 오늘날까지 그 생명력이 존속되는 글자 체계를 발명해낸 것이다.

이런 의미에서 '최초 한글 매뉴얼 책'인『훈민정음』(1446)은 진정으로 근대를 일찌감치 열어 가는 텍스트였다. 구텐베르크의 금속활자 인쇄술 발명과 사회문화적 의의에 있어서 등가적이라 할 수 있는 사건은, 고려의 금속활자 인쇄술 발명보다는 오히려 조선 초 한글 창제 쪽이 가깝지 않은가 한다.

3.

글자란 생물과 같아서 기술과 문화, 자연환경의 생태 속에서 피어난다. 또 문화권과 시대별로 글자들은 고립된 채 존재해 온 것이 아니라, 서로 관계를 맺고 영향을 주고받으며 생멸하고 성장하고 진화해 왔다.

글자와 그 형태는 자연 및 사회의 맥락과 긴밀한 관계를

가진다. 여행을 할 때 우리는 그 지역의 문화유산 및 자연환경·동시대적 발전상을 각각 따로 떼어서 보는 것이 아니라, 온도·습도·햇빛의 강도 등 모든 것의 맥락 속에 몸을 풍덩 던진 채 전체를 포괄적으로 이해한다.

그런 의미에서 이 책에는 내가 눈으로, 그리고 온몸으로 그 생태를 확인한 후 현지에서 직접 자료를 입수한 글자들만을 다루었다. 아쉽게도 나는 지구의 적도 아래인 남반구에 한번도 가 본 적이 없다. 북반구에서도 나의 글자 경험은 크게 내가 유학했던 독일을 중심으로 한 유럽 지역과 한국·일본·홍콩 등 동아시아 일부 지역에 중점적으로 몰려 있었다. 나는 『중앙선데이 S매거진』에서 연재를 하는 동안, 북반구 글자 네트워크에서 맥락상 빠져서는 안 될 주요 노드(node)들 몇 군데를 (자비로) 마저 방문했다. 이때 방문했던 지역들이 뉴욕, 베이징, 타이페이 그리고 북인도였다.

옛 페르시아 문명이 있었던 지역은 대한민국 외교부에서 여행을 금지하고 있어 여전히 아련한 동경만 품고 있을 뿐이고, 그밖에 여성 혼자 탐방하기에 너무 위험한 지역들도 아쉬움을 머금고 포기해야 했다. 북반구에도 이 책에서 다 다루지 못한 지역들이 여전히 많다. 키릴 문자를 쓰는 러시아, 룬 문자의 유적이 남아 있는 북유럽, 켈트족의 아일랜드, 남인도와 북아프리카 그리고 북한……. 앞으로 나의 '세계 글자 네트워크'에서 더 촘촘히 채워 나가고 싶은 지역들이다.

4.

여기 책으로 엮어 펼쳐진 글들은 『중앙선데이 S매거진』에서

2017년 3월부터 1년간 '유지원의 글자 풍경'이라는 이름으로 격주 연재한 칼럼들로부터 출발했다. 이 칼럼들을 주제별로 다시 배열했고, 내용을 이해하기 더 쉽도록 자세하게 풀어서 부연했으며 그림들을 보충했다. 그리고 다섯 편의 글을 새로 써서 넣었다.

2016년 어느 조용한 여름날이었다. 당시 '그책' 출판사에 계시던 정상준 대표님이 내게 연락을 주셨다. 박찬욱 영화감독님이 내 글을 즐겨 읽는다며 나를 추천하셨다는 것이다. 너무 놀랐다. 놀라는 것도 정도가 지나치면 잘 안 믿어진다. 정상준 대표님은 굳이 못 믿는 건 또 뭐냐고 하셨지만, 그대로 믿기엔 건강하지만 하나뿐인 내 심장은 소중했다.

이 책의 발단에 우리들이 흠모해 마지않는 박찬욱 감독님이 계셨다고 하면, 독자분들도 잘 믿기지 않을 것이다. 이후 내 글을 유심히 보신 정상준 대표님이 『중앙선데이 S매거진』을 이끄시던 정형모 기자님께 나를 필자로 추천하셨다. 나는 S매거진의 충성스러운, 오랜 애독자였다. 변변한 단독 저서 하나 없는 필자를 믿고, 소중한 지면을 내어 주신 정형모 기자님께 감사드린다.

1년간의 연재를 무사히 마치고, 출판사와 계약하려던 무렵에 정상준 대표님은 '을유문화사'의 편집주간으로 자리를 옮기셨다. 이것은, 이 책에게는 기막힌 운명이자 인연이었다. 그 사연은 이 책의 160쪽에 소개해 두었다. 또한 애정과 열의를 갖고 이 책을 맡아 주신 을유문화사의 정미진 편집자님께 감사한다. 정미진 편집자님은 "이 내용을 채워 주세요" 같은 말을 하지 않았다. "이 부분의 이야기가 궁금해요!"라고 말하며 눈을 반짝였고, 재미있다며 저자의 흥을 돋워 주셨다. 덕분에 뭔가 일을 굉장히 더 많이 한 것만 같지만, 독자들에게 이야

기를 더 잘 전하고 싶은 진심은 편집자님과 내게 한결같았다.

이 책은 글자와 타이포그래피를 다룬다. 따라서 이 책의 타이포그래피 디자인을 해 주실 디자이너는 이론적인 이해와 아카데미 및 실무에서의 풍부한 경험을 기본적으로 갖추셔야 했다. 책의 내용과 타이포그래피 디자인이 서로 충돌을 일으키면 안 되기 때문이었다. 내게는 이 책의 디자인 자체를 '타이포그래피 편집 교과서'로써 활용하고자 하는 소박한 소망도 있었다. 이화여자대학교 시각디자인학과의 유윤석 교수님은 최고의 적임자셨다. 유윤석 디자이너님의 편집 디자인은 견고하고 우아하면서도 활력을 잃지 않아서, 우리 타이포그래피 수업에서도 이미 '교재'처럼 쓴다. 나의 소망 이상을 만족시켜 주신 디자인에 감사한다.

마지막으로 내가 가장 존경하고 애정하는 분들, 박찬욱 영화감독님, 과학자 정재승 교수님, 글자체 디자이너 류양희 선생님이 추천사로 이 책을 완결해 주셨다. 덕분에 『글자 풍경』은 참 행복한 운명으로 출생할 수 있을 것 같다. 책은 혼자만의 힘으로 태어나지 않는다. 이 든든한 응원에 감사하는 마음을 어떻게 다 표해야 할지 모르겠다.

5.

우리에게 타이포그래피란 어떤 의미일까? 타이포그래피는 글자를 만들고 배열하는 인간 활동이다. 눈으로 소통하는 커뮤니케이션이다. 우리는 타이포그래피를 왜 할까? 우리 자신을 위해서다. 우리 자신의 개성과 말투가 사람들의 눈에 보이고 읽힐 때 더 잘 표현되기를 바라서다. 그리고 타인과 소통을 다

각도로 더 잘 하기 위해서다. 더 아름답기 위해서, 더 기능적이기 위해서, 더 다양한 감정을 주고받기 위해서, 우리의 생각을 더 잘 전달하기 위해서다. 그러니까 우리는 보다 나은 공동체를 위해서, 함께 더 잘 살기 위해서 커뮤니케이션을 하고 타이포그래피를 한다.

타이포그래피는 전문 영역인 동시에 일반 교양의 영역이기도 하다. 이 책은 전공자를 위한 체계적인 지식을 제공하기보다는, 글자 생활을 하는 모든 사람들이 그동안 바로 곁에 있으면서도 잘 알지 못했던 글자의 생태를 이해하고 그로부터 기쁨을 느끼기를 바라며 꾸렸다.

나는 이 책을 글자들의 생태계처럼 조성하고자 했다. 글자들의 숲, 종이들이 이파리처럼 나부끼고 먹의 묵향이 번지는 곳, 인쇄기가 덜커덕덜커덕 구슬땀을 흘리며 근대로 향하는 정신의 텍스트를 힘차게 찍어 내는 곳, 싱싱한 생명의 피처럼 기계를 돌리는 기름 냄새가 풍기고, 기계의 견고한 육신이 장인들의 노동과 온기에 힘입어 삶의 온도를 생생히 유지하는 곳, 갓 떠낸 검은 잉크가 피부의 윤기처럼 반짝이며 그윽한 체취를 풍기는 곳, 활기가 넘치는 거리 위 네온이 반짝이는 곳, 지구상 다양한 양태의 정신들이 글자로 응결되어 맺혀 있는 곳…….

이런 글자들의 숲길을 마음 편히 산책하는 기분으로, 가끔은 땀 흘려 걸어야 할 길들도 나 있는 이 풍경 속으로 독자들께서 성큼 들어오셨으면 한다.

2019년 1월
유지원

차례

추천의 글 ·· 5

프롤로그

글자들의 숲길에서 ···································· 9

I 유럽과 아시아의 글자 풍경

알프스 북쪽 침엽수 같은, 알프스 남쪽 활엽수 같은 글자들 ···· 24

루터의 망치 소리 근대를 깨우고 ························ 36

짧지만 아름답던 벨 에포크, 삶의 찬란한 기쁨 유겐트슈틸 ···· 46

대륙 유럽 너머의 글자 생태계 ························· 58

로마자의 독특한 낱글자들 그리고 로마자 너머 ············· 70

뉴욕에 헬베티카, 서울에 서울서체 ···················· 86

홍콩의 한자와 로마자, 너는 너대로, 다르면 다른 대로 ········ 94

터키의 고대 문자, 지중해의 패권을 둘러싼 고된 세력 다툼 ··· 102

아랍 문자의 기하학 우주에는 빈 공간이 없다 ·············· 112

인도, 활기 넘치는 색채의 나라 ························ 122

II 한글, 한국인의 눈과 마음에 담기는 풍경

한국어의 '사랑', 다섯 소리로 충만한 한 단어 ‥‥‥‥‥ 132

세종대왕의 편지, 한글의 글자 공간 ‥‥‥‥‥‥‥‥ 138

궁체, 글자와 권력 그리고 한글과 여성 ‥‥‥‥‥‥‥ 146

명조체, 드러날 듯 말 듯 착실히 일하는 본문 글자체 ‥‥‥‥ 162

흘림체, 인간 신체의 한계가 만든 아름다움 ‥‥‥‥‥‥ 178

2010년대 한글 글자체 디자인의 흐름 ‥‥‥‥‥‥‥‥ 188

III 우주와 자연, 과학과 기술에 반응하는 글자

글자체가 생명을 구하고 운명을 가를 수 있을까 ‥‥‥‥‥ 208

붓이, 종이가, 먹물이, 몸이 서로 힘을 주고 힘을 받고 ‥‥‥‥ 216

큰 글자는 보기 좋게, 작은 글자는 읽기 좋게 ‥‥‥‥‥ 228

길 산스 울트라 볼드 i, 각각의 문제와 각각의 해결책 ‥‥‥‥ 236

인공지능과 독일의 자동차 번호판 위조 방지 글자체 ‥‥‥‥ 244

일본 도로 위 상대성 타이포그래피 ‥‥‥‥‥‥‥‥ 248

네덜란드 글자체 디자이너가 직지를 만나 세 번 놀랐을 때 ‥‥ 256

IV 자국과 흔적을 사색하는 시간

악보 위에 피어난 꽃 ································· 266

한 방울 잉크 자국이 들려주는 이야기 ··················· 274

눈 내리는 우키요에 ······························· 282

눈으로 듣는 짧은 시, 소리로 보는 작은 그림 ············· 290

용어 정리 ···································· 297

이미지 출처 ·································· 299

I

유럽과 아시아의 글자 풍경

알프스 북쪽 침엽수 같은, 알프스 남쪽 활엽수 같은 글자들

루터의 망치 소리 근대를 깨우고

짧지만 아름답던 벨 에포크, 삶의 찬란한 기쁨 유겐트슈틸

대륙 유럽 너머의 글자 생태계

로마자의 독특한 낱글자들 그리고 로마자 너머

뉴욕에 헬베티카, 서울에 서울서체

홍콩의 한자와 로마자, 너는 너대로, 다르면 다른 대로

터키의 고대 문자, 지중해의 패권을 둘러싼 고된 세력 다툼

아랍 문자의 기하학 우주에는 빈 공간이 없다

인도, 활기 넘치는 색채의 나라

알프스 북쪽 침엽수 같은,
알프스 남쪽 활엽수 같은 글자들

베네치아에서 마주친 평범한 간판. 알프스 이북의 '블랙레터'에 비해 밝고 둥글어 '화이트레터'라고도 불리는, 우리에게 익숙한 '로만체'가 적용되어 있다.

이탈리아구나. 아, 내가 이탈리아에 왔구나!

베네치아에 도착한 길에 평범한 연구소의 간판 하나와 마주쳤다. 탄성을 머금은 채 그대로 멈춰 서서 들여다봤다. 독일과 오스트리아의 국경을 넘어 막 이탈리아에 도착한 직후였다. 내가 살던 독일의 일상에서는 보기 드문, 둥글고 밝고 비례가 우아한 글자들이었다. 그 글자들이 따뜻해 보이는 하얀 돌 위에 새겨진 채, 남쪽 나라의 화사한 태양 아래서 나른히 기지개를 펴며 몸을 늘이고 있었다. 여기, 이탈리아가 깃들어 있었다.

독일은 유럽 대륙의 한복판에서 아홉 개 국가와 국경을 접하고 있다. 여권만 있으면 걷거나 자전거를 타고 동네 장 보러 가듯 쉽게 국경을 넘을 수 있었다. 국경을 넘어도 풍경은 대체로 연속적이다. 언어가 불연속적인 듯 바뀌지만, 국경 지역의 언어는 두 언어가 어느 정도 섞인 경계의 성격을 갖고 있다. 확실하게 불연속적인 것은 도로 표지판의 글자체들이었다. 국경을 넘는 즉시 도로에서 각국이 지정하는 공식 글자체가 바뀐다.

국경을 넘는 모든 경험 중 가장 드라마틱한 변화라고 꼽을 수 있는 것은 단연 알프스를 넘는 경험이었다. 독일에서 알프스를 넘어서 마침내 남쪽 나라 이탈리아의 풍광이 나타나는 순간은 언제나 감동적이다. 버스로, 자동차로, 기차로, 비행기로도 넘어 보았고, 오스트리아의 알프스로도, 스위스의 알프스로도 넘어 보았다. 그때마다 매번 눈부신 변화를 접했다. 알프스를 넘어가면 태양의 느낌이 완전히 달라진다. 나뭇잎의 반짝임이 달라지고, 바람의 성격이 달라지고, 올리브 나무의 회녹색을 닮은 듯 건물들의 재질과 색채감이 달라진다. 그렇게 사람들의 피부색과 생김새가 달라지고 기질이 달라지며, 언어가 달라진다. 그리고 글자가 달라진다.

PETRI BEMBI DE AETNA AD
ANGELVM CHABRIELEM
LIBER.

Factum a nobis pueris eſt , et quidem ſe-
dulo Angele; quod meminiſſe te certo
ſcio;ut fructus ſtudiorum noſtrorum,
quos ferebat illa aetas nó tam maturos, q̃
uberes, ſemper tibi aliquos promeremus:
nam ſiue dolebas aliquid, ſiue gaudebas;
quae duo ſunt tenerorum animorum ma

하르트만 셰델의 『연대기(*Chronik*)』(안톤 코베르거 발행, 독일 뉘른베르크, 1493년,
위)와 피에트로 벰보 추기경의 『에트나(*Aetna*)』(알도 마누치오 발행, 이탈리아
베네치아, 1495년, 아래).

알프스 남쪽의 밝고 조화로운 로만체

폭이 좁고 어둡고 뾰족한 독일의 글자들과 달리, 이탈리아의 글자들은 햇빛을 받아 몸을 활짝 폈다. 독일에서 이탈리아로 변화해 가는 풍광 그대로, 글자들의 풍경도 마치 검고 빽빽하며 수직성이 강한 침엽수의 숲이 점차 사라져 가면서, 둥글고 넓은 활엽수 잎들이 밝은 하늘을 배경으로 돋아나는 듯한 모습으로 눈앞에 펼쳐지는 것 같았다.

독일에서는 20세기 중반까지도 '블랙레터(Blackletter)'라고 불리는 양식의 글자체들을 널리 썼다. 이름 그대로 획이 굵고 흰 공간이 좁아 지면이 전반적으로 검게 보이는 글자체다. 획이 세로에서 가로로 방향을 틀 때, 둥글고 부드럽게 이어서 쓰지 않고 절도 있게 꺾어서 쓰기에 '꺾어 쓰는 글자체'라고도 부른다. 이에 대비해서 흰 공간이 크고 밝으며 폭이 넓고 비례가 풍부한 이탈리아적 글자체는 '화이트레터(Whiteletter)'라고도 부른다. 정식 명칭은 '로만체(Roman Style)'다.

구텐베르크가 아직 중세에 발을 딛고서 근대로 향하는 기술적 외연을 구축한 직후, 금속활자 인쇄술은 독일뿐 아니라 유럽 전역으로 순식간에 퍼져 나갔다. 구텐베르크의 발명이 있은 후 반세기도 채 지나지 않아 해상 도시로, 당시 교역과 상업이 발달해 있던 베네치아는 인쇄술과 출판업의 중심이 되었다.

이탈리아의 출판업자들은 오늘날까지 우리에게 가장 익숙한 로마자 글자체 양식인 로만체의 외양을 확립하며 문화적 내연을 풍요롭게 채워 나갔다. 오늘날 로마자 텍스트체 본문에서 주로 접하는 세리프체 양식을 '로만체'라고 한다. 세리프(Serif)는 획의 끝에 붙은 작은 돌기로, 세리프가 있는 글자체를 세리프체라고 한다. 한편, 세리프가 없는 글자체는 프랑스

어로 without이라는 뜻인 sans을 붙여 산세리프(Sanserif) 혹은 줄여서 산스(Sans)라고 부른다. 굳이 한글과 비교하자면 세리프체는 명조체 계열, 산세리프체는 고딕체 계열에 가깝다.

때는 15세기, 바야흐로 르네상스 시대였다. 인문의 가치를 중시한 이탈리아 르네상스 지식인들의 취향에 독일의 검고 빽빽한 지면은 맞지 않았다. 그리스와 로마의 고전을 담은 문헌들은 그 인본적 정신을 반영하는 동시에 인간의 손으로 쓴 듯 자연스러운 활자체로 짜여진 지면을 취해야 했다. 이탈리아의 풍광에도 보다 밝고 둥근 글자가 어울렸다.

열정 넘치는 이탈리아의 출판업자들은 순전히 아름다운 인쇄 지면의 미학을 위해 까다롭기 그지없는 기술적 공정을 거쳐 로만체와 이탤릭체를 만들어 냈다. 26쪽에 있는 벰보 추기경의 『에트나』 본문을 보자. 셋째 줄 fructus와 넷째 줄 fere-bat에서 f의 윗부분이 각각 r과 e의 영역 위로 살짝 넘어오며 글자들이 서로 자연스럽게 어울리고 있다. 그럼으로써 구텐베르크적 텍스투라의 다소 경직된 수직성을 벗어난다.

*f*의 위쪽 끝과 아래쪽 끝이 활자의 사각형 공간 밖으로 빠져나와 있다. 주물을 뜨기 무척 까다로운 공정이 추가되었음을 짐작할 수 있다. 이런 노고가 없다면 '*of*'는 우아한 조화를 이루지 못한 채 '*o f*' 처럼 어색한 빈틈이 생기게 된다.

왼쪽 아래에서 이탤릭체의 *o*와 *f*를 나란히 세운 금속활자를 보면, *f*의 위아래 끝이 활자의 사각형 틀을 벗어나 있다. 한눈에 보기에도 공정이 복잡해졌다는 사실을 알 수 있다. 이렇게 해야 '*of*'가 조화를 갖추게 된다. 이탈리아의 밝고 고전적이며 인간적인 지면 뒤에는 이렇듯 활자체 제작자들의 땀과 노고가 깃들어 있다. 당대로서는 번거로웠던 기술적 도전의 결과였다.

알프스 북쪽의 어둡고 빽빽한 블랙레터체

15세기에 금속활자가 발명되어 활자체와 폰트의 역사가 시작되기 전에는 손으로 쓴 글씨체가 진화를 거듭해 온 역사가 있었다. 우리는 오늘날 영어, 독일어, 프랑스어 등 대부분의 유럽어와 터키어, 베트남어에 이르기까지 '로마자'를 사용한다. 알파벳에는 히브리 알파벳, 키릴 알파벳, 그리스 알파벳 등 여러 종류가 있다. 그 가운데서 고대 로마 시대에 라틴어를 위해 고대 로마인들이 완성한 글자 체계를 '로만 알파벳' 혹은 '라틴 알파벳'이라고 한다. 좀 덜 낯선 용어를 쓰자면, '로마자'라고도 한다. ('로마자'와 '로만체'가 혼란을 일으킬 수 있으니 여기서 한번 정리하자. '로마자'는 '한글'이나 '한자'처럼 글자 체계의 이름이다. '로마자'에는 여러 양식의 글자체들이 있는데 그중 '로만체'는 '블랙레터체'와 대비되는 스타일의 이름이다.) 이 로마자는 알프스 남쪽 고대 로마의 중심지인 이탈리아 반도로부터 알프스 북쪽으로까지 넘어왔다. 그리고 알프스 북쪽의 언어와 풍토라는 새로운 환경에 적응해 갔다.

ḡs lignū qð plātatī eſt⁹

ſpiritui ſancto pariteri

trespuiſſant et mon tres

Darnach fürt die miltik

Deus Abrahā·Deus Yſaacī

Die Rebeack wir̄·gewiß

블랙레터의 다채로운 양상.

위로부터 1. 텍스투라(Textura, 13-16세기), 주로 라틴어를 표기했다.

2. 로툰다(Rotunda, 14-17세기), 이탈리아에서는 이렇게 블랙레터도 둥글었다.

3. 바스타르다(Bastarda, 14-16세기), 유럽 각국. 네덜란드식 바스타르다, 프랑스식 바스타르다 등이 있다. 독일식 바스타르다로는 슈바바허와 프락투어를 들 수 있다.

4. 슈바바허(Schwabacher, 15-17세기), 독일 르네상스.

5. 프락투어(Fraktur, 16-20세기), 독일 바로크.

6. 블랙레터 흘림체(cursive).

글자도 각자 처한 저마다의 생태적 토양에서 배태되고 자라나는 생물 같아서, 로마자는 알프스 북쪽의 자연과 인문, 기술 환경 속에서 새로 적응한 외양을 갖추어 갔다. 알프스 북쪽에서 일반적으로 나타나는 로마자 양식을 주도한 글자체가 '블랙레터'였다. 블랙레터는 알프스 북쪽에서 제 기능을 나름대로 충실하게 수행해 갔다. 햇빛이 잘 스며들지 못하게 어두운 숲을 이루는 **빽빽**한 침엽수림처럼 수직성이 강하고 폭이 좁은 특성은, 가령 'achthundertachtundachtzig(888의 독일어 표기)'처럼 띄어쓰기 없이 한 단어로 이어 붙여 길어지는 경우가 많은 독일어 맞춤법의 성격에도 부합했다.

블랙레터 역시 로만체가 그랬듯 르네상스 시대의 슈바바허(Schwabacher)에서 바로크와 신고전주의 시대의 프락투어(Fraktur)로 시대에 따라 진화해 나갔고, 지역마다 양식을 달리하며 다채로운 양상을 띠었다. 20세기 중반까지 유일하게 블랙레터를 선호한 독일에서조차, 그 이후 오늘날에 이르기까지 블랙레터의 일상적인 입지는 좁아졌다. 그래도 블랙레터는 여전히 젊은 폰트 디자이너들에게 영감을 주면서 글자 생태계 속 다양성에 기여하고 있다.

글자는 지역적 생태성을 지닌다

디지털 기술이 발달한 오늘날에는 시스템에 기본으로 탑재된 디폴트 폰트들이 전 세계에서 획일적으로 적용되기도 한다. 다국적 기업들에서 사용하는 산세리프체 계열 글자체들은 특정 국가나 특정 시대를 연상시키지 않는 탈지역적이고 탈역사적인 국제적 성격을 구축해 갔다. 오늘날과 같은 세계

구텐베르크는 『42행 성서』를 블랙레터 중 가장 격식을 가진 글자체인 텍스투라로 찍었다. 구텐베르크 박물관 앞에는 텍스투라체 조각들이 있고(위), 이 박물관을 바라보는 거리 표지판들도 텍스투라로 표기되어 있다(가운데). 일반 거리의 표지판은 아래 왼쪽처럼 현대적인 산세리프체 계열이 적용되었다.

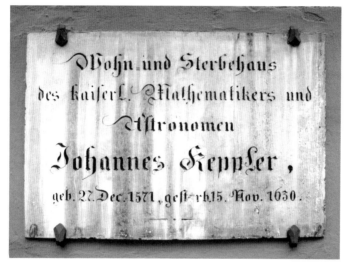

블랙레터 중 텍스투라를 주로 라틴어에 표기한다면, 유럽 각국어를 표기하는 일종의
블랙레터 사투리를 '바스타르다'라고 한다. 독일의 바스타르다로는 르네상스의
슈바바허와 바로크의 프락투어를 들 수 있다.

고색창연한 도시 레겐스부르크의 거리 표지판에는 이색적이게도 슈바바허가
적용되어 있다. 그 뒤로 보이는 독일 약국의 공식 로고는 약국을 뜻하는 독일어
'아포테케(Apotheke)'의 머릿글자 A를 프락투어로 디자인했다(위). 아래는
프락투어가 적용된, 천문학자 요하네스 케플러가 사망한 집의 간판이다.

프락투어체가 적용된 레겐스부르크의 간판.

화와 디지털 기술의 시대에도, 지역적 다양성의 가치는 그와
양립해서 존재한다.

이탈리아 토스카나를 방문한 적이 있었다. 그곳의 산지
와인을 맛본 것은 잊을 수 없는 경험이었다. 강렬한 태양에 달
구어진 흙이 포도나무를 키워 내어, 포도가 영글고 숙성되는
과정 전체가 한 병의 와인에 담겨 내 몸에 동화되는 것 같았다.
어떤 주류들이 전 세계로 유통되는 가운데에서도 산지만의 와
인은 인간에게 대체하기 어려운 가치를 지닌다. 바로 그렇듯
이, 글자 역시 여전히 그 지역만의 재료와 물성에 닿는 아날로
그적 성격과 고유성을 가진다.

구텐베르크가 금속활자를 발명해 가던 무렵, 그가 살던
곳으로부터 약 8,500킬로미터 동남쪽으로 떨어진 지역에 그

와 거의 동년배인 한 학자가 살았다. 구텐베르크의 발명과는 다른 방식이었지만 그 역시 금속활자 인쇄술을 알고 있었다. 그는 15세기 중반에 편찬된, 한 책의 서문을 썼다. 서문에서 그는 이런 취지의 말을 한다.

> "사방의 지역마다 자연의 풍토가 다르다.
> 따라서 지역마다 사람의 발성과 호흡도 달라진다.
> 그러니 언어가 달라지고, 이에 따라 글자 또한
> 서로 달라지는 것이 자연스럽다. 억지로 같게 만들려고
> 하면 조화에 어긋난다."

글자의 생태적 성격을 이보다 잘 드러내는 고전 문헌이 또 있을까? 타당하고 아름답다. 그는 세종 시대 집현전 대제학을 역임한 정인지(1396~1478)였다. 그의 이런 생각은 『훈민정음』 해례본의 서문에 남겨졌다. 글자는 지역적 생태성을 가진다.

루터의 망치 소리 근대를 깨우고

비텐베르크에 세워진 루터 동상. 손에 든 독일어 성경에는 독일식 프락투어체가 새겨져 있다. 왼쪽 면에서 구약이 끝나고, 신약이 시작되는 오른쪽 면에는 다음과 같은 내용이 담겼다.
"Das Neue Testament verdeutscht von Doktor Martin Luther
(마르틴 루터 박사가 독일어로 옮긴 신약성서)."

독일 비텐베르크시에서는 해마다 6월 중순경이면 '루터의 결혼'을 기념하는 축제가 열린다. 루터와 그 신부로 수녀 출신인 카타리나 폰 보라(Katharina von Bora, 1499~1552)의 16세기 결혼식을 재현하며 기린다.

베를린에서 특급 기차인 ICE(이체에)로 한 시간 거리에 있는 라이프치히까지 중간에 서는 역은 단 하나, 비텐베르크뿐이다. 서울에서 대전까지 KTX를 타고 가는데, 중간에 정차 역이 딱 하나 있는 셈 치면 사정이 얼추 비슷하다. 도시의 정식 이름은 '루터의 도시'라는 뜻의 '루터슈타트 비텐베르크(Lutherstadt Wittenberg)'다.

기차 안에서 '루터든 뭐든 일개 개인의 결혼식이 뭐 그리 대단하다고 한 도시 전체가 기념을?' 하며 의아해하다가 갑자기 깨달았다. 이 결혼식이 당시 상당한 화제였으리란 사실을. 이단 파문을 받은 전직 수도사가 결혼을 한다, 게다가 신부는 수녀원을 탈출한 전직 수녀였다.

비텐베르크의 루터

중부 독일의 한 수녀원에서 아홉 명의 수녀들이 도망친 사건이 있었다. 때는 1523년이었다. 루터(Martin Luther, 1483~1546)의 종교개혁에 공감해서라고 했다. 여름날 갑갑하고 냄새 나는 생선통에 내내 숨어서 그런 위험을 감수했으니 보통 여인들이 아니다. 수녀들은 루터에게 보내졌다. 갈 곳 없어진 그녀들을 위해 루터와 동료들은 남편감을 주선해 주었다. 루터는 성직자의 결혼에 찬성하는 입장이었지만, 정작 본인은 결혼 생각이 별로 없었다.

'루터의 결혼' 축제에서 카타리나 폰 보라와 마르틴 루터 부부의 결혼 피로연을
재현하는 모습(위)과 시가지 가두행렬(아래).

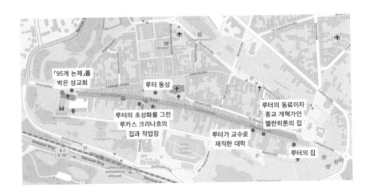

루터의 도시 비텐베르크 중심지 지도. ©FreeCountryMaps.com의 지도 위에
그래픽 처리.

이 수녀들 가운데 카타리나 폰 보라가 있었다. 그녀는 콕 집어서 루터가 아니면 결혼하지 않겠다고 버텼다. 스물여섯 살 카타리나보다 열여섯 살이나 많았던 마흔두 살의 루터는 이 결혼의 가능성을 미처 생각해 보지 않아서 당황했지만, 상대가 워낙 완강했다. 1525년에 루터와 카타리나는 결혼식을 올렸고, 영리한 카타리나는 이후 재간 있게 살림을 꾸려 나갔다.

비텐베르크의 중심가에는 단순한 길이 하나 있다. 루터의 거취는 이 길 하나로 설명된다. 길의 한쪽 끝에는 가정을 이룬 루터의 집이 있었다. 루터의 이웃에는 루터의 초상화도 그린 화가 루카스 크라나흐(Lucas Cranach, 1472~1553)와 동료 종교 개혁가 필립 멜란히톤(Philip Melanchthon, 1497~1560)이 살았다. 멜란히톤의 집 근처에 루터가 교수로 재직한 옛 비텐베르크대학의 건물이 있고, 길의 다른 쪽 끝에는 「95개 논제」를 공포한 비텐베르크 성(城)교회(Schlosskirche Wittenberg)가 있다. 그리고 길의 중간에 루터의 동상이 서 있다.

구텐베르크와 루터

비텐베르크의 루터 동상은 프락투어체의 독일어 성경을, 마인츠의 구텐베르크(Johannes Gutenberg, 1398년경~1468) 석상은 텍스투라체의 활자를 들고 있어 대조를 이룬다.

언어에도 표준어와 방언이 있듯, 문자에도 시각적인 '방언'들이 있다. 획의 검은 면적이 넓은 블랙레터 중에서도 라틴어에는 격식을 갖춘 텍스투라체를 썼다. 수직성이 강해서, 잘 직조된 직물 같은 인상을 준다. 유럽 각국어에 쓴 블랙레터는 '바스타르다'라고 불렀다. 앞서 말했듯이 '잡종'이라는 뜻이

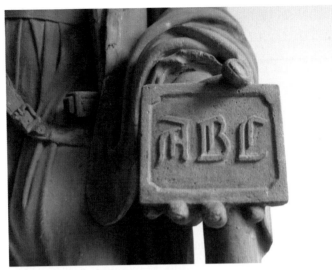

마인츠의 구텐베르크 석상은 한 손에 텍스투라체 활자를 들고 있다(위). 라틴어의 『42행 성서』(가운데)는 1452-1454년 텍스투라체로, 루터의 성경 독일어 완역 초판 (아래)은 1534년 독일식 글자체인 프락투어와 슈바바허로 인쇄됐다.

다. 독일식 바스타르다 중 르네상스 시대 양식을 슈바바허체, 바로크로 이행하며 생겨난 양식을 프락투어체라고 한다.

구텐베르크의 『42행 성서』는 금속활자 인쇄술이라는 근대적 발명임에도, 아직은 여러모로 중세의 심성을 간직하며 조심스럽게 지난 시대에 머물러 있다. 새로운 수요를 창출하기보다는 과거의 수요에 부응했고, 새 시대의 인본주의적 목소리보다는 옛 전통을 따랐으며, 유럽의 각국어가 아닌 라틴어를 사용했다.

그런 한편 루터는 라틴어를 모르는 사람도 성경을 읽을 수 있도록 독일어로 번역을 했다. 완역 성경의 초판은 주로 라틴어에 적용되는 텍스투라체를 이탈해, 제목은 프락투어체, 본문은 슈바바허체로 인쇄되었다. 독일어에 실린 독일식 글자체들이다.

인쇄술이 발명된 후 모국어로 소통하고자 하는 의식이 드러나는 현상은 의미심장하다. 루터의 성경 초판 완역본이 인쇄된 지 5년 후인 1539년, 프랑소와 1세는 빌레르코트레 칙령(Ordonnance de Villers-Cotterets)을 반포해서 프랑스의 모든 공문서는 라틴어 대신 프랑스어로 기록해야 한다고 명시했다. 구텐베르크보다 먼저 금속활자 인쇄술을 사용한 한반도에서는 세종대왕이 훈민정음을 창제하여 한국어 문자 소통을 원활히 하는 언어정책을 실시했으니 이는 유럽보다 약 한세기 앞서 일어난 일이었다.

에라스뮈스와 루터

구텐베르크가 루터보다 앞선 시대의 인물이었다면, 루터와 동

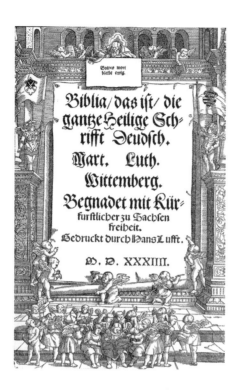

루터의 성경 독일어 완역 초판(1534년) 표제 페이지.

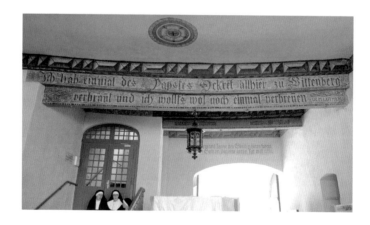

비텐베르크의 한 건물 내부. 천장에는 루터를 상징하는 장미가 그려져 있고,
내벽에는 루터가 남긴 말이 프락투어체로 담겨 있다.

시대의 대척점에는 에라스뮈스(Desiderius Erasmus, 1466~1536)가 있었다. 루터와 에라스뮈스는 인쇄술이라는 당대 첨단기술의 놀라운 파장을 주도한 주역들이다. 마치 오늘날 SNS의 스타처럼, 이제 인쇄 매체를 통해 루터와 에라스뮈스가 논쟁하는 모습을 온 유럽이 지켜볼 수 있게 되었다.

루터가 혈기왕성한 혁명가로서 한쪽 극단에서 등장했다면, 에라스뮈스는 중립적 입장에 서서 온건한 개혁가로 남았다. 에라스뮈스의 글은 고요하고 이성적인 평정심을 잃지 않는다. 마치 본문이 곱게 직조된 책 같다. 책은 덮인 표지를 들추고, 긴 시간을 들여 인내심 있게 읽어 내는 능동성을 필요로 한다. 그런 한편 거리의 포스터는 굳이 보려 하지 않아도 시선을 끈다. 면죄부 판매를 규탄한 루터의 「95개 논제」는 '인쇄된 책'의 초창기 모습이라기보다는, 어쩌면 세 세기나 지난 19세기가 되어서야 나타나는 '포스터'의 전신에 가까웠다. 에라스뮈스의 활자가 지식층 귀족을 향해 책장에 머물렀다면, 루터의 활자는 민중을 향해 거리로 뛰쳐나왔다.

루터는 면죄부 판매에 항의하며 비텐베르크 성교회의 문 앞에 이 논제들을 힘차게 박았다. 붙이거나 걸은 것이 아니라 '박았다'. 유럽 인쇄술 초창기의 종이는 동양의 한지처럼 얇고 가볍지 않았다. 종이를 고정시킬 접착용 테이프도 없었다. 그는 망치로 못을 두드려야 했다. 그렇게 이 조항들이 빼곡히 조판된 인쇄물을 힘껏 때려, 박았다. 이 행동을 독일어로는 안슐라겐(anschlagen)이라고 한다. '슐라겐(schlagen)'은 '쾅쾅 두들기고 때린다'는 뜻이고, 접두사 'an-'은 '어딘가 안착한다'는 뜻을 부가한다. 안슐락(Anschlag)이라는 단어는 이제 '글자로 선포하는 포스터'라는 의미로도 사용되기 시작했다.

1517년에 루터의 「95개 논제」와 함께 타오른 종교개혁은

「95개 논제」가 문 앞에 공표되어 붙은 비텐베르크 성교회의 내부.
뒤편 스테인드글라스에 루터의 치적이 프락투어체로 기려져 있다.

2017년에 500주년을 맞았다.

중세적 토양에 여전히 발을 딛은 『42행 성서』로 신중하게 점화된 구텐베르크의 불씨는, 인쇄기의 삐거덕거리는 소음을 싣고 일파만파 번져 나갔다. 이른바 미디어혁명이었다. 지식과 사상이 대량으로 복제되고 신속히 보급되도록 한 이 기술적 혁신을 바탕으로, 「95개 논제」는 지식인들의 책장만이 아닌 거리를 향해 기운찬 망치 소리를 울렸고, 『루터 성경』은 일상의 쉬운 언어로 식자층이 아닌 이들에게도 다가갔다. 이 소리들은 전 유럽에 힘차게 퍼져 나갔다. 언어혁명과 종교개혁을 지핀 루터의 불길은 이렇듯 근대를 밝히며 맹렬하게 타올랐다.

짧지만 아름답던 벨 에포크,
삶의 찬란한 기쁨 유겐트슈틸

잡지 『유겐트』 제10호(1903년) 본문 전면.

'카페 리케(Cafe Riquet)'에는 생(生)의 즐거움으로 터질 듯한 밝은 왈츠가 흘러나온다. 독일 라이프치히의 중앙역 건너편에 위치한 유겐트슈틸(Jugendstil) 건물이다. 점잖은 손님들은 신문을 읽거나 나지막이 대화를 나눈다. 유겐트슈틸에 더불어 중국식과 일본식 그리고 코끼리 조각들이 독특하게 혼재된 이 카페에 앉아 있으면, 20세기 초 아름다운 시절 벨 에포크로 돌아간 기분이 든다. 내가 살아 보지도 못한 시절로 잠시 시간 여행을 하게 된다(48쪽 사진 참조).

아름다운 시절, 벨 에포크

카페 리케의 건물 위에는 중국풍 탑이 뾰족 서 있고, 그 아래로는 공작새와 동양 여인이 모자이크로 장식되어 있다. 1층에는 오토 에크만(Otto Eckmann, 1865~1902)이 디자인한 '에크만체(Eckmannschrift)'의 간판이 보인다. 화가인 에크만이 일본풍 서예에 영향을 받아 붓으로 쓴 글씨를 인쇄용 활자답게 다시 설계한 유겐트슈틸 글자체다. 우리에겐 생소하지만 20세기 초 독일어권에서는 큰 인기와 성공을 누렸다.

　세기 전환기인 1900년 전후를 '좋은 시절'이라는 뜻의 '벨 에포크(Belle Époque)'라고 불렀다. 제1차 세계 대전이 발발하기 전, 경제적으로는 풍요롭고 문화적으로도 번창해서 아름답고 그리운 시절이었다. 역사학자 에릭 홉스봄(Eric Hobsbawm, 1917~2012)은 '긴 19세기'라는 표현을 썼다. 벨 에포크는 20세기에 접어든 초반까지를 일컫지만, 19세기적 성격이 여전히 낙천적으로 만개했다. 제1차 세계 대전이 지나고 1920년대에 접어들어서야 진정 20세기적인 현대가 등장한다.

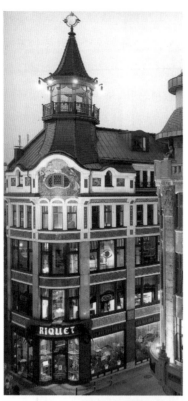

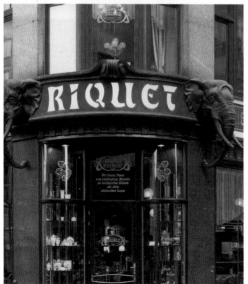

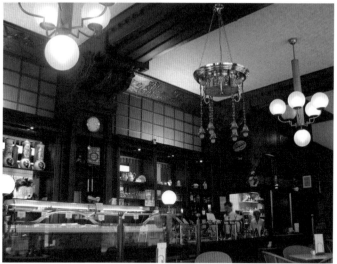

왼쪽 위는 라이프치히의 카페 리케 전경. 왼쪽 아래는 에크만체가 적용된 입구.
독특한 중국풍 탑과 그 아래로 동양풍 모자이크가 보인다. ⓒBetram Kober.
오른쪽은 카페 '리케'의 머릿글자 R을 따 온 문손잡이와 카페 내부.

그래도 20세기라는 새로운 세기를 맞이하는 유럽인들에게는 새로운 관점과 새로운 활력이 싹텄다. 1890년에서 1910년에 이르는 벨 에포크는 새로운 예술을 필요로 했다. 이때 등장한 미술과 디자인, 건축 사조가 '아르누보(Art Nouveau)' 양식이다. 이름 그대로 '새로운 예술'이라는 뜻이다. 이 양식은 유럽 여러 국가에서 각자의 이름으로 불렸다. 독일어권에서는 잡지 『유겐트(JUGEND)』의 이름을 따서 '유겐트슈틸(Jugendstil)', 즉 '청년 양식'이라고 했다. 이 사조의 미학은 청년과 같은 젊음과 대담함으로 '삶의 기쁨(joie de vie)'을 누리는 것이었다.

　　이렇게 보면 저 먼 시대 먼 나라의 이야기인 것만 같지만, 꼭 그렇지만도 않다. 아르누보 혹은 유겐트슈틸 양식은 일본 우키요에 화풍과 영향을 주고받으며 1920년대 이후 한국의 인쇄물에도 보이기 시작한다.

　　라이프치히에는 유겐트슈틸 건물들이 많았고, 인쇄와 출판, 책의 도시답게 그 시대의 인쇄물들도 어렵지 않게 구해 볼 수 있었다. 유겐트슈틸 건물들에는 도대체 왜 저기에 저런 모양으로 달려 있는지 그 쓸모를 알 수 없는 장식들이 많았다. 이 시대에는 모든 것이 풍족하고 넘쳤다. 이런 '잉여'적인 장치들은 사람을 여유있게 만들어 준다. 당장의 쓸모에 복속하는 대신, 더 넓고 큰 쓸모를 위해 저축을 하는 셈이라고 할까.

　　우리에게는 단기 쓸모에의 강박이 강하다. 여유가 부족하고, 문화와 예술·여가에 인색하다. 벨 에포크의 대표 도시인 파리, 유겐트슈틸의 대표 도시인 빈과 라이프치히가 당시에 누리던 풍요의 흔적을 접할 때, 뉴욕과 도쿄에서 인상적이도록 부유하던 시절의 기억을 접할 때, 우리에게는 이렇게 넘칠 듯한 풍요와 부유함의 경험과 기억이 부족했구나 싶어 아쉽기도 하다.

과도기의 유겐트슈틸

책과 글자체 디자인에서도 유겐트슈틸은 만개했다. 건축이나 광고 포스터 그래픽 디자인에서의 유겐트슈틸과 사조는 같아도 영역이 다른 만큼, 부각되는 인물들도 다르고 다소 궤를 달리한다.

유겐트슈틸의 날줄에서 이해해야 할 키워드는 '기계'다. 정확히 표현하면 '산업혁명 이후 초기 기계 시대, 아직 조악하지만 신속했던 당대 기계 기술에 대한 예술의 응답'이다.

19세기 후반 윌리엄 모리스의 '미술공예운동'이 기계에 대항한 최후의 저항이었다면, 1920년대 바우하우스는 기계의 효율을 힘껏 끌어안아 현대를 펼쳐냈다. 그 과도기에 유겐트슈틸이 만개했다.

산업혁명으로 기계의 대량 생산이 가능해지면서 물건은 많아졌다. 물건이 많아지니 선택의 폭이 넓어졌고, 그에 따라 광고가 등장했다. 광고의 형식은 포스터였다. 글자들은 이제 책 속에 얌전히 머무르지 않고 거리로 뛰쳐 나갔다. 영국에서는 이때가 빅토리아 시대였다. 평판에 자유롭게 표현할 수 있는 석판인쇄 기술이 개발되면서 포스터를 제작하는 화가들은 붓으로 광고 글자들을 직접 그렸고 그러면서 글자체 디자인도 자유분방해진다. 프랑스의 화가 툴루즈 로트렉(Henri de Toulouse Lautrec, 1864~1901)의 포스터가 대표적인 예다.

빅토리아 시대에는 아직 기계의 성능이 조악해서 생산품의 디자인과 품질이 떨어졌다. 여기에 인간의 손길을 다시 가해서 품질을 회복하자는 의식이, 윌리엄 모리스(William Morris, 1834~1896)가 주도한 미술공예운동이다. 윌리엄 모리스는 특히 아름다운 책을 정성껏 만드는 데 심혈을 기울였다.

printed ... Kelmscott Press,
Upper Mall, Hammersmith, finished the
30th day of May, 1894.

Sold by William Morris, at the Kelmscott
Press.

왼쪽 위부터 순서대로 윌리엄 모리스에서 유겐트슈틸을 거쳐 바우하우스에 이르는
활자체의 추이. 윌리엄 모리스의 트로이체(1892, 52쪽 위), 유겐트슈틸의
에크만체(1900, 52쪽 아래), 유겐트슈틸의 베렌스체(1901, 53쪽 위, 이상 독일
오펜바흐 클링스포어 아르히프 소장). 바우하우스의 유니버설 알파벳체. 헤르베르트
바이어 디자인(1926, 53쪽 아래).

그는 이렇게 책과 본문의 타이포그래피에 대한 관심을 전 유럽에 일으켰다.

책과 글자체 디자인에 있어 윌리엄 모리스의 진정한 후예들은 세기 전환기의 독일인들이었다. 이 세기 전환기인 벨 에포크의 유겐트슈틸 글자체들로는 오토 에크만의 에크만체와 페터 베렌스(Peter Behrens, 1868~1940)의 베렌스체(Behrensschrift)가 큰 성공을 거두었다.

오토 에크만은 석판화 화가로, 꽃이 찬란한 유겐트슈틸의 대표 주자다. 화가답게 붓의 흔적이 강한 에크만의 글자체는 간판용으로 만들어졌지만, 잡지『유겐트』에서는 본문용으로도 쓰였다. 독일 라이프치히에 있는 모교 도서관에서 20세기 초 '유겐트'의 원본을 접했을 때, 나는 본문에 적용된 에크만체

잡지『유겐트』제8호(1902년) 본문 세부. '에크만체'가 사용되었다(독일 라이프치히 그래픽서적예술대학 도서관 소장).

의 가독성이 의외로 높아서 놀랐다. 안정되고 차분했다. 그러면서도 장식적인 풍미가 있어 읽는 맛이 독특했다.

그리고 오토 에크만과 나란히 페터 베렌스가 등장한다. 베렌스 역시 화가로 경력을 쌓기 시작했다가 후에 건축가이자 산업디자이너로 활약했다. 베렌스체는 에크만체보다 더 건축적이고 기하학적으로 정돈되어 있다. 베렌스는 무척 실용적인 인물이었다. 그는 유겐트슈틸에서 출발한 꽃피는 낙천성과 유기적 곡선을 간직한 채 기하학적인 공간 배치로 나아간다. 전구 등을 생산하던 독일 전기제품회사 AEG(아에게)에서는 체계적 일관성을 갖추는 문제 해결력을 보여 주었다. 제1차 세계 대전 후에 베렌스는 결국 모더니즘의 기수로 전향한다.

페터 베렌스의 신객관주의(Neue Sachlichkeit)는 마침내 바우하우스와 모더니즘으로 이어진다. 책과 글자체 디자인, 타이포그래피의 현대는 이렇게 열렸다.

에크만체와 베렌스체는 대체할 수 없는 그 시대만의 정서를 품어 내며 큰 인기와 성공을 누렸다. 그리고 제 소임을 다한 유겐트슈틸은 제1차 세계 대전의 잿더미 속에서 꽃처럼 소멸했다. 화창하게 만개했지만, 보편적인 범용성과 확장력이 떨어져 지속력이 짧았다.

아름다움과 쓸모

철컥 철컥. 카페 리케에서 저 아름다운 시절의 쓸모없는 몽상에 잠기며 틈틈이 그 시대의 문헌들을 구해 읽던 시절, 머릿속에서 역사의 퍼즐 조각들은 이렇게 맞춰져 갔다. 인간이란 마냥 쓸모없어지기도 힘들다.

유기적인 유겐트슈틸이 기계적이고 기하학적인 바우하우스 양식으로 넘어가는
과정에는 이렇게 페터 베렌스의 신객관주의가 위치해 있다.

디자인의 역사는 아름다움이 쓸모와 관계를 맺어 온 역사다. 순수미술과 달리 응용미술은 조형에 기능적 쓸모를 응용한다. 유겐트슈틸 디자인은 화창한 낙천성과 유기적인 장식들이 쓸모를 잠시 압도하는 것 같았지만, 아쉽게도 아르누보조차 쓸모에서 완전히 자유롭지는 못했다.

에크만체와 베렌스체는 뜻밖에도 기능적이었고, 이 유겐트슈틸 글자체들은 윌리엄 모리스에서 바우하우스를 잇는 교두보 역할을 했다. 20세기 초의 나른하지만 열정적인 이 글자체들은 시간 여행자에게 즐거운 기분을 슬며시 뿜어 주었다.

한 주간 쓸모로 점철된 일정을 보냈다면, 주말이나 휴일 하루 정도는 작심하고 쓸모없어져도 괜찮다. 잉여는 새로운 쓸모를 만든다. 그리고 순수하게 쓸모없어지기란 그리 쉽지만은 않다.

대륙 유럽 너머의 글자 생태계

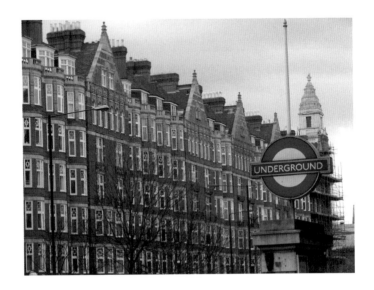

영국은 '대륙 유럽' 너머에 있다. 런던 지하철의 동그란 사인에 적용된 존스턴체.

"이런 잉글랜드식 글자체를 쓴 건 특별한 의도가 있어선가?"

독일인 지도 교수님이 나의 조사 보고서를 보고 이런 질문을 던지셨다.

"잉글랜드식이요?"

주변을 둘러보니 독일 학생들에게는 그런 스타일의 글자체가 '잉글랜드식'으로 보이는 것이 익숙한 모양이었다.

이후 처음 런던에 도착했을 때, 교수님이 '잉글랜드식'이라고 표현한 양식이 거리에 자주 보여 반갑게 웃음이 지어졌다. '장식꼬리'인 '스워시(swash)'가 탐스러운 탄력으로 길게 빠진 모양의 글자들이었다. 한국에도 잘 알려진 영국의 멀티드럭 스토어 '부츠(Boots)'의 로고타이프가 그런 예다(60쪽 사진 참조). 이게 왜 잉글랜드식인지는 잘 모르겠지만, 아마 영국에서 유행했던 가늘게 멋낸 필기체(script) 양식이 간판에도 쓰이면서 거리에서 눈에 잘 띄도록 저와 같은 볼륨감을 갖춘 형태로 변모해 가지 않았을까 짐작한다.

영국은 대륙 유럽 너머에 있다. 영국은 그레이트브리튼섬의 잉글랜드 · 스코틀랜드 · 웨일스와 아일랜드섬 북쪽의 북아일랜드로 이루어진 국가다. 독일에서 지내던 시절, 나는 한국에 있는 친구들이 '대륙 유럽(Continental Europe)'과 '유럽 대륙(European continent)'의 차이를 잘 구분하지 못한다는 사실을 문득 알게 된 적이 있었다. '유럽 대륙'은 오대양 육대주 중 '영국을 포함한 유럽이라는' 대륙 전체를 가리킨다. '대륙 유럽'은 '영국 등의 섬을 제외한 유럽 대부분'인 대륙 지역을 뜻한다. 독일에서 지내다 보면 이 차이가 분명해진다.

나 자신을 다른 공간에 위치시키면, 나의 좌표가 달라지면서 세계라는 공간이 내게 재편성된다. 가령 한국에 있을 때 나는 항상 '한 · 중 · 일 삼국 관계'라는 의식을 갖고 있었다. 그

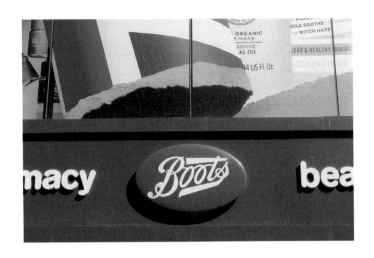

영국의 멀티 드럭 스토어 '부츠(Boots)'의 로고타이프.

런데 독일에서는 한국과 베트남을 혼동하는 사람이 많았다. 국제정치학에서는 동아시아를 크게 '중화'와 '일본'으로 본다. '중화'는 중국과 그 주변의 작은 국가들이고, '일본'은 중화라고 하기에 문명의 독자성이 너무 강해서 따로 구분한다. 그러니 독일인의 눈에는 한국이나 베트남이나 중국 주변의 작은 나라로 묶여 보인 것이다. 우리 역시 그 거대한 남아메리카의 볼리비아와 우루과이의 차이를 잘 구분하지 못한다는 사실을 생각하면, 그들만 탓할 수 있을까 싶다.

영국을 바라보는 나의 시선은 기본적으로 한국인이면서도, 어느 정도 독일인이자 대륙유럽인에 이입해 있었다. 영국행은 주로 독일발이었고, 스코틀랜드는 런던을 거쳐 갔다. 그 경험은 신기했다. 나를 둘러싼 외국어가 다른 외국어로 바뀌었는데도 여전히 알아들을 수 있었다. 유럽 대륙의 대부분인

대륙 유럽에서는 영어가 모국어인 국가가 없다는 사실도 대륙 유럽에서 지내면서야 깨달은 사실이다. 가끔은 당연한 것도 굳이 상기하지 않아서, 그것이 의식의 수면 위에 떠오르면 새삼스러워질 때가 있다.

지역마다 다른 토박이 글자체들

세계 여러 지역에는 토착 지역민이 있고, 지역 언어가 있다. 그리고 그에 맞는 그 지역의 글자 체계와 글자체 양식이 있다. 서울서체는 좀 다른 예다. 한국의 지방자치단체 글자체들은 도시의 이미지를 새롭게 제조하기 위해 도시 당국이 의뢰해 인위적으로 만들어졌다. 그에 비해 '토박이 글자체'들은 지역 본연의 인상을 자연스럽게 형성해 왔다.

유럽에서는 전반적으로 같은 로마자를 쓰더라도 그 스타일에는 영국식·프랑스식·플랑드르식·독일식·이탈리아식 등 지역색이 있다. 예컨대 프랑스 글자체들에서는 대문자가 소문자보다 뚜렷하게 크고 두드러진다. 그와 반대로 독일 글자체들은 대문자가 소문자에 비해 너무 부각되지 않도록 주의를 기울인다. 독일어에서는 모든 명사가 대문자로 시작하기에, 대문자가 너무 크면 눈에 덜걱덜걱 걸리는 게 많아 시선의 흐름이 매끄럽지 않고, 지면 낭비도 심해져서 그렇다.

이렇게 유럽 글자체들의 차이만 놓고 보면 머나먼 남의 나라 이야기인 것만 같지만, 우리 동아시아 한자문화권에서도 지역색이 있다. 한자는 오늘날에도 중국 본토·대만·홍콩·일본·한국에서 모두 사용하는데, 62쪽의 그림 속에도 문자 양식을 보면 같은 한자라도 우리는 '일본식'임을 알아본다. 동아

61

에도 문자 양식의 일본 글자체. '대입(大入)'은 '큰 수입을 기원'한다는 뜻이다.
가계와 사업의 풍요를 기원하는 마음으로, 저 두 글자를 네모 안에 저리 한가득
꽉 차게 그리는 것 같다.

시아 출신이 아닌 다른 세계의 주민들은 이런 구분을 어려워하
는 것 같다. 독일인들이 우리가 잘 판별하지 못하는 '잉글랜드
식' 글자의 지역적 양식을 바로 알아보는 것도 이와 마찬가지
양상이다. 특정 지역의 색채감을 강하게 드러내는 글자들은
여전히 그 지역과 함께 호흡해 간다.

　　　런던의 길 산스와 존스턴

　런던에 처음 도착했을 때였다. 런던 지하철의 풍경이 재미있
어서 목적지를 버리고 이 역에서 저 역으로 이어지는 글자와
그래픽의 흐름에 몸을 싣느라, 첫 반나절은 아예 지상으로 올
라가지도 못했다. 지하에서도, 지상에서도 런던에서 느낀 첫

런던의 한 골목 풍경(왼쪽)과 그 간판의 세부(오른쪽). 영어는 독일어에 비해 똑같은
글자체를 써도 자주 등장하는 철자 조합부터 동글동글하다. 영어와 독일어의
school과 Schule, book과 Buch, church와 Kirche, boy와 Knabe를 비교해 보자.

런던의 사인과 그래픽, 공공물 중에는 정원 형태가 유독 많다.

인상은 하나였다. 도시 전체가 길 산스(Gill Sans) 같았다. 런던에 길 산스 글자체가 많이 보여서이기도 했지만, 딱 그 이유 때문만은 아니었다.

런던의 도시 풍경 속 신호등·표지판·창문 등에는 다른 유럽 도시에 비해 유독 정원·정마름모형·정사각형의 도형 형태가 많았다. 런던 지하철은 튜브라는 별명으로 불린다. 동그란 단면을 가진 원기둥을 옆으로 눕게 한 형태여서다. 런던 지하철의 한 역에는 동그란 시계가 걸려 있었고, 튜브가 곧 들어올 검은 구멍이 정원에 가까운 형태로 동그랗게 나 있었다. 마침내 튜브가 들어왔을 때 나는 소리 내어 웃고 말았다. 튜브라는 이름 그대로 앞면이 정말 동그랬다. 독일은 도시의 지하철과 트람 지도들이 잘 정돈되어 있는데, 환승역을 잇는 그래픽은 대개 양 끝을 둥글린 직사각형의 형태를 취하고 있다. 한편 런던의 튜브 지도를 보면 둘 이상의 노선이 한 역에서 교차하는 부분의 그래픽은 두 개의 정원을 이은 아령 모양이었다. 런던 사람들은 정원의 형태만큼은 어지간해서는 포기하기 싫은가 보다. 도시의 이런 조형적 특성들은 길 산스체 대문자의 짜임새 있으면서도 친근한 형태와 태생적인 듯 잘 어울리고 있었다. 심지어 길 산스체가 보이지 않는 곳에서도, 그냥 도시 풍경이 전반적으로 '길 산스'스러웠다.

에릭 길(Eric Gill, 1882~1940)이 만든 길 산스를 말할 때, 그의 스승인 에드워드 존스턴(Edward Johnston, 1872~1944)이 만든 존스턴체를 언급하지 않을 수 없다. 존스턴체는 1913년에 의뢰를 받고 디자인되어, 1916년에 첫선을 보였다. 이 새로운 글자체는 외관이 새 시대에 맞게 모던해 보여야 할 뿐 아니라, 당시 런던 광고 포스터에서 익숙하던 19세기적 타이포그래피와도 차별화되어야 한다는 요청을 받았다. 1933년부터

마크롱 프랑스 대통령의 연설대 디자인 속 길 산스.

New
Johnston
1916 – 2016
Johnston
100

1916년에 디자인된 '뉴 존스턴'과 2016년 100주년을 맞아 리디자인된 '존스턴 100'.
©itsnicethat.com

런던 대중교통에 적용되어 처음에는 '언더그라운드체'라고 불리다가 이후 존스턴체라는 이름으로 개칭되었다.

　에릭 길은 언더그라운드체에 영감을 얻어 존스턴체의 오류를 잡으며 글자체를 계속 개선해 나간 끝에, 모노타입사를 통해 길 산스를 출시했다. 길 산스는 큰 성공을 거두면서 거리의 포스터·시간표·대중교통 등에 속속 등장했고, 어찌나 널리 퍼져 자주 보이던지 마치 영국의 국가 공용서체처럼 여겨질 정도였다. 특별히 도시를 위해 제작된 글자체는 아니지만 런던의 도시 풍경에 태생적 일부인 듯 잘 어우러졌다.

런던이라는 특정 지역과 그렇게 밀착되면서도, 범용성이 높아 영국 이외의 지역에서 역시 폭넓게 사랑받고 있다는 점도 길 산스의 특징이다. 2017년에는 당시 서른아홉 살이던 젊은 마크롱 프랑스 대통령의 산뜻하고 아름다운 연설대 디자인 속에서 길 산스가 눈에 띄었다. 프랑스에서는 대통령 후보가 영국 폰트를 쓰는 것이 다행히 별 문제가 되지는 않는 모양이다. 이탤릭체 소문자 길 산스가 저렇게 우아한 폰트였나 싶어 한참 봤다. 어떻게 사용하느냐에 따라서, 이미 익숙하던 폰트가 이렇게 새로운 매력으로 보이기도 한다.

한편 길 산스에 영감을 준 존스턴체는 2016년, 100주년을 맞아 '존스턴100(Johnston100)'이라는 이름으로 리디자인됐다. 존스턴 100은 2016년의 디지털 및 SNS 환경에 알맞는 장치들을 추가했다. 글자체의 인상은 100년이나 런던 시민들의 곁을 지켜온 기존 존스턴체의 인상을 유지하는 범위 내에서, 오늘날 디지털 환경에 무탈하게 어울리는 데까지만 미묘하게 실용적으로 다듬었다. 100년 넘는 글자체를 애지중지 수선하여 21세기의 기술 환경 안에서도 곱게, 계속 쓰는 모습 역시 영국답다.

스코틀랜드 에든버러의 언셜체

언셜(Uncial)체는 스코틀랜드와 아일랜드 등지 켈트족 지역의 토박이 글자체다.

영화 〈반지의 제왕〉에 등장하는 호빗(Hobbit) 종족들이 쓰는 글자체이기도 하다. 온순한 호빗처럼 둥글둥글 모난 구석이 없다. 이 영화에서 호빗족의 문화는 아일랜드 켈트족의

민속으로부터 많은 모티프를 취하고 있다. 옛 필체·고지도·고서적의 아트워크를 담당한 뉴질랜드 출신 화가 겸 디자이너 대니얼 리브(Daniel Reeve)에게 그 의도를 확인하고자 문의하니, 영화의 메인 타이틀에 적용한 글자체, 그리고 주인공 호빗인 프로도와 빌보의 글씨체는 모두 언셜체를 중심 이미지로 취한 것이 맞다고 했다. 그 양식 위에 블랙레터 등 다른 글자체 양식들을 조금씩 가미하여 최종적으로는 디자이너가 개성적으로 완성한 것이라는 답변을 주었다.

런던을 떠나 스코틀랜드의 에든버러 기차역에 닿았을 때, 나는 경사가 심하고 높낮이가 들쭉날쭉한 골목들 사이를 좀 헤매야 했다. 그러다가 주요 거리인 '로열마일(Royal Mile)'에 들어선 순간, 모퉁이에서 가장 먼저 보였던 가게의 간판에 언셜체가 적용된 풍경을 마주쳤다.

언셜체 간판이 달린 스코틀랜드 에든버러 로열마일의 풍경.

거리 입간판의 손글씨도 언셜체의 둥글게 쓰는 필법을 따랐다(위). 언셜체는 아니지만 둥근 인상이 비슷한 비문의 글자(가운데)와 그 세부(아래).

언셜체는 2~3세기에 그리스 필경사들이 글씨를 알아보기 쉬우면서도 빨리 쓰고자 고안해낸 밝고 둥근 글씨체다. 손으로 빠르면서도 단정하게 글씨를 쓰려면 획수를 줄이면 된다. 모서리의 각을 없애고 획이 둥글게 방향을 틀게 하니, 두 번에 나눠 쓸 걸 한 번에 쓸 수 있게 됐다. 필경사들은 납작하게 깎은 갈대펜을 눕혀서 글씨를 썼기에 획이 두툼하고 견고하다. 한편 이런 필기도구를 썼기에 글자의 모서리를 꺾을 때 잉크가 고이는 것을 방지하려다 보니 모양이 자연스럽게 둥글어졌다고도 한다. 고대 그리스의 초기 언셜체는 아일랜드와 스코틀랜드에서 보이는 이 켈트족 언셜체보다 다소 각이 져 있었다.

그리스 언셜체는 이후 유럽 및 아프리카 여러 나라로 전파되었다. 그 가운데 아일랜드와 브리튼섬에서 사용된 언셜체를 일컬어 '인슐라 언셜'이라 불렀다. '인슐라(Insular)'는 '섬(Island)'이라는 뜻의 라틴어다. 특히 5~9세기 아일랜드의 켈트 필사본에 사용된 '아이리시 언셜(Irish Uncial)'이 가장 아름답고도 널리 지속적으로 쓰인 글자체로 유명하다.

8세기경, 아일랜드는 지정학적인 행운 덕에 외침의 위협에서 자유로운 평화의 시대를 누렸다. 패트릭 성인에 의해 아일랜드에 기독교가 전파된 후, 아일랜드의 수도사들은 켈트족 특유의 영감에 넘치는 정교한 채식 필사본을 만들어 냈다. 이 필사본들은 주로 복음서였다. 그들은 필사본을 아름다운 문양과 글씨로 채워 내는 일에 충분한 시간을 들여 평화롭게 몰두할 수 있었다. '띄어쓰기'라는 눈을 위한 그래픽적 장치가 고안되었던 것도 이 시기였다. 아이리시 언셜에 이르러 그리스 언셜보다 정답고 친근하게 둥글어진 이 글자체는 지금도 켈트족 지역인 아일랜드와 스코틀랜드를 대표하는 양식으로 자리 잡고 있다.

로마자의 독특한 낱글자들 그리고 로마자 너머

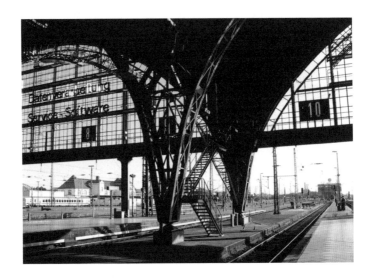

'종착형'인 독일 라이프치히 중앙역에서 바라보는 선로.

서울에서 프랑크푸르트 공항을 지나 내 거처가 있던 라이프치히에 기차로 도착하는 시각은 늘 밤이었다. 중앙역(Haupt-bahnhof)에 내려 라이프치히의 공기를 훅 들이마시면 안심이 되었다. 유럽 동북부에 위치한 이 도시의 찰랑찰랑한 밤공기는 신선하고 맛이 있었다.

독일의 기차역은 크게 두 종류로 나뉜다. 기차가 들어왔다가 반대 방향으로 빠져나가는 '종착형'과 기차가 잠시 머물렀다가 그대로 지나쳐 가는 '일반형'. 프랑크푸르트나 뮌헨 같은 몇몇 대도시의 중앙역만이 종착형이고, 독일 도시의 대부분 중앙역들은 일반형이다.

본래 동서와 남북 교통을 잇는 중심지로서 발전해 온 도시답게 라이프치히의 중앙역은 규모도 크고 그 자체로 볼거리였다. 그리고 건물의 구조가 사람의 마음에 저 너머 세계에의 아득한 동경을 일으켰다. 나는 기차를 기다릴 때 평행한 선로들 너머로 평지인 라이프치히의 지평선이 끝 모르게 펼쳐진 풍경을 하염없이 바라보곤 했다. 기차가 지나가다 잠깐 멈추기만 하는 일반적인 독일 역에서 기차를 기다리는 일은 '흐름과 이동'의 가운데에 몸을 싣는 행동이었다. 반면, 기차가 여행자들을 실으러 일부러 들어왔다가 다시 어디론가 향해 나가는 이 라이프치히의 거대한 기차역에서 기차를 기다리는 일은 '넓은 세계로 나아가는' 행동처럼 느껴졌다.

하지만 모든 기차의 노선에는 도착지가 있다. 저 풍경 앞에 서면 유럽 어디든 갈 수 있을 것만 같았고, 실제로 그랬고, 그런 만큼 내 앞에 무한한 가능성이 펼쳐진 듯 보였다. 하지만 내 신체가 도착하는 지점은 항상 특정한 장소로 귀결되었다. 인간의 신체는 그렇게 둘러싼 조건은 달라지더라도 결국 유한의 제약을 받는다. 인간의 인식은 그가 어디에 놓이든 대개 휴

먼 스케일(human scale) 수준으로 다시 수렴된다.

　라이프치히에서 학위논문을 쓰던 시절에, 한번은 프랑스 국립도서관에 자료를 청하는 문의를 영어로 써서 우편으로 보낸 적이 있었다. 얼마 후 내 우편함에 답신이 왔다. 두근거리는 마음으로 꺼내어 보니 답신과 자료들이 온통 프랑스어였다. 아시아식 이름에 독일 주소를 가진 지구상의 누군가가 고급 프랑스어를 번역 없이 이해할 수 있으리라 여겼던 것일까, 그들은? 그때도 문득 깨달았다. 프랑스인에게든 독일인에게든 영어란 국제공용어이기 이전에 불편한 외국어일 뿐이란 사실을. 사람에게 그가 처한 지역과 그곳의 풍토·언어·공동체는 생각보다 깊숙이 개입한다. 세계화의 시대에도 지역의 실체는 공고하다.

독일의 ß(에스체트)

"저 베타(β)는 무엇인가요?"

　제2외국어로 독일어를 배우지 않은 친구들이 독일에서 에스체트(ß)를 만나면 가끔 던지는 질문이다. '대문자 B가 이상하게도 생겼네'라고 여기기도 한다.

　'에스체트'는 독일어에서 자주 사용하는 철자로, 에스(s)와 체트(z)를 합친 이름이다. 발음은 에스(s)와 에스(s)가 합쳐진 음가를 가진다.

　그래서 에스체트의 형태는 에스(s)와 체트(z)를 합하기도 하고, 에스(s)와 에스(s)를 합하기도 한다. 편의상 sz형과 ss형으로 구분해 보자.

　독일어 블랙레터에서는 에스(s)가 단어 중간에 나오면 '중간의 긴 에스(ſ)'를 쓰고, 단어 마지막에 나오면 '종지의 짧

동베를린의 글자체와 서베를린의 글자체가 나란히 걸린 베를린의 도로명 표지판.
폭이 좁은 쪽이 동베를린 글자체다. 아쉽게도 독일 통일 이후에는 동베를린의
표지판이 낡아 새롭게 바꿀 때면 당연하다는 듯이 서베를린 글자체로 교체된다.
'거리'라는 뜻의 뒷부분 '슈트라세(Straße)'를 보면, 두 글자체 간 '에스체트(ß)'의
차이가 뚜렷하다.

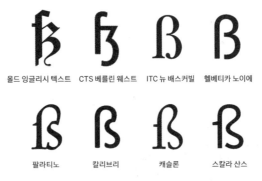

올드 잉글리시 텍스트 CTS 베를린 웨스트 ITC 뉴 배스커빌 헬베티카 노이에

팔라티노 칼리브리 캐슬론 스칼라 산스

에스체트(ß)의 글자체별 여러 형태들. 위는 sz형이고 아래는 ss형이다.

은 에스(s)'를 쓴다. '짧은 에스'는 '둥근 에스'라고도 한다.

　위 그림에서 위쪽 네 개의 글자체는 '중간의 긴 에스(ſ)'와 '3자 모양의 제트(ʒ)'가 윗부분에서 동그랗게 연결된 sz(ſʒ) 형태들이다. 아래 네 개의 글자체는 '중간의 긴 에스(ſ)'와 '종지의 짧은 에스'가 윗부분에서 동그랗게 연결된 ss(ſs)들이다. 이렇게 두 철자를 하나로 연결하는 디자인을 '리가처(Ligature)'라고 부른다. '합자' 또는 '이음글자'라고도 한다. 악보의 '이음줄'이 동그랗게 연결된 모양을 생각하면 비슷하다. 에스체트는 리가처로 시작했다가 워낙 자주 쓰이다 보니 하나의 철자로 인정되었다.

　독일의 여러 글자체들에서 에스와 제트 혹은 에스와 에스가 ß로 어떻게 연결되고 관계 맺으며 이어지는지 그 모습을 보는 것은 재미있다. ss(ſs)형은 키 크고 마른 독일 남자(ſ)의 손을 키 작고 통통한 독일 여자(s)가 위로 잡고 뱅그르르 한 바퀴 도는 춤을 추는 듯 보이기도 한다. 이런 상상을 하며 바라보는 에스체트는 내게 어쩐지 귀엽고 친근했다.

'더 라위터르(De Ruijter)'. 이 상표의 디자인을 보고 네덜란드 제품임을 바로 인지한 단서는 네덜란드어 단어도 아니고 왕국인 네덜란드의 왕관도 아니었다. i와 j가 합쳐져 y가 된 형태를 보고, 이 상표가 네덜란드 출신임을 알아차릴 수 있었다. '더 라위터르'는 빵 위에 솔솔 뿌려 먹는 초콜릿 스프링클의 이름이다.

네덜란드어에는 i와 j의 두 철자가 앞뒤로 나란히 쓰이는 단어가 많다. '렘브란트 판 레인(Rembrandt van Rijn)', 국립 미술관인 암스테르담의 '레이크스 미술관(Rijksmuseum)' 등이 그 예다. 손으로 빨리 쓴 필기체에서는 특히 ij가 ÿ와 구분할 수 없을 정도로 비슷해진다. ÿ는 y 위에 두 점인 트레마가 찍힌 모양을 가졌다. 네덜란드어나 독일어 고어에서는 어원이 ij였다가 그와 비슷하게 생겼다는 연유로 점차 y로 쓰게 된 경우가 많다. 네덜란드 전화번호부에서는 가령 비슷한 이름인

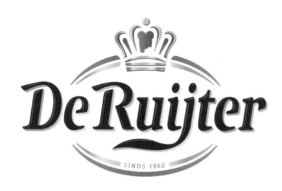

'더 라위터르' 상표의 로고타이프.

Ruijter와 Ruyter를 나란히 찾을 수 있도록 ij와 y의 순서를 붙여놓기도 했다. 이런 경우는 발음도 서로 구분하기 어렵다. 다른 알파벳들은 예외도 많지만 대개 태생 순서로 놓이는 데 비해, 이들은 네덜란드어라는 특정 언어 속에서 서로 닮았다는 이유로 자리바꿈을 한 것이다.

철자 y가 이렇게 다른 철자와의 엉뚱하게 비슷한 모습 때문에 겪은 기이한 일화는 영어에서도 있었다. 영어에서는 Þ(소른)이라는 철자가 y와 혼란을 일으켰다. Þ은 본래 로마자가 아닌 룬 문자에 속한 철자였다. 5세기 무렵, 게르만족인 앵글로족·색슨족·쥬트족이 브리타니아섬에 룬 문자를 실어 날랐다.

우리에게 익숙한 로마자는 유럽 북쪽의 게르만족과 바이킹족이 쓰던 룬 문자와 뿌리가 같다. 오늘날 이탈리아 토스카나 지방인 에트루리아 알파벳을 공통 조상으로 둔다. 에트루리아 알파벳은 남쪽의 로마로 내려가서 로마자가 되었고, 반대 방향인 북쪽으로 올라가서 알프스를 지나 게르만 지역을 지나 더 멀리 스칸디나비아까지 가서 룬 문자가 되었다.

유럽에서는 에트루리아 알파벳이 낳은 두 형제인 로마자와 룬 문자가 세력 경쟁을 벌인다. 로마인의 실용성과 단단한 체계성으로 연마된 로마자는 기세등등하게 유럽 글자 생태계에서 우점도를 보였다. 결국 룬 문자는 로마자에게 서서히 잠식당하고 만다. 그렇다고 룬 문자가 일방적으로 당하기만 한 것은 아니었다. 오늘날에도 여전히 스칸디나비아 지역에서 그 자취를 볼 수 있고, 또 로마자로 표기하는 몇몇 유럽 언어들에 자신의 지울 수 없는 흔적을 기어이 남겨 놓기도 했다.

지금부터는 룬 문자의 철자였던 소른(thorn, þ) 이야기를 하려고 한다. 이 소른이 로마자의 y와 엉뚱하게도 기구한 인연

을 맺는다. 소른은 룬 문자의 일원이지만 그 형태의 기원은 로마자에서 왔다. 로마자 D가 변형되어 þ이 된 것이다. 독일어권에서도 종종 소른을 D로 대체해서 썼다. 소른은 북구 신화의 거인이자 천둥의 신 토르의 다른 이름인 수르스(thurs), 또 게르만어에서는 수리사즈(thurisaz)라고 불리기도 했다.

문제는, 태생이 전혀 다른 데다 발음도 관련 없는 룬 문자의 소른이 중세 영어를 쓰던 브리타니아섬의 y와 하필 생김새만 퍽 닮아 있었다는 사실이다. 12~13세기에는 이제 þ과 y가 구분 없이 사용되곤 했다. 사람들이 보기에 둘은 생김새가 너무 헷갈렸던 것이다. 그럴 때면 þ이 들어갈 자리에 일괄 y를 쓰는 일이 벌어졌다.

역사에 인쇄가 등장한 이후로는 y가 þ을 대체하는 일이 더욱 맹렬하게 일어난다. 인쇄본에서는 공간을 아끼기 위한 축약 형태들이 고안되곤 한다. 특히 정관사 the가 별 하는 일도 없이 지면만 계속 잡아먹기에 the를 줄여서 þᵉ로 표기했다. 그런데 독일이나 이탈리아에서는 þ을 쓰지 않기에, 이 나라들에서 영국으로 수입된 활자 세트에는 y는 있어도 þ은 없는 것이 당연했다. 결국 þᵉ는 모양이 비슷하다는 이유로 yᵉ로 대체되어 간다.

조심스러운 이야기이지만, 셰익스피어 시대까지도 남아 있던 2인칭 단수 대명사 thou(너)가 복수형인 you(너희들)로 대체된 것도 아마 이와 같은 이유가 아닐까 한다. 현대 영어에서는 희한하게도 2인칭 단수와 복수의 형태가 서로 같다. 오늘날 프랑스어나 독일어에서 그렇듯, 영어에서도 2인칭 복수형은 높은 사람 한 개인에 대한 존칭으로 단수형 대신 쓰이기 시작했다. 당시 프랑스 궁정 어법의 영향을 받아서였다. 복수형이 점차 단수형을 대체한 이유는 복수형이 가진, 이러한 존칭

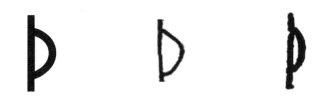

룬 문자 속의 소른(왼쪽), 9세기 스웨덴 뢰크의 룬 문자 비석(Rök Runestone) 속 소른(가운데), 1300년경 덴마크의 코덱스 루니쿠스(Codex runicus)에서 발견된 소른(오른쪽).

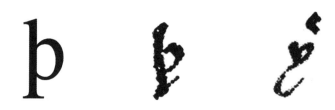

이제 룬 문자가 아닌 로마자로 옮겨 온 소문자 소른(왼쪽), 1280년경 스웨덴의 필사본 속 소른(가운데), 1400-1425년경 영어 필사본 『콘페시오 아만티스(*Confessio Amantis*)』속 y위에 작은 e가 놓인 글자(오른쪽). 소문자 y가 þ과 매우 닮았음을 알 수 있다. 영어에서 þ과 e가 ye를 거쳐 the가 된 추이다(케임브리지 펨브로크 칼리지 소장).

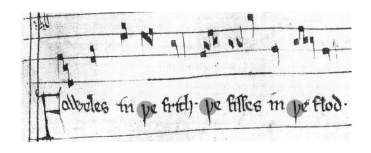

Foweles in þe frith. þe fisses in þe flod. [······] 이 가사에 표시된 부분을 보면 þ과 e가 the를 대신하고 있다. 영국 정량 악보 속 서정시, 13-14세기 (영국 옥스퍼드 보들리언 도서관 소장).

evill:
9 Then Satan answered ẏ LORD,
and sayd, Doeth Job feare God for
nought:
10 Haſt not thou made an hedge a-

'흠정역 성경'이라고도 불리는 킹 제임스 성경 욥기 1장 9절(런던, 1611년). 'Then Satan answered ẏ LORD, and sayd, Doeth Job feare God for nought?'에서 y 위에 작은 e가 놓인 글자가 the를 대신한다.

의 의미가 선호되어서라고도 한다. 그런데 정작 이런 영향을 준 프랑스어나 독일어에서는 2인칭 복수형이 단수형을 완전히 대체해 버린 현상이 왜 일어나지 않았을까? 영어의 경우, 고대 영어의 þū에서 기원한 thou가 인쇄물에서 þᵘ로 축약되었다가 점차 yᵘ로 그리고 you로 아예 이동한 것이 아닐까 한다.

그러니까 룬 문자 속에 있던 þ은 브리타니아섬에 머무르는 동안 잠깐 로마자에 편입해서는 영어에 기이한 개입을 했다. 자신과 형태가 비슷한 y와 세력 다툼을 하다 결국 밀렸지만, 자신의 발음 [ð]만은 필사적으로 영어 안에 남겨둔 것이다. 정관사 the가 þe로 대체되다가 ye로 쓰일 때조차 ye는 결코 y의 발음으로 읽힌 적이 없었다.

þ은 이후 어떻게 되었을까? 보수적이기로 유명하여 고대와 중세의 심성을 간직하고 있는 아이슬란드어와 아이슬란드 알파벳에서, 아이슬란드인의 키보드 위에서 þ은 여전히 생명력을 유지하고 있다. 마치 그 추운 기후 속에서는 영원히 변질되지 않을 것처럼. þ은 룬 문자의 철자가 라틴 알파벳으로 흘러 들어가 어휘와 발음을 교란시키기도 한 희귀한 사례다. 아이슬란드어 덕분에 þ은 밀고 밀리는 패권 싸움을 더 이상 겪지 않고 이제 로마자의 버젓한 구성원으로 들어섰다. 고향의 언어인 북유럽어 안에서 þ은 조용히 살아남아서 지내고 있다.

스웨덴 욀란드섬의 바이킹 룬 문자

북유럽의 룬 문자가 보고 싶었다. 룬 문자 비석은 스웨덴과 노르웨이 남단의 10세기경 바이킹 유적지들에 남아 있다. 교통

이 그리 좋지 않은 곳, 일부러 찾아갈 일이 별로 없는 곳에 위치해서는 그다지 유명하지도 대단하지도 않은 모습으로 서로 먼 거리에 듬성듬성 흩어져 있다.

그나마 스웨덴 남단의 동쪽 편에 위치한 욀란드섬에 룬 문자 비석들의 분포 밀도가 높았다. 욀란드섬은 스웨덴의 작가 셀마 라게를뢰프(Selma Ottilia Lovisa Lagerlöf, 1858~1940)의 동화 『닐스의 모험』에서 닐스가 거위를 타고 날아가면서 지나간 곳이기도 하다.

지금은 다르겠지만, 내가 독일에서 지내던 2007년만 해도 욀란드섬의 어디에 정확히 룬 문자 비석들이 위치해 있는지 알기가 어려웠다. 욀란드 관광국에 도움을 청했더니, 내게 룬 문자 비석 관련 자료들을 수소문한 스웨덴어 복사물과 욀란드 관광지도를 보내 주었다. 지도에는 룬 문자 비석의 위치가 손수 표시돼 있었다. 욀란드는 스웨덴인들이 주로 여름휴가를 오는 곳인데, 룬 문자 비석들이 있는 장소들은 여름 휴가지와 동떨어져 있다고 했다. 그래서 본인들도 관련 자료를 갖고 있지 않았으며, 이런 요청은 처음이란다. 이리저리 수소문해서 그 위치들을 찾아낸 데까지만 하나하나 손으로 체크해서 보내 준 것이다. 많이 못 찾아서 미안하다면서.

욀란드에는 결국 가지 못했다. 내가 그 환경 속에 들어가 눈으로 보고 확보한 사진과 자료만을 이 책에 싣겠다는 소박한 결심은 여기서 잠깐 깨진다. 82쪽의 룬 문자 비석 사진들은 인터넷에서 찾은 것이다. 세계에는 아직도 내가 닿지 못한 곳들이 많다는 상기를 해 본다.

지도의 스웨덴어 지명들을 나직이 발음해 봤다. 저 추운 지방에서는 그 음성에도 오랜 고색창연함이 저온 보존되어 있는 것 같다.

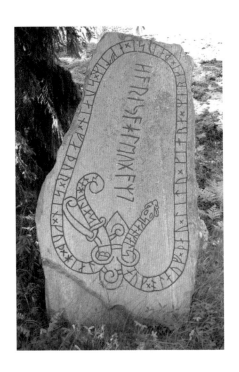

바이킹족이 북유럽에 남긴 룬 문자 비석. ⓒWikimediacommons.com

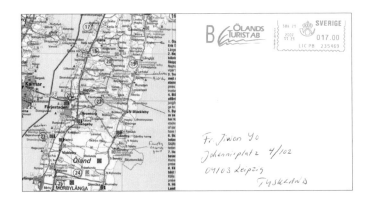

스웨덴 남동부의 섬 욀란드 관광국에서 보내 준 지도. 룬 문자 비석들이 있는 위치를
찾아가며 손수 체크해 주었다.

글자들은 지역을 호흡하며 공공의 글자 생태계를 다채롭고 풍요롭게 한다.

독일의 교육은 나의 뿌리가 생성된 곳을 끊임없이 되돌아보게 했다. '너는 어디서 왔는가?', '무엇이 자연스러운가?', '잃어서는 안 될 가치란 무엇인가?'. 독일과 프랑스 등 유럽 대륙의 지식 사회는 자기 반성적인 정서가 강했다. 본인들의 장점이라 해도 타인이 이를 비판 없이 흡수한다면 그런 태도를 경계했다. 영어권 세계의 단일화 경향에 대한 경각심은 독일의 이런 정신적인 환경 속에서 내게도 부지불식간에 싹트고 자라왔던 것 같다.

획일화한 글로벌의 지배는 토착 문화 속 일상을 희생시킬 수 있다. 표준화는 중요하지만 불가피하게 소외를 낳고 다양성의 박탈을 가져온다. 거대 기업화와 성장 위주의 담론만이 전부는 아니다.

타이포그래피의 경우, 나는 평소에 주로 어도비 인디자인 한글판과 마이크로소프트 워드로 한글 폰트들을 사용한다. 한글판 인디자인에는 동아시아 문자로서 한글의 특성을 배려한 장치도 마련되어 있지만, 기본적으로 로마자의 문자 세팅 규칙을 바탕으로 한다. 나는 어도비의 디자이너들과 개발자들을 존중하지만, 서구에서 개발된 이 소프트웨어들에서 작업을 할 때마다 한글이 서구의 공간 논리에 억지로 끼워 맞춰지고 있다는 걸 느낀다. 세계적 표준화 추세에 맞추는 것은 가치 있는 일이지만, 전 세계 고유 문자들을 포괄해야 하는 타이포그래피가 이렇듯 서구 로마자에 유리한 방향으로만 흐르는 것은 건강한 생태계가 아니다.

로마자 내부에서도, 가령 이탈리아의 와인 산지인 토스카나 산 위 작은 마을들에는 여전히 다국적적이고 기능적인 헬베

알프스를 넘어가는 길목에서 만난 오스트리아 티롤(Tirol) 지방의 간판.

이탈리아 토스카나 지방에 있는 라다 인 키안티(Radda in Chianti) 마을의 간판.

티카보다 그들의 밝은 기질이 낳은 지역 글자들이 어울린다. 특정 지역에서만 자생하고 번창하는 생물들이 있다. 글자도 생물과 같아서 그 지역의 환경·풍토·토착민의 기질과 어울리게 가꾸어져 왔다. 그 지역의 자원은 그 지역 사람들의 물질적인 필요를 채워 준다. 그래서 지역 문화는 자연에 기반한 가치를 품고 있다. 인간은 자연이라는 거대한 생명 네트워크의 일부이기 때문이다.

지구상에는 다양한 생물이 있고, 그처럼 자연과 뗄 수 없는 다양한 풍토와 다양한 언어, 다양한 문자, 다양한 글자체들이 있다. 지구를 아끼는 마음에는 타인을 존중하는 마음이 포함된다. 새로운 것을 접촉하고 다름을 인정하면 인식이 확장되고 여유가 생기며 관대해진다. 그러기 위해서는 지역들이 서로 고립되지 않도록 연대와 협력이 필요하다. 글로벌과 로컬을 아우르는 폭넓은 관점으로서 '간지역적(inter-local)'인 시각이 바람직하다. 이렇게 양자가 균형을 유지하며 공존해야 문화가 활력을 유지할 수 있다.

작은 공동체의 행복과 지역 기반 해결책들을 가볍게 여겨서는 안 된다. 여기서 일어나는 에피소드들은 사소하지 않다. 우리가 여기 펼쳐진 글자들의 풍경 속에서 잠시 기쁨과 즐거움을 느낀 순간이 있었다면, 그것은 저 이질적인 타문화와의 접촉을 통해 일어난 교감 덕분인 것이다. 이런 교감은 소중하다.

뉴욕에 헬베티카, 서울에 서울서체

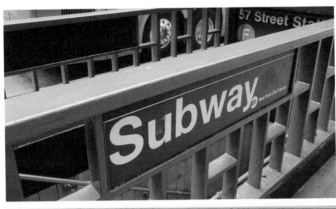

뉴욕 지하철 사인 시스템 속 헬베티카.

자리가 사람을 만든다고도 한다. 가끔은 글자도 그렇다. 뉴욕
시에서 만난 헬베티카(Helvetica)는 마치 이런 목소리를 내고
있는 것 같았다.

"스위스에서 날 낳으시고, 뉴욕시에서 날 키우시니……."

나는 세계에서 글자들이 인류의 보편성과 지역의 특수성
을 어떻게 반영해서 연결되는지 파악하는 '글자 네트워크 지
도'에 관심이 있어, 가급적 세계의 중요한 글자 현장들은 직접
확인하려고 한다.

독일에서 유학을 한 나의 글자 경험들은 주로 유럽과 동
아시아에 촘촘하게 편중되었다. 그러다 보니 주요 지역인 런
던과 뉴욕은 상대적으로 조금 늦게 접했다.

뉴욕의 헬베티카

전만은 못하다고 하지만, 인상적으로 부유하고 거대하다는 것
이 뉴욕을 접한 첫인상이었다. 이렇게 규모가 큰 도시에서 한
치도 주눅들지 않고 당당하고도 반듯하게 적절한 성량의 또렷
한 목소리를 내며 빛나는 글자체가 있었다. 헬베티카였다.

헬베티카체는 특히 뉴욕의 지하철에 전면 적용되었다.
1904년에 처음 개통된 뉴욕 지하철은 100년이 넘는 역사를 가
졌다. 1968년에는 모더니즘의 대표 디자이너 마시모 비넬리
(Massimo Vignelli, 1931~2014)가 뉴욕 지하철의 사인 시스템
디자인을 정비했는데, 이때 비넬리는 헬베티카를 썼다.

헬베티카는 1957년에 스위스에서 만들어졌다. 이름도 스
위스를 뜻하는 '헬베티아(Helvetia)'에서 왔다.

앞 장에서 언급했듯, 스위스적이라기보다는 탈지역적인

뉴욕 지하철에는 1968년 이전의 타일형 사인들(위)이 그대로 유지되어 헬베티카
사인들(아래)과 나란히 보인다.

특성을 가진 헬베티카는 특히 미국으로 건너가 그곳의 다국적 기업들에서 환영받으며 널리 쓰였다.

가장 다양한 언어와 민족들이 모인 도시인 2017년의 뉴욕에서, 60년 전 스위스에서 만들어졌지만 특정 시대와 지역에 치우치지 않은 헬베티카는 여전히 더할 나위 없이 어울리며 잘 기능하고 있었다.

헬베티카, 너는 누구일까

내 책상에서 위를 비스듬히 올려보면 무인양품(MUJI)의 무음 벽시계가 걸려 있다. 숫자판 폰트가 헬베티카다. 헬베티카가 좋아서 고른 것이 아니라, 마음에 안 드는 숫자판 글자체들을 제외하다 보니 헬베티카가 남았다.

헬베티카는 이런저런 이유로 널리 쓰인다. 헬베티카라고 개성이 없겠냐만은 상대적으로 '탈개성'적이라 맥락에 맞지 않게 잘못 고를 위험이 낮아서 선택될 때도 많다.

또 매킨토시에서도, 윈도에서도 디폴트 폰트로 탑재되어 있어, 굳이 찾아 쓰지 않아도 누구에게나 늘 손 닿는 곳에 있다. 하지만 이것은 한글 굴림체도 마찬가지다. 여기서 한 가지 질문이 제기된다. 이렇게 많이 쓰이는 헬베티카는 그만큼 좋은 글자체일까?

글자체는 그 자체로 1차 디자인 창작품이지만, 일반적인 문서와 디자이너들의 작업에 사용되면서 2차 창작품으로서의 새 생명을 얻는다. 헬베티카는 워낙 많이 쓰이다 보니, 뛰어난 그래픽 디자인에 무수히 사용되어 더 좋아 보이는 효과를 얻었다는 견해도 있다. 하지만 이것만으로는 1차 창작품으로서의

완결도가 설명되지 않는다.

헬베티카는 가장 중립적인 글자체라고도 한다. 그러나 헬베티카 말고도 중립적인 성격을 가진 산세리프 글자체들이 있다. 헬베티카와 거의 대등한 위상에 놓을 수 있는 유니버스체와 비교해 보면, 헬베티카와 유니버스는 외관이 서로 무척 닮았다. 글자체는 낱글자보다 적어도 단어 단위 이상에서 그 인상을 파악하는 것이기는 해도, 아래 그림에서 왼쪽 낱글자들은 차이를 변별하기가 쉽지 않다. 오른쪽 글자들에는 그래도 몇몇 힌트들이 보인다.

내 경우에는 R의 다리가 곡선으로 맺어진 모습, a의 아랫부분 폐곡선 안쪽 물방울 모양인 하얀 속공간, 수평으로 잘리는 C의 마감 등으로 헬베티카를 판별한다. 이런 특징들을 보면 헬베티카가 탈지역적·탈역사적이라고 해도 독자적인 글자체로서 성격을 갖추고 있는데, 반드시 '중립적'이기만 한가 싶

위로부터 헬베티카 노이에, 에어리얼, 유니버스, 악치덴츠 그로테스크 글자체다. 왼쪽의 글자들은 차이를 구분하기 쉽지 않지만, 오른쪽의 글자들은 녹색 동그라미로 표시한 부분을 비교해 보면 차이를 알 수 있다.

다. 헬베티카는 기본적으로는 중립적인 성격을 가졌지만, 담백한 유니버스체에 비해서도 나름의 고유한 풍미가 있다.

질문은 여전히 남는다. 헬베티카는 정말 잘 디자인된 글자체인가? 이런 질문에 이르면, 글자체를 순수형식적인 완성도에서 판단하는 비평적인 안목을 근거로 답을 해야 한다. 헬베티카의 비례, 곡선을 가진 글자들의 커브, 커브가 끝나는 커트의 처리, 하얀 속공간의 탱글한 긴장감, 글자들 간의 어울림에는 빈틈이 없다. 무표정한 듯도 하지만, 조화와 리듬감을 갖춰 경직되어 있지 않다.

가까운 서울시로 눈을 돌려 보면, 서울의 사인 시스템 디자인에 본격 활용되기 시작한 서울서체 중 고딕체 계열인 서울남산체가 다른 한 도시의 인상을 대표하는 산세리프인 헬베티카와 비견할 만하다. 서울남산체에는 장점이 많다. 도시의 인상을 단아하고 부드럽게 보여 준다(92쪽 사진 참조).

그러나 처음 개발될 당시에 워낙 여유 없이 촉박하게 만들어진 터라, 아쉽게도 낱글자들의 완성도가 들쭉날쭉하다. 특히 ㅎ은 글자체의 개성을 과도하게 드러내려다 무리가 생겼다. 동그라미 위로 두 개의 획이 쌓여 있는 등 가뜩이나 다른 자소들에 비해 획도 몰려 있는데, 오른쪽 끝을 열어 두려다 보니 더 복잡해졌다. 이렇게 글자의 개성을 내세우면 브랜딩의 측면에서 서울시가 뭔가 일을 했다는 표가 나긴 하지만, 이런 자의식은 시민들의 미적 쾌감 및 편의와는 별 관련이 없다.

한번은 합정역에서 크게 확대된 서울남산체의 ㅎ이 눈에 띄게 찌그러진 모습을 봤다. 아래쪽 동그란 부분을 무리하게 열려다 보니 오른쪽 커브가 부득이 찌그러지고 커트의 마무리 각도도 어색해졌다. 이런 '엽사(엽기 사진)'를 노출시켜 서울남산체에게는 좀 미안하지만, 빈틈없는 헬베티카는 '엽사'가

서울남산체가 아름답게 적용된 서울 도심의 보행자 도로 안내 사인. 서울남산체는 'ㅅ'이 단아하다. ⓒ서울특별시

합정역의 '합'자에 적용된 서울남산체 히읗.

안 찍힌다. 서울시는 서울서체를 계속 개선해 나가겠다는 의지를 보이고 있으니 앞으로 더 나아지리라 기대한다.

너의 헬베티카와 나의 헬베티카

그래픽 디자이너라면, 이 글의 제목을 보고 아마 이런 생각을 했을지 모른다. '아니, 헬베티카에 대해 아직도 할 얘기가 남아 있다는 말인가?' 그렇다. 사람도 그렇고 글자도 그렇고, 어떤 대상에 대해 완전하게 안다고 여기는 데에서 오해와 오독이 생겨난다. 독일어에 이런 말이 있다. "Man lernt nie aus." 아무리 잘 알아도 모르는 것은 항상 남아 있으니, 겸손하라는 뜻이다.

뉴욕시의 당당한 헬베티카는 내가 주로 알프스 북쪽 유럽에서 접한 깨끗하고 합리적인 헬베티카와는 또 다른 새로운 얼굴을 보이고 있었다. 그러니 새삼 겸손해진다. 우리가 헬베티카를 말할 때, 너의 헬베티카와 나의 헬베티카는 이렇게도 달랐겠구나.

홍콩의 한자와 로마자,
너는 너대로, 다르면 다른 대로

선착장(위)과 슈퍼마켓(아래) 등 일상에서 여러 문자들이 분방하게 어울리고 있는
홍콩의 글자 풍경.

"발 없는 새가 있대. 날기만 하다가 지치면
바람에 몸을 맡긴 채 쉰대. 새의 몸이 땅에 닿는 건
생애에 한 번, 바로 죽을 때래."

영화 〈아비정전〉에 나오는 한 대사다. 장국영이 연기한 아비는
영화에서 홍콩을, 아비의 새어머니와 친어머니는 각각 영국과
중국을 상징한다고도 한다. 이 영화는 1997년, 홍콩이 영국에
서 중국으로 반환되면서 어디에도 발 둘 데 없이 애매해진 홍콩
인들의 복잡한 심경을 그렸다. 2017년에 홍콩은 반환 20주년
을 맞았다.

중국과 영국

사회주의 국가인 중국은 특별행정구인 홍콩의 자본주의 체제
를 1997년 이후 50년간 보장할 것을 약속한 바 있다. 이 약속은
유명무실해지고 있어, 홍콩에서 만난 예술가들과 디자이너들
은 표현의 자유와 홍콩 고유의 지역 문화를 급격히 잃어 가는
데에 문제의식과 갑갑함을 느끼고 있었다.
 한자 폰트 디자인에 조예가 깊고 마침 홍콩에 체류 중이던
독일 디자이너 로만 빌헬름(Roman Wilhelm)과 함께 홍콩의
주요 타이포그래피 기관들과 인물들을 방문한 적이 있었다.
 모노타입사의 홍콩 지사에 방문했을 때였다. 모노타입사는
미국에 본사를 둔 세계 최대 규모의 폰트 회사다. 평생 한자 번체
폰트 디자인에 투신한 로빈 후이(Robin Hui)가 인자한 표정으
로 우리를 맞았다. 로빈은 여러 한자 폰트 작업물들과 더불어 우
리에게 중국 교육부에서 발간한 글자본 지침서를 보여 주었다.

이 지침대로만 만들라는 강제 규정이다. 아마도 교육부의 비전문가들이 만들었을 이 책 속 지침들의 부조리를 일상에서 늘 마주하면서도, 이 폰트 디자인 전문가들은 묵묵히 그 지침에 따라 폰트를 만들어야 했다. 본문을 몇 장만 넘겨 봐도 글자 본연의 성격과 무관한 터무니없는 지침들이 계속 눈에 띄었다.

로만이 로빈에게 물어보았다. "정부에 개정안을 건의하면 어떤가요?" 로빈이 초연하게 미소 지으며 답했다. "그런 짓 하면 안 돼요(You should not do that)." 이 말에 우리는 엉겁결에 웃음을 터뜨렸으나 그 웃음은 씁쓸한 여운을 남겼다. 아무리 외국계 회사라도 홍콩 역시 중국이었던 것이다. 중국 사회에서 디자인이 자율적이기에는, 글자를 둘러싼 의제들이 심대하고 복잡하여 해결하기에는 너무 어려운 문제들이 잔뜩 엉켜 있었다.

광둥어와 영어

홍콩의 디자이너들에게 광둥어와 영어 중 어느 쪽이 구사하기 편한지 물어본 적이 있었다. 그들은 대학 교육을 받은 홍콩인이라면 양쪽 모두에 익숙하다고 답했다. 그러면서 덧붙이기를, 가령 이메일을 쓸 때 한자는 타이핑하기가 불편하니까 머리로는 광둥어로 생각하면서 동시에 손으로는 영어로 타이핑한다고 했다. 진정한 다국어 도시인들다웠다.

홍콩은 이렇듯 중국과 영국이, 동양과 서양이, 광둥어와 영어가, 한자와 로마자가 만나 공존하는 도시다. 국제 도시이면서 동시에 지역적 특수성도 강하다.

홍콩에 국제적인 그래픽 디자인이 본격적으로 도입된 것은 경제성장기인 1970년대로, 이때 많은 서구 기업들이 홍콩에 지부를 설치했다.

한자와 로마자 등 둘 이상의 문자를 병기해서 디자인하는 것을 '다국어 타이포그래피(bilingual typography 또는 multilingual typography)'라고 한다. 서구의 영향을 받은 대학의 디자인 교육에서는 어느 국가에서든 두 문자 간의 이질성을 최소화하는 연습을 기본으로 한다. 두 문자 간의 차이를 대비시키는 것은 이것이 익숙해진 후에 시도한다. 이렇게 균질하고 위생적이며 체계적인 방식은 20세기 중반 구축된 이른바 중립적인 '스위스 타이포그래피'에 연원을 둔다. 미국의 다국적 기업들은 이 양상을 환영하며 받아들였고, 이를 '국제주의 양식'이라고 불렀다.

이 방식이 오늘날까지도 다국어 타이포그래피 교육에서 기본으로 자리매김한 것은 물론 장점이 많아서다. 하지만 표준화는 다양성을 희생시킬 수 있고, 필연적으로 어느 한쪽이 다른 쪽을 주도하게 된다. 지금의 다국어 타이포그래피에서는 아무리 양 문자문화 간의 균형을 잡고자 의식해도, 일반적으

다문자
이 타이포그래피는
로마자의 공간 논리에
종속되어 있습니다.

Multi script
This typography is subordinate to the spatial logic
of the Latin Alphabets.

문자 간 이질성을 배제하고자 하는 로마자 논리 중심의 다국어 타이포그래피.

로 서구의 로마자가 주도적이고 일방적인 영향을 행사하는 경
향이 크다.

한자와 로마자가 홍콩에서 공존하는 방식

홍콩에서 나의 눈길을 끈 것은 아직 국제적 그래픽의 영향을
받기 전, 영국령 시절에 한자와 로마자가 공존하는 방식이었
다. 여기서는 서로 양식이 일치하지 않는 한자와 로마자 글자
체를 골라 썼다. 한 공간을 구획해서 글자를 배열하는 논리도
한자와 로마자에서 각각 달랐다.

　이렇듯 디자인 교육의 기본 원리들을 거스르면서도 어설
프지 않고 충분히 농익어 있었다. 로만과 나는 거리에서 이런
풍경들을 볼 때마다 "이게 대체 왜 멋있지?" 하고 멈춰 서서,
이렇게 '이론적으로 말도 안 되는데' 말이 되어 보이는 이유는
뭘까 생각해 보곤 했다.

　홍콩의 디자이너들에게 이 이야기를 하며 이유가 무엇인
지 짐작되느냐고 물어보자, 그들은 홍콩인의 실용주의 때문일
거라며 웃었다. 한자가 더 익숙한 사람은 어차피 한자만 읽고,
로마자가 더 익숙한 사람은 로마자만 읽으니, 홍콩에선 서로
어울리든 말든 각각 취향에 맞는 글자체를 쓰면 될 일이지 두
문자 간의 조화 같은 데엔 별로 신경 쓰지 않는다는 것이다. 한
자의 표지에는 해서체가 많이 사용되고, 로마자의 표지에는
산세리프체가 많이 사용되니 해서체와 산세리프체가 서로 어
울리지 않아도 각자 가장 익숙한 대로 써 버린다는 소리다.

　어느 쪽의 눈치도 보지 않는다는 건 양쪽 모두에 익숙해져
있다는 반증일 터다. 내게는 양쪽 문자 모두에 익숙해서 어느

위쪽은 다국어를 사용하는 문화권 건물 위 다문자 배열[왼쪽은 홍콩, 오른쪽은
마카오 '인자당(仁慈堂)' 건물]. 서로 일치하지 않는 양식의 한자와 로마자를 섞어
썼지만 묘하게도 이질적이지 않다. 글자를 배열하는 방식도 한자와 로마자가
일치하지 않고 서로 독립적이다.

아래쪽은 동아시아 문자만을 적용한 일본 건물의 글자 배열들. 한 칸에 한 글자씩
배치되어 있다.

로마자가 1차원 줄 위에 선형으로 글자를 배열한다면 동아시아 문자들은 2차원 칸을
한 칸씩 채워 가는 공간 관념을 가졌다.

홍콩에서 흔히 보이는 스텐실 글자와 스텐실을 위한 판들.

홍콩 호텔에서 제공하던 여행 트렁크 라벨. 로마자와 한자가 서로 다른 성격의
공간을 차지하며 다른 논리로 배치되어 있다. 왼쪽 라벨에서는 한자가 로마자를
테두리처럼 둘러싸고, 오른쪽 라벨에서는 한자가 좌우에 배치됨으로써 자연스럽게
세로쓰기가 되어 있다.

쪽에도 주눅들지 않는 당당함, 이 내적인 충만함이 교실 안에서의 창백한 원칙이며 논리들을 무색하게 하고 있다고 보였다.

서로 기하학적인 구조가 어울리지 않는 양식의 한자와 로마자 글자체들이 나름 조화를 이루는 것은 물리적인 측면에서 같은 재질과 기법을 공유해서이기도 했다. 물성이 박탈된 매끈한 디지털 도구로 이 글자체들을 함께 썼으면 이상해 보일 것이다. 그런데 홍콩에서는 글자에 아날로그적인 스텐실 기법을 유독 많이 쓴다. 얇은 판에 글자를 뚫어 스프레이를 분사하는 기법이다. 이렇게 개성이 뚜렷한 기법을 쓰고 기술적 환경이 같은 아날로그 재질의 공간에 놓이니, 글자의 양식이 한자와 로마자에서 상당히 달라도 공존의 어색함이 덜했다.

무엇보다도 한자와 로마자가 한 공간을 분할할 때, 각각의 영역에 서로 다른 구조와 논리가 주어졌다. 배치 방법이 서로 달랐다. 이 풍경은 편안하고 홀가분해 보였다.

이것은 가령 한 건물이 한식과 양식의 공간을 모두 갖고 있어서, 같은 건물을 쓰더라도 각각 익숙한 공간을 택하면 되는 상황에 비유할 수 있었다. 억지로 하나의 방식으로 통일해서 똑같이 맞추는 것만이 능사는 아니었다.

홍콩에서 로마자와 한자가 공존하는 방식을 바라보면서, 우리가 낯설고 이질적인 타자와 공동체를 이루며 살아갈 때 어떤 태도와 관계를 취하면 좋을지, 여러 생각이 들었다. "너도 나처럼 하면 더 좋아"라고 권하는 것이 배려라고 여길 수도 있다. 하지만 타자의 방식이 다소 이해되지 않고 불편해 보여도 "너는 너대로, 다르면 다른 대로"라고 존중하는 것은 어떤가? 각자가 각자의 영역에서 편한 대로 부대끼며 살아가면 또 어떤가. 그러한 홍콩의 글자 풍경에는 묘한 해방감과 자유로움이 깃들어 있었다.

터키의 고대 문자,
지중해의 패권을 둘러싼 고된 세력 다툼

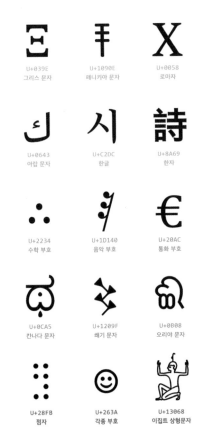

U+039E	U+1090E	U+0058
그리스 문자	페니키아 문자	로마자
U+0643	U+C2DC	U+8A69
아랍 문자	한글	한자
U+2234	U+1D140	U+20AC
수학 부호	음악 부호	통화 부호
U+0CA5	U+1209F	U+0B08
칸나다 문자	쐐기 문자	오리아 문자
U+28FB	U+263A	U+13068
점자	각종 부호	이집트 상형문자

유니코드의 여러 부호들. 표시한 숫자는 각 부호의 유니코드 번호다.

아–나–톨–리–아–

아나톨리아, 이 이름을 들으면 내겐 이유를 알 수 없는 뭉클함이 벅차오르곤 한다. 여기 히에라폴리스에 서면, 저 멀리 아나톨리아 평원이 끝없이 펼쳐진 모습이 보인다.

히에라폴리스에서 바라본 아나톨리아 평원.

국가와 종교, 언어와 문자 간 고달픈 힘겨루기의 역사

역사상 가장 강력한 왕국과 제국들이 이곳 아나톨리아를 지배해 왔다. 히타이트, 헬레니즘 세계의 그리스 국가들, 로마 제국, 비잔틴 제국, 셀주크 튀르크와 오스만 튀르크⋯⋯. 통치 세력의 변천에 따라, 로마자와 그리스 문자와 아랍 문자가, 기독교와 이슬람교가 이 지역에서 세력을 다퉜다.

내가 탄 차는 아나톨리아의 평원을 반나절이나 달렸다. 드넓게 펼쳐진 흙먼지 날리는 길, 굵고 검고 곱슬곱슬한 털을 가진 사내의 몸처럼 듬성하고 거칠거칠한 산들이 이어진 풍경, 아나톨리아 평원에서는 거칠 것이 없어 보였다.

3500여 년 전, 고대 지중해의 패권을 둘러싸고 남쪽에는 이집트가, 북쪽에는 히타이트가 각각 가장 강성한 국력을 과시하며 맞섰다. 말을 타고 저 광활한 대지를 누볐을 고대의 용감무쌍한 히타이트인들을 상상하면, 그 광경은 묵직하고도 우렁찬 함성처럼 마음을 둥– 달구다가 잔상으로 흩어졌다.

아나톨리아 평원이 내려다보이는 히에라폴리스는 헬레니즘 시대에 건립된 도시였다. 당시 이 지역에는 소왕국인 페르가몬이 있었고, 공용어로는 그리스어를 썼다. 이후 기원전 1세기, 페르가몬 왕국 전체가 로마 제국의 지배하에 놓인다. 그에 따라 이곳에서는 그리스어와 라틴어, 그리스 문자와 로마자가 힘을 겨루었다.

히에라폴리스(Hierapolis)의 네크로폴리스(Nekropolis)에는 수많은 무덤들이 즐비하다. 네크로폴리스는 그리스어로 '죽은 자들의 도시'라는 뜻이다. 헬레니즘, 로마, 초기 기독교 양식이 혼재된 무덤들이 도열한 네크로폴리스는 '산 자들의 도시'인 히에라폴리스와 공존하듯 나란히 이어진다.

네크로폴리스를 지나다가 무덤 비문 위 글자 하나를 우연히 마주쳤다. 위아래 가로획 사이, 작은 S자를 좌우로 뒤집은 기묘한 모습이 시선을 사로잡았다. 다른 글자들은 분명 그리스 문자인 가운데 혼자서 정체가 불분명했다. 로마자의 S 발음을 가진 글자일까? 오른쪽 아래 사진을 보면, 맨 앞에 놓인 이 알 수 없는 글자 오른쪽으로 두 번째 자리에 로마자 S에 해당하는 Σ(시그마)가 있으니, 아닐 것이다.

1200여 개나 되는 무덤들이 즐비한 네크로폴리스.

터키 히에라폴리스의 네크로폴리스 지역을 지나가다가 우연히 마주친 무덤의 비문.

다음 순간 'Ξ(크시)'가 떠올랐다! Ξ는 로마자의 X와 같은 KS의 발음을 가진다. 이 비문 주변의 네크로폴리스 무덤들을 둘러보니, 과연 로마자와 그리스 문자가 동시에 위아래로 써 있는 경우가 많았다. 지배권이 그리스 왕국에서 로마 제국으로 넘어가는 정세 속에서, 이 비문 속 글자는 로마자와 그리스 문자가 일시적으로 혼종되어 아직 진화 중인 상태에서 묘한 형상이 되어 간 것이리라 추측했다.

아나톨리아 땅에서 펼쳐진 국가·언어·문자 간 고달픈 힘겨루기의 과거가 이 글자의 육신 너머로 여운처럼 함축되어 있었다.

21세기 문자의 바벨탑, 유니코드

하지만 이렇게도 먼 공간, 먼 시대, 먼 언어 속 낯선 글자가 지금 우리에게는 어떤 의미가 있을까?

오늘날 전 세계의 글자들은 통합된 하나의 공동체를 만들어 가는 중이다. 21세기 디지털 환경에서 글자를 둘러싼 가장 중요한 키워드 두 가지를 꼽으라면 오픈타입과 유니코드를 들수 있다. 둘 다 전 세계적인 표준화 추세와 관련 있다. 오픈타입(Opentype, OTF)은 폰트의 포맷을 표준화했고, 유니코드(Unicode)는 어느 문자권에서나 통용되도록 코드 체계를 표준화했다.

오픈타입은 이름 그대로 모든 플랫폼에 '열려'있다는 뜻이다. 그 이전에는 '트루타입', '포스트 스크립트' 등의 폰트 포맷이 있었다. 오픈타입 포맷에 들어서면서 하나의 폰트 파일을 매킨토시든 윈도든 모든 플랫폼에 설치해서 사용할 수 있게

언어학자, 공학자, 타이포그래퍼들이 유니코드를 두고 소통하는 디코드유니코드
(Decodeunicode) 프로젝트의 포스터. 2004년 당시 유니코드 10만여 개 부호들이
서양인 성인 남성 신체 크기의 포스터에 모두 담겼다. 가운데 반 정도를 차지하는
어두운 부분은 한글과 한자 등 동아시아 문자들이다. 한 글자의 획수가 많아 농도가
높고, 전체 글자수가 많아 면적도 넓게 차지한다. 아래는 포스터의 일부를 확대한 모습.

	AC0	AC1	AC2	AC3	AC4	AC5	AC6	AC7	AC8	AC9	ACA	ACB	ACC	ACD	ACE	ACF
0	가	감	갠	갰	걀	갹	걌	거	검	겐	겠	결	격	겷	고	곰
1	각	갑	갡	갱	걁	갺	걍	걱	겁	겑	겡	겱	곀	곁	곡	곱
2	갂	값	갢	갲	걂	갻	걎	걲	겂	겒	겢	겲	곁	곂	곢	곲
3	갃	갓	갣	갳	걃	갼	걏	것	겓	겓	겣	겳	곃	곃	곣	곳
4	간	갔	갤	갴	걄	개	걐	걌	겔	겔	겤	계	겸	곤	곤	곴
5	갅	강	갥	갵	걅	객	걑	걵	경	겕	겥	겵	곅	겹	곥	공
6	갆	갖	갦	갶	걆	걖	걒	걶	겖	겖	겦	겶	격	겺	곦	곶
7	갇	갗	갧	갷	걇	걗	걓	걷	겗	겗	겧	겷	곇	겻	곧	곷
8	갈	갘	갨	갸	걈	걘	걔	걸	겘	겘	겸	겐	곈	곈	골	곸
9	갉	같	갩	갹	걉	걙	갱	걹	격	겙	겝	겹	곉	경	곩	끝
A	갊	갚	갪	갺	걊	걚	걖	겂	겚	겚	겪	겺	겨	겂	곪	곺
B	갋	갛	갫	갻	걋	걛	걗	걻	겛	겛	겫	겻	곋	곋	곫	곻
C	값	개	갬	간	갼	걜	객	겂	게	겜	견	겼	곌	격	곬	과
D	갏	객	갭	갽	걍	걝	걝	걽	겍	겝	겼	경	곍	겥	곭	곽
E	갎	갞	값	갾	걎	걞	걞	걾	겎	겞	겭	겾	곎	겦	곮	곾
F	갏	갟	갯	갿	걏	걟	걩	걿	겏	겟	견	겿	곏	곯	곯	곿

유니코드 중 한글 음절 코드의 시작 부분. '가'는 U+AC00, '각'은 U+AC01, '곽'은 U+ACFD라는 유니코드 번호가 부여되어 있다. 16진법 체계라서 9 다음에 A에서 F까지 표기가 이어진다. The Unicode Standard 11.0. ©1991-2018 Unicode, Inc.

되었다. 유니코드 역시 이름 그대로 전 세계 여러 문자들의 시스템을 '하나의(uni)' 코드 체계로 통합했다는 뜻이다. 그 이전에는 문자별로 코드 시스템이 제각각이었다. 국가마다 코드가 달랐던 시절, 국외에 나가면 그곳의 컴퓨터에서 한글이 깨져 나와서 한글을 뜨게 하기 위해 이것저것 설치하느라 번거로웠던 기억이 날 것이다.

지금은 유니코드로 지구상의 각종 문자들이 통합되어, 이제 하나의 코드 체계 속에 공존한다. 글자들은 분쟁을 거두고 시대와 지역을 넘어 하나로 모이고 있다. 그래서 한때 '언어의 바벨탑'이 무너졌다면, 21세기에는 유니코드를 통해 이제 '문자의 바벨탑'을 세워가고 있다고도 한다.

"키보드 저 아래 심연에는 우리가 예감도 못했던 보물 같은 글자와 부호들이 묻혀 잠들어 있다."

유니코드라는 체계에의 영감은 이런 시적인 문장으로 기술되어 있다. 유니코드는 현재 13만여 개에 이르는 글자들을 포괄하고, 포함된 글자의 수는 계속 늘어가고 있다. 그리고 유니코드의 모든 글자에는 16진법의 고유번호가 주어진다. 유니코드는 인류를 거쳐간, 알려진 모든 문자들을 포용하고자 한다. 사용인구가 소수라고, 심지어 더 이상 누구도 사용하지 않는다고 배제하는 법은 없다. 쐐기 문자에서 이모티콘에 이르기까지, 지구상에 존재하고 존재했던 모든 글자들이 지금도 유니코드의 자리들을 차곡차곡 채워 가며 바벨탑을 쌓아 나가고 있다.

글자는 들려준다, 제 육신의 이야기를

풍화가 일어난 이 비문에서 가장 왼쪽의 글자는 오른쪽 아래 끄트머리의 흔적만을 남긴 채 지난 세월 속으로 쓸려가 버린 와중에, 이 이상한 Ξ는 용케도 지금까지 살아남아 내게 말을 건네 왔다. 이렇게 만나는 글자는 한 사람의 '개인' 같다. 특정한 언어를 공유해서 쓰고, 특정한 시대와 특정한 '집단'에 공통되게 속하더라도, 그 안에 군집한 '개인'들은 유형화한 패턴만으로는 다 설명되지 않는 개별적이고 특수한 사연들을 품기 마련이다.

그리스 문자의 체계는 로마자처럼 온전한 통일을 이루지는 못했다. 로마가 통일된 제국을 이룩한 반면, 헬레니즘 시대의 그리스는 여러 국가로 나누어졌듯 그랬다. 그리스 문자는 도시마다 특성이 달랐고, 또 개별 글자들에 다양한 변이가 있었다. 이 비문 속 Ξ 정도의 변이라면, 사투리에 한 개인만의 특이한 화법까지 섞인 경우라고 할까? 진화의 도정 중에 역사의 뒤안길로 영영 사라져 간 얼굴들이 있었다. 이런 변이 형태들까지 유니코드의 표준화한 체계가 포함하고 있지는 않다.

인류의 기록 체계 속 대부분의 글자들은 표준화와 통일을 이루었든 그렇지 않든, 소통하고, 연결되고, 관계 맺고 싶은 마음에서 나온 것이다. 그런 마음이 글자를 통해 인간의 유한한 육신을 확장하고, 개체의 수명을 연장하고, 시간을 초월하게 한다.

나는 터키 서쪽의 지역, 고대 제국의 이 글자가 누구의 죽음을 애도하고 있는지 알지 못한다. 어떤 단어, 어떤 문장에 어떤 의미로 이 글자가 바쳐졌는지도 알지 못한다. 그럼에도 나는 이 글자가 들려주는 이야기를 들은 것 같았다. 여러 국가의

언어와 문자들이 힘을 겨룬 흔적인 제 육신의 이야기를, 수천
년의 시간을 넘어 죽음 속에 살아 있는 제 존재에 대한 긴 이야
기를, 내게 들려준 것 같았다.

아랍 문자의 기하학 우주에는
빈 공간이 없다

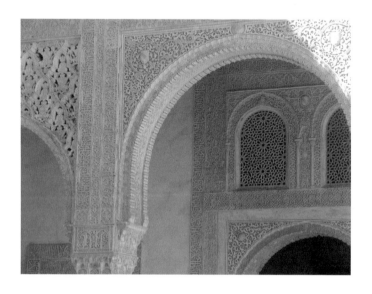

스페인 남부 그라나다의 알람브라 궁전 외벽 문양과 글자.

"물고기들은 고체 상태의 물이다.

새들은 고체 상태의 바람이다.

책들은 고체 상태의 침묵이다."

파스칼 키냐르(Pascal Quignard)의 『옛날에 대하여』에 나온 한 구절이다. 생명과 물질들이 고체화한 형상으로부터 유체적인 흐름을 통찰하는 키냐르의 상상력이 감탄스럽다. 키냐르가 여기서 '침묵'이라는 단어를 쓴 이유를 모르는 바는 아니지만, 나는 마지막 문장을 이렇게 다시 쓰면 어떨까 상상해 보곤 한다.

'책들은 고체 상태의 숨이다.'

깊고 무한한 시간의 심연

2014년의 가을이었다. 내가 탄 비행기는 스페인 남부 안달루시아 지방, 북아프리카에 바짝 다가선 지중해 연안 도시 말라가(Malaga)의 공항에 착륙했다. 말라가의 공기에는 매캐하고 향긋한 후추향 같은 것이 은은하게 났다. 유럽 출장 중 경로를 상당히 벗어나는 무리를 무릅쓰면서 그곳을 향했다. 말라가의 이웃 도시인 그라나다(Granada)의 알람브라(Alhambra) 궁전을 보고 싶어서였다. 내게는 이슬람 건축과 기하학 문양, 글자 들을 그 건축적 실재 속에서, 그곳의 대기와 태양과 풍토 속에서 직접 경험하고 싶다는 오랜 소망이 있었다.

알람브라 궁전은 찬란했다. 이곳의 마지막 이슬람 술탄이었던 보아브딜(Boabdil, 1460년경~1533)은 가톨릭 왕 부부의 공세 속에서 아프리카로 추방되었다. 보아브딜의 서글픈 운명

을 간직한 궁전은 그 섬세한 아름다움 속에서 어딘지 처연했다. 프란시스코 타레가(Francisco Tárrega, 1852~1909)의 기타곡 「알람브라 궁전의 추억」의 애잔한 선율이 달빛에 떨리는 듯 들려올 것만 같은 곳이었다. 가톨릭 세력에 의해 몰락했음에도 다행히 이 '이교도'의 궁전은 잘 보전되어 있었다. 다른 종교와 다른 인종을 대하는 안달루시아 지방의 여유와 너그러움이 지역 곳곳에서 넉넉히 짐작되었다.

나는 이슬람 문양의 충격적인 정교함에 숨죽이던 첫 순간을 기억한다. 독일 라이프치히의 악기 박물관에서였다. 페르시아 악기인 타르(Tar)가 박물관의 어둠 속에 잠겨 있었다.

상아와 놋쇠로 나무에 상감한 값진 장식이 어둠 속에서 고요히 빛났다. 큰 문양 속에 작은 문양이 바닥 모를 심연으로 깊어져 갔다. 그 안에는 장인의 밀도 높은 시간과 삶의 에너지

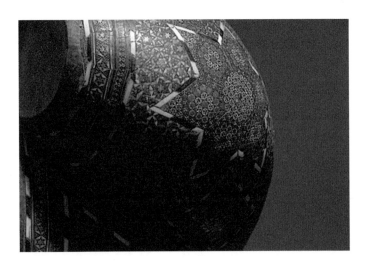

페르시아의 악기 타르의 장식 문양.

가 응축되어 있었다. 이 작품을 창조한 대가는 무명으로 남았다. 그 모습을 보며 든 생각이 있었다. 만일 그가 명예와 부에 눈을 떴다면, 마음이 조급해져서 이토록 열정적이면서도 고요하게 집중하기는 어려웠을지 모른다는 것. 쉽사리 조바심치는 현대인을 숙연하게 만드는 무시무시한 밀도였다.

이슬람 문양과 글자 공간의 기하학

글자들을 조합하고 배열하는 방식은 문자문화권마다 다르다. 한글과 로마자도 공간을 인식하는 틀이 서로 근본적으로 다르지만, 대체로 수직과 수평 그리고 사각형 격자 구조를 갖는다. 그런데 90도와 그 배수가 아닌 각도로 공간을 구획한다면, 글자 배열은 어떤 모습으로 구현될까? 90도가 아닌 각도를 공간에 실체화한 문화권이 지구상에 존재는 할까? 이런 것을 궁금해하다 보니, 결국 결정학(crystallography)과 고체물리학으로 관심이 이어졌다.

고체물리학에서는 원자들이 상호작용하여 기하학적인 패턴의 결정을 형성하면서 물질의 특성을 드러낸다. 이것은 낱글자들이 상호작용하여 문자문화권마다 다른 결합방식으로 패턴을 형성하면서, 텍스트와 의미를 드러내는 여정과도 비슷하다.

2007년에는 권위 있는 과학 저널 『사이언스(Science)』지에 재미있는 논문이 실렸다. 물리학자인 피터 루(Peter Lu)와 폴 스타인하트(Paul Steinhardt) 박사가 10회 회전 대칭과 준결정 구조를 단서로 삼아, 서구 과학의 눈으로 마침내 13세기의 이슬람 타일링 양식 속 기하학의 원리를 풀어낸 논문이었

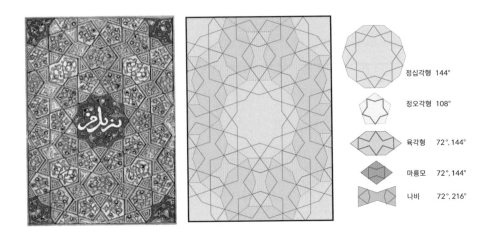

정십각형	144°
정오각형	108°
육각형	72°, 144°
마름모	72°, 144°
나비	72°, 216°

피터 루와 폴 스타인하트가 기리 타일링으로 쿠란의 패턴을 재구성한 모습.
다섯 가지 도형의 기리 타일들과 각각의 도형이 가진 내각 크기의 종류.
모두 36도의 배수다.

이슬람 도서. 글자들이 수직과 수평의 격자를 벗어난 각도로 배열되어 있다.

다. 스페인 남부의 알람브라 궁전은 아니었고, 그들은 주로 옛 페르시아 제국의 영광을 간직한 중동 도시들의 건축 속 패턴으로부터 논문의 소재를 취했다.

그들은 자와 컴퍼스로 제도하기보다는 다섯 가지로 유형화한 도형들의 타일을 겹치지 않게 이어 맞춰 평면 공간을 빈틈없이 채우는 테설레이션(tessellation)을 제안했다. 정십각형·정오각형·육각형·마름모·나비, 이렇게 다섯 종류의 도형에 그들은 '기리 타일(girih tile)'이라는 이름을 붙였다. 이 도형들을 잘 살펴보면, 다섯 도형의 모든 내각은 36도의 배수다. 36도를 이어서 10회 돌리면 360도의 한 바퀴가 완성되는 원리인 10회 회전 대칭을 교묘하게 응용한 것이다.

1970년대 영국의 물리학자인 로저 펜로즈(Roger Penrose)가 고안한 '펜로즈 타일링(Penrose tiling)'이 이 연구에 영향을 주었다. 펜로즈 타일링은 패턴이 뚜렷한 주기로 반복되지 않는 비주기적인 구조다. 이 구조는 이후 불규칙하지만 정연한 주기를 가진 준주기적 결정 혹은 '준결정(quasicrystal)' 구조의 발견으로 이어진다. 준결정은 규칙적이고 주기적인 고체 결정 구조에 비해 규칙이 잡힐 듯 잘 잡히지 않는다. 그렇다고 불규칙하지만은 않다. 그러면서도 결정을 이룬다.

루와 스타인하트는 펜로즈 타일링과 준결정 구조를 응용해서 이슬람 타일링에 접근했다. 이슬람 타일링의 이런 구조는 아랍 문자문화권에서 11세기부터 나타나기 시작해서 14세기에 절정을 이루었다. 중세 이슬람 패턴의 기저에 흐르는 하나의 기하학 원리가 현대 서구 과학에서 공식적으로 밝혀지는 데에는 2007년에 이르기까지 수백여 년이 걸린 셈이다.

고체의 안정성과 액체의 유연함을 동시에 가진 준결정 구조 물질은 신소재 분야에도 공헌을 했고, 이스라엘의 재료과

학자 단 셰흐트만(Dan Shechtman)은 2011년에 준결정을 발견한 공로로 노벨 화학상을 수상했다. 이슬람 패턴의 구조는 신비롭지만, 한눈에 단순하고 명료하게 이해되지는 않는다. 그렇다고 해서 과학적이지 않다고 섣불리 치부해 버려서는 곤란하다. 이 배열 구조는 현대 서구 문명이 21세기에 이르도록 이해하지 못했던 다른 차원의 과학성을 품고 있었던 것이다.

이슬람 기하학 우주의 글자 사이에는 빈 공간이 없다

이렇게 균형을 확보한 이슬람 기하학의 우주 속 글자 공간은 전체가 무언가로 가득 차 있다. 책의 테두리 구석구석과 여백, 글자의 사이사이를 메우는 꽃들, 이파리들, 식물 덩굴들은 기운찬 에너지를 뿜어낸다. 이슬람의 신은 자신의 이 창조물들 속에 깃든다. 그뿐만 아니라 아랍 문자는 글자 간 앞뒤 연결성이 강해서 서로의 육신을 직접 붙들며 끈끈하게 이어진다.

글자의 획들 사이에는 철자와 문법과 장식을 보조하는, 더 작은 펜으로 쓴 작은 부호들도 채워진다. 이슬람 문명과 아랍 문자권에는 이렇게 위계가 나뉘는 서브디비전(subdivision)도 드물지 않게 나타난다.

다른 문화를 접하면 우리 문화 속 익숙하다 못해 관성적이고 먼지 쌓인 시선으로 보던 요소들의 본질을 한 줄기 바람 같은 싱그러운 시각으로 다시 보게 된다. 한글과 로마자의 글자들 사이는 아랍 문자처럼 식물이나 작은 부호들이 장식적으로 채워져 있지는 않다. 검은 글자의 형상 사이에 흰 공간이 있다. 하지만 이 흰 공간조차도 사실은 비어 있지만은 않다는 사실을 아랍 문자를 보며 새삼 환기한다. 글자 사이의 흰 공간은

큰 펜과 작은 펜을 사용해서 쓴 서브디비전 구조.

배경에 불과한 것이 아니라 글자와 글자를 응집력 있게 연결하
는 뚜렷한 역할을 하고, 엄연한 면적과 형상을 가진 실체다. 그
래서 이 흰 공간은 사실 '빈 공간'이 아니라 글자의 검은 획들
을 역형상화한 '카운터(counter)', 즉 '대응 공간'이라고 이해
하는 것이 맞다.

　그라나다에서 가장 불행한 이는 그 아름다움을 보지 못하
는 장님이라는 노랫말이 있다. 알람브라 궁전의 벽 위에 얽힌

아랍 문자의 기하학 우주에는 빈 공간이 없다.

시구들은 어떤 노래를 부르고 있을까? 스페인 여행기를 쓴 작가 세스 노터봄(Cees Nooteboom)은 아랍어에 까막눈이라 글자를 알아볼 수 없고 그 소리를 들을 수도 없으니, 반쯤은 장님이고 귀머거리였다고 한탄했다. 나 역시 그랬다. 그러나 이런 까막눈으로 봐도, 서유럽의 값싼 현대 인쇄물들 속에서 고충을 겪던 아랍 문자들이 본연의 우아한 태생적 환경 속에서는 어찌나 행복해 보이던지, 어찌나 당당해 보이던지 안심이 될 지경이었다.

'영감 (inspiration)'이라는 단어는 '정신(spirit)'이라는 어근을 품고 있다. 이 어근인 '스피릿'은 '바람이 불어 깃든다'라는 어원을 가진다. 부드러운 서풍의 신 '제피로스(Zephyrus)'와도 어원이 같다. 생명의 호흡처럼 정신의 숨결이 깃드는 것, 사람에게 어떤 감정과 심상을 불러일으키는 것은 즉 영감을 얻는 것이다.

아랍 문자의 장(field)에서는 말과 소리의 숨결에 꽃이 피어난다. 잡힐 듯 말 듯 복잡하고 정교한 이슬람 기하학의 심연에는 아라베스크 무늬의 끊임없는 흐름이 깃들고 글자들은 유기적으로 그 흐름을 탄다. 글자들의 사이에는 무한한 신의 창조물들이 충만하게 채워진다. 이 문명의 정신과 영감이 여기에 숨을 뿜듯 스며든다.

그러니 어쩌면, "책들은 고체 상태의 침묵"이면서 또 "고체 상태의 숨"이다.

인도, 활기 넘치는 색채의 나라

화려한 색상의 의복을 입은 일상 속 인도인들. 인도의 일상은 색채로 가득하다.

매년 초봄 무렵, 인도에는 홀리 축제의 계절이 온다. 그야말로
색채의 향연이 펼쳐진다. 사람들은 거리로 나와 색색의 가루
와 물감을 서로에게 문지르고 뿌린다. 넘치도록 생생한 빛깔,
빛깔들! 인도인은 이렇게 새봄을 맞이한다.

색채 가득한 인도 타이포그래피

"제게 발표 기회를 주셔서 감사합니다. 꼭 드리고 싶은 말이 있
거든요."

　　한 인도 남자가 발표를 시작했다. 나는 눈이 휘둥그레져
서 허리를 바로 세우고 앉았다. 우다야 쿠마르(Udaya Kumar)
는 이 국제 콘퍼런스에서 유일한 인도인 연사였다.

　　2012년 국제타이포그래피협회 ATypI(Association Typo-
graphique Internationale)의 콘퍼런스는 홍콩에서 열렸다.
유럽 아닌 아시아에서는 처음이라, 동양과 서양이 만나는 국
제 도시 홍콩이 개최지로 결정된 것이었다. 그런 만큼 동아시
아의 문자들과 로마자를 한 글자 가족의 일원으로 조화롭게 디
자인하는 '다국어 타이포그래피'가 여느 때보다 주요한 이슈
로 떠올랐다.

　　그해 콘퍼런스의 슬로건은 '먹(墨), 흑과 백의 사이(墨 [mò]
between black and white)'였다. 우다야는 바로 이 명제를 반
박하기 위해 그 자리에 섰다. 인도의 로컬 타이포그래피에서
는 흑백보다 색채가 본질적이라는 것이다.

　　그 슬로건은 콘퍼런스의 절대다수인 동아시아인이든
서양인이든 의심해 본 적이 없는 명제였다. 검게 채워진 것은
획이요, 희게 비워진 것은 종이라, 글자란 검은 형상과 흰 배

북인도의 데바나가리 문자 풍경들과 남인도의 타밀 문자 포스터(맨 아래 ⓒ Udaya Kumar).

경의 균형을 근본으로 한다는 합의를 우리가 한 번도 반추하지 않았다는 사실을 깨닫고 나는 정신이 번쩍 들었다. 심지어 나는 로마자가 동아시아의 문자들에 일방적인 영향력을 행사하는 데에 경각심을 보이는 입장이었다. 그런 입장이면서도, 내게 이질적인 지구상 어느 다른 문자의 소중한 본성을 나도 모르게 부당하게 소외시켰을 수 있다는 사실을 새삼 반성하며 자각했다.

색과 향이 풍부한 오감의 나라

인도는 과연 활기 넘치는 색채의 나라다. 인도에 도착하면 눈부신 색상의 의복을 입은 사람들로 붐빈다. 빨간색과 황금색을 선호하는 중국의 색감도 우리 눈에는 화려하지만, 인도의 색상은 한층 다채롭고 풍성하다.

인도에서는 색뿐 아니라 강렬한 향과 맛도 만나게 된다. 거리의 악취에서부터 향신료의 톡 쏘는 냄새, 진귀하고 그윽한 향기까지 스펙트럼도 넓고 다양하다. 오감이 다 풍부하다. 어떤 구조의 분자들이 이런 오만 가지 색과 향을 만들어 오감을 교차시키는 것일까?

인도는 고대부터 직물과 염료의 재료로 꽃을 많이 재배했다. 꽃으로 제조한 인도의 황홀한 향료와 오일은 1세기경 로마 제국을 매혹시켰으며, 지금도 인도는 색과 향의 주요 생산국이자 수출국이다. 재스민, 사프란, 파촐리, 샌달우드, 베티베르……. 인도의 천연 원료들은 귀한 교역 상품이었고, 더운 기후 속에서 온도와 공기를 상쾌하게 조절하는 천연 냉각제로도 사용되었다. 향은 정신을 자극하는 효과가 있어 신경을 치료

색채 찬란한 티카 염료.

하는 데에도 쓰인다.

　북회귀선 남쪽에 위치한 인도의 한 시골 마을을 방문했을 때였다. 그곳은 겨울인데도 화려한 색채로 만개한 꽃들이 어디에나 흐드러져 있었다. 공기의 감각은 농염했다. 도시에서도 염색한 직물들을 널어놓고, 과일과 채소를 쌓아 올린 상인들의 솜씨 속에 찬란한 색들이 피어올랐다.

　우다야 쿠마르는 인도인들이 디자인의 원칙이나 이론에 속박되기보다는, 타이포그래피에서도 그들의 주의를 우선적으로 끄는 색채를 거침없이 탐색해 간다고 했다. 인도에서도 고대에 필사를 위한 검은 잉크가 만들어져, 야자나뭇잎으로 만든 필사본에 검은색 글자를 썼다. 그러나 포스터나 간판, 벽화 등 거리와 야외에서 크게 쓰이며 시선을 사로잡는 글자들은 인도의 색채 찬연한 환경에 자연스럽게 반응했다. 이런 풍경

을 일상으로 접하는 인도인들에게, 글자란 근본적으로 '흑과 백 사이'에서 일어나는 일이라고 강요할 수 있을까? 우다야 쿠마르의 반박은 타당한 것이었다.

타문화에 대한 존중과 다양성의 가치

한국-인도 노선의 비행기는 한산했다. 국제선인데 좌석이 절반 넘게 빈 듯 보였다. 주변 분들은 걱정하며 한국인의 눈에 비치는 인도와 인도인에 관한 부정적인 인식과 경험을 내게 알려 주고 싶어 했다. 인권 의식이 낮고 위험하고 비위생적이며, 우리로서는 이해하기 어려운 독특한 사고와 행동을 한다는 것이었다. 특히 업무상 협업을 해 본 분들이 넌더리를 냈다.

나는 인도인보다 내게 더 가까운 그분들의 불편한 경험과 마음을 이해하고자 경청했다. 하지만 그 결과는 항상 이런 질문으로 이어지곤 했다. "우리의 기준이 국제적 보편이라 정당화하면서, 우리에게 그들을 끼워 맞추려 하는 건 아닌가요? 그들을 경청하고자 마음먹어 본 적 있나요?"

나는 가끔 우리 사회가 이질성에 대한 면역력이 무척 낮다고 생각한다. 타인이 해를 미치지 않는다면, 우리는 타인의 기호를 존중해야 한다. 물론 그렇게 하기는 어렵다. 하지만 설령 자신의 기호에 어긋나는 것에 관용을 갖기란 쉽지 않더라도, 우리는 그렇게 해야 한다.

인도는 한마디로 단정짓기 어려운 나라다. 이렇다 하고 속단하거나 요약하기 힘들다. 일단 북인도와 남인도는 인종도 언어도 역사도 다르다. 공용어만 해도 스물두 가지나 되고, 문자는 열세 종류에 이른다.

종교는 얼마나 많고 힌두교의 신들은 얼마나 북적대는 가? 인도 작가 살만 루슈디(Salman Rushdie)는 저서 『한밤의 아이들(*Midnight's Children*)』에서 "인도는 인도인들의 수만 큼 많은 모습을 지녔"고, "신들의 인구수가 국민의 인구수와 맞먹는다"라고 했다. 루슈디의 말대로 온갖 종교의 '신들이 한데 얽혀 우글거리는' 나라라면, 어떤 기이한 일인들 일어나 지 못할까 싶다. 인크레더블 인디아(Incredible India)! 믿어 지지 않는 풍경들과 말도 안 되는 사건들이 일어나는 예측불 허의 나라.

나는 인도에서 그 모든 이질적인 것을 기피하지 않고 끌 어안고자 했다. 당당함과 우스꽝스러움, 찬란함과 고약함, 섬 세한 웅장함과 고달픈 허름함, 온갖 혼란이 소용돌이쳤다. 인 도는 탁월한 문명을 이룩했지만, 워낙에 고유하고 특색이 강 한 문화적 성격들로 인해 근대적 서구화에 애를 먹고 있는 듯 보였다.

이런 혼돈 속에서 우다야 쿠마르처럼 합리적인 질서를 찾 아 가고자 하는 인도인들이 있다. 우다야는 인도의 지역 언어 와 문자들이 모바일 등 디지털 매체를 신속히 따라잡지 못해, 로마자에 의해 도태되어 가면 어쩌나 우려했다.

그는 2010년에 인도 내각의 공식 승인을 받으며 널리 사 용되고 있는 루피화 통화 기호 ₹를 디자인하기도 했다. 유니코 드에도 탑재되었다. 인도에서 가장 널리 쓰이는 데바나가리 문자의 र(Ra)와 로마자 대문자 R을 결합시켰고, 데바나가리 의 특성인 윗줄 쉬로레카(shiro-rekha)를 부각했다. 그러면서 도 세계의 다른 기존 통화 기호들과 조화를 이루도록 했다. 특 정 종교·지역·세대·문화 등 어느 쪽에도 치우치지 않는 가치 를 추구하고, 국제화라는 명목으로 토착 문화와 일상이 희생

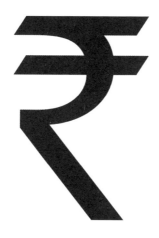

우다야 쿠마르가 디자인한 인도 루피화의 통화 기호.

되지 않도록 노력하는 우다야 쿠마르의 철학이 고스란히 반영된 디자인이다.

　나는 여전히 대학의 기초 타이포그래피 과정에서 색채 없이 검정색과 흰색만 남기고 기하학적인 비례와 형상에 집중하게끔 교육한다. 하지만 이런 부득이한 교육적 제한과 개인들의 좁은 경험을 전부라고 여겨, 타인이 나름의 타당성을 갖춰 쌓아 온 이질적인 세계에 대해 훈시하려 들어서는 안 된다고 당부한다. 세계의 어떤 사람들은 글자에서 무엇보다도 색채를 적극 끌어안는다는 사실을 한 번씩 상기한다.

　마음이 자칫 완고해지려 하면, 우다야 쿠마르와 그의 강연을 생각한다. 인도의 색채 찬란한 글자 풍경을 떠올린다. 무지개 같은 색색의 다양성에서 이해와 존중, 포용을 찾아 가야 한다고 생각한다. 지구상에 인도가 있어 다행이다.

II

한글, 한국인의 눈과 마음에 담기는 풍경

한국어의 '사랑', 다섯 소리로 충만한 한 단어

세종대왕의 편지, 한글의 글자 공간

궁체, 글자와 권력 그리고 한글과 여성

명조체, 드러날 듯 말 듯 착실히 일하는 본문 글자체

흘림체, 인간 신체의 한계가 만든 아름다움

2010년대 한글 글자체 디자인의 흐름

한국어의 '사랑',
다섯 소리로 충만한 한 단어

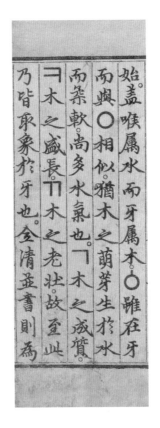

『훈민정음』의 '제자해'에서 어금닛소리들인 ㆁ(옛이응)·ㄱ·ㅋ·ㄲ의 변화상을 설명한 부분.

ㅇ雖在牙而與ㅇ相似 猶木之萌芽生於水而柔軟

尙多水氣也。

ㄱ木之成質。

ㅋ木之盛長。

ㄲ木之老壯。

故至此乃皆取象於牙也。

ㅇ(옛이응)은 비록 어금닛소리에 속하지만 ㅇ(이응)과
비슷하다. 마치 나무의 움이 물에서 나와 부드러운 것과
같다. 아직 물의 기운이 많다.

ㄱ은 나무가 된 것이고,

ㅋ은 나무가 번성하게 큰 것이며,

ㄲ은 나무가 나이 들어 장대한 것이다.

여기까지 모두 어금니에서 본뜬 소리들이다.

'훈민정음'과『훈민정음』

'훈민정음'은 서로 다른 두 대상에 붙은 이름이다. '훈민정음'
은 1443년에 한국어를 위해 새롭게 발명된 '글자 체계'인 한글
의 첫 공식 이름이고,『훈민정음』은 그로부터 3년 후인 1446년,
세종대왕과 당대 최고의 학자들인 집현전 학사들이 발간해낸
'책'의 제목이다.

　한글의 매뉴얼 책인『훈민정음』은 '나라 말씀이 중국과 달
라……'로 시작하는 그 유명한 세종대왕의 '어제서문'으로 시
작해서, 글자에 대한 '해설'들과 '예제'를 거쳐, '정인지 서문'
으로 맺어진다. '정인지 서문'이 '서문'인데 마지막에 등장하
는 데에는 이유가 있다. 왕이 쓴 '어제서문'이 가장 앞에 나오

기에, 신하로서 겸양을 드러내고자 가장 뒤로 보낸 것이다.

'정인지 서문'은 우주와 자연과 인간을 바라보는 당대의 철학적 세계관을 드러낸다. 이 서문의 내용은 정인지 개인의 생각이라기보다는, 그 시대 언어학 서적들에서 쉽게 볼 수 있는 사유이기도 하다. 풀어서 정리하면 대략 다음과 같은 내용이다.

"천지 자연의 만물에는 두루 기운(氣)이 흐른다. 그 기운이 사람에게 흘러들어 다시 소리로 나온다. 소리에는 서로 다른 생성 위치, 맑고 탁함, 느리고 빠름 등이 있으니, 이것은 인류 보편적이다. 하지만 지역마다 풍토가 다르기에 그만큼 더 자주 나타나는 소리들이 서로 다르고, 언어도 다르다. 이것은 문화 특수적이다."

현대인의 눈으로 보기에도, 글자의 '생태적' 성격을 이토록 아름답고 설득력 있게 드러내는 문헌은 드물다.

초성 다섯 계열과 그 맑고 탁함

한글은 초성·중성·종성의 음소들이 모여 한 음절을 이룬다. 가령 'ㅎ'·'ㅏ'·'ㄴ'이 모여 '한'을 만든다.

초성의 경우, 입 안의 발성 기관에 따라 소리의 종류를 크게 다섯 계열로 나눈다. 어금니 근처에서 혀가 꺾이는 ㄱ계열, 혀끝의 ㄴ계열, 입술의 ㅁ계열, 이의 ㅅ계열, 목구멍의 ㅇ계열이다. 다섯 계열의 소리는 오행 및 다섯 계절(사계절과 늦여름)과도 일치시켰다. 예를 들어, 목구멍소리의 ㅇ계열은 촉촉히 젖어 있어 물이고 겨울이며, 혓소리의 ㄴ계열은 활동성이 강해 활활 타오르는 불이고 여름이다.

『훈민정음』의 '제자해'에서는 어금닛소리 ㄱ계열을 예로,

이 계열 소리들의 맑고 탁함(여림과 셈)과 글자의 모양이 서로 어떻게 연결되는지를 설명한다.

현대 한국어에서는 사라진 ㆁ(옛이응)은 목을 막아서 내는 콧소리에 가깝고, 받침의 −ng 소리를 표기한다. 목구멍소리(물소리, 水)인 ㅇ으로부터 혀뿌리가 이어지는 구간의 어금닛소리(나무소리, 木)인 ㄱ으로 넘어가는 중간에 있으니, −ng는 g음을 품는다. 옛이응은 이렇게 젖은 목구멍의 물소리 ㅇ에 나무의 움이 튼 듯한 ㆁ의 모양을 가진다. 나무가 정말 나무다워지는 건 ㄱ이다. ㄱ이 자라서 커지면 ㅋ이 된다. ㄱ을 두 개 위아래로 쌓아서 '적층'을 할 법도 한데, 획 하나를 붙여 '가획'을 한 것은 세종대왕의 효율적이고 경제적인 디자인 감각이 빛나는 대목이다. ㄱ이 나이가 들어 탁해지고 늙으면 양옆으로 엉겨서 ㄲ이 된다.

우리말과 우리글에는 이렇게 우리 소리의 천변만화뿐 아니라 만물이 순환하는 생명의 섭리가 담겨 있다. 현대 언어 과학의 엄밀한 학문적 기준에 비록 온전하게 일치하지는 않지만, 글자의 체계를 세워 가는 과정의 합리성과 설득력은 오늘날의 관점에서도 '과학적' 태도를 보여 준다.

한국어의 소리들과 한글의 모양들은 세계 어떤 언어와 문자 간의 관계보다 결속력이 강하다. 이런 특성은 과학적이고 아름다운 태도를 드러낼 뿐 아니라, 현대 한국인에게 즐거운 상상력을 불러일으키기도 한다.

한국어 '사랑'의 소리·뜻·모양

어느 가을 아침이었다. 청명해진 공기의 냄새를 맡으며 기분

좋게 잠에서 막 깨려던 순간, 상상의 이미지 하나가 내게 다가왔다. 한국어 '사랑'이라는 단어였다. '사람'과 닮은 '사랑'이 나타나, 그 동적인 ㅇ받침이 정적인 ㅁ받침을 돌돌 밀고 가는 이미지였다. 그때 깨달았다.

'아, '사람'을 돌돌 움직여 살게 하는 동력은 '사랑'이구나!'

'살아'가고(生) '삶'을 이루고 '사람'이 되고 '사랑'을 하는 것은 언어학적 근거로 따지면 모두 어원이 분분하지만, 우리는 이 서로 비슷한 소리와 모양으로부터 즐거운 상상을 누릴 수가 있다.

실제로 '음상(音象)' 혹은 '음성상징'이라는 개념이 있어, 각각의 소리들은 나름의 독특한 이미지들을 연상하게 한다. 그리고 한글은 한국어 고유의 음성상징들을 유난히 잘 북돋워 낸다.

세계 대부분의 언어에서 아기가 어머니를 친근하게 부르는 말인 '엄마'는 m의 소리를 가진다. 아기가 처음 낼 수 있는 몇 안 되는 소리로, 푸근하고 부드럽다. 조용히 발음해 보면, 입의 앞쪽인 입술이 움직인다. 한편 '그윽이'를 천천히 발음하면 목구멍 깊숙한 곳에서 그 뜻만큼이나 어른스러운 소리가 난다. '그윽이' 같은 소리는 '엄마'에 비해 아직 아기가 내기에 어려운 발음이다.

ㅅ 초성이 들어 있는 한국어 의성·의태어들을 소리 내어 보면 입 안에 싱그러운 바람이 스친다. 소로소로 샤락샤락 싱송생송…… 스스스 바람이 일며 시옷들이 ㅅㅅㅅ 솟아오르는 듯하다. 샘처럼 솟구치고 송송 솟아나며, 생생하고 싱그러워 살아 있고 살아가는 느낌이다.

한국어는 한 사려 깊은 탁월한 언어학자에 의해 음성의 소리·뜻·모양·정서의 심상이 체계적으로 시각화한 글자를

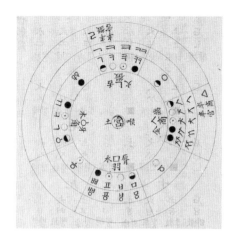

조선의 학자 신경준(1712-1781)의 『훈민정음도해(訓民正音圖解)』 중 초성도. 다섯 계열의 초성들이 다섯 방위에 묶여서 위치해 있다. ● · ⊙ · ○ 등은 맑고 탁한(여리고 센) 정도다(규장각 소장).

축복처럼 선물 받았다. 그 언어학자는 물론 세종대왕, 글자는 한글이다.

　한국어 음성상징에서 긍정적인 측면의 심상만 보자면, '사랑'의 ㅅ은 생(生)을 연상시키고 ㄹ은 활력(活)을 일으킨다. ㅅ은 에너지이고, ㄹ은 운동을 떠오르게 한다. 양성모음 ㅏ는 내적으로 수렴하는 음성모음 ㅓ와 달리 외부를 향해 확장되고 열려 있다. 마치 관계를 맺고 싶어 하는 에너지처럼. 사람은 멈춰 있고 사랑은 굴러간다. 사랑이 사람 사이에 흘러들어 서로를 연결한다. '사랑'이라는 한국어 단어 속에서는 소리와 뜻과 모양조차 이렇게 서로 사랑을 한다.

　그러니 한국어에서는 어떤 수식어 하나 덧대지 않아도, 그저 '사랑' 한 단어면 충만하다. 시옷 · 아 · 리을 · 아 · 이응, 이 다섯 소리의 조합이면 그 안에 사랑이 충분한 것이다.

137

세종대왕의 편지, 한글의 글자 공간

문자권별 공책 공간 구획. 위로부터 로마자 문자권의 1차원 선형적인 4선 알파벳
쓰기와 5선 악보 공책, 한글 문자권의 2차원 정방형적인 글씨 연습·글짓기·한자 연습
공책, 가로쓰기와 세로쓰기를 모두 적극적으로 적용하는 일본 가나 문자권의 공책들.

나는 '세종'이라는 묘호(廟號)로 그대들에게 더 익숙할 것입니다. 나는 1450년에 사망하였습니다. 그러나 당대와 후대의 숱한 기록과 기념물들 속에 남겨져 있어, 후손들의 기억 속에서 존재를 이어가고 있기도 합니다. 15세기에 중세 한국어를 쓰던 내가 지금 이렇게 현대 한국어를 구사하고 있는 것은, 어느 21세기의 한국인이 본인에게 익숙한 언어로 나를 전달하고 있어서입니다.

문자권마다 글자를 둘러싼 공간의 관념이 다르다

나는 조선의 네 번째 왕입니다. 그대들과는 문화와 기술도, 세계관도 다른 시대적 환경 속에서 살았습니다. 나는 1397년생으로, 내가 태어나기 5년 전만 해도 한반도를 지배한 왕조는 고려였습니다.

나는 새 국가인 조선의 통치 질서를 확립하는 데에 힘을 쏟았습니다. 복잡한 사회를 조직하고 질서와 체계를 부여하는 데에는 세계를 바라보는 인식의 틀이 필요합니다. 거대한 공간을 패턴화하는 틀을 제공하는 것은 수학입니다. 하여 나는 수학도 익혔습니다. 제도를 정비하고 양을 측정하려면 단위가 통일되어야 합니다. 단위를 표준화하는 도량형 제정에 힘을 쏟는 데에도 나는 수학적 인식의 틀에 힘입은 바 큽니다.

물시계인 자격루, 해시계인 앙부일구, 역법 체계인 칠정산, 강우량을 측정하는 측우기, 소리의 지속 시간을 양(量)으로 표기한 정량악보인 정간보 등이 내 통치하에 발명되었습니다. 이렇게 나는 연속적인 시간의 개념을 단위로 분절해서 눈에 보이는 공간에 체계적으로 '번역'하는 훈련을 평생에 걸쳐

서 한 셈입니다. 그리고 생의 끝자락에 마침내 훈민정음을 창제한 것은 이 모든 업적들을 집대성한 과업이었습니다.

훈민정음의 발명 역시 시간과 청각 영역의 한국어 소리들을 분석해서, 음성 언어를 공간과 시각 영역의 문자 체계로 '번역'한 일이라고 할 수 있습니다. 나는 언어학을 잘 알고 있었고, 집현전의 학자들은 당대에 접근 가능한 사방의 언어와 문자들을 조사했습니다. 그리고 이것은 언어학의 영역에만 머무르지 않는 종합적인 성취였습니다.

나는 음절 문자인 한자를 초성과 중성과 종성의 음소 단위로 쪼개었습니다. '글'이라는 단어에서 '글'은 음절이고, 한 음절은 초성 'ㄱ', 중성 'ㅡ', 종성 'ㄹ'의 세 음소로 나뉩니다. 이것을 '음절삼분법'이라고 합니다. 서구의 로마자는 음소들을 'ㄱㅡㄹ'처럼 일렬 배열합니다. 중국의 한자와 일본의 가나 문자는 음절 '글'을 음소 단위로 쪼개지 않습니다. 그러나 나는 로마자처럼 음소 단위로 쪼갠 한글을 다시 동아시아 문자들처럼 음절 단위로 모아 쓰도록 했습니다. 한글은 모아쓰기를 함으로써 로마자 같은 음소 문자와 한자 같은 음절 문자의 성격을 모두 가집니다.

한글 모아쓰기는 타자기 이후 컴퓨터와 모바일 환경에서 한글 입력 방식을 개발하는 데에 큰 난제가 되었다고 합니다. 음소들이 로마자처럼 한 방향으로만 진행하는 것이 아니라, 가로와 세로의 2차원 두 방향으로 교차해서 진행해 가니까요. 그렇다고 풀어쓸 수도 없습니다. 'ㄱㅡㄹ'이 '글'보다 그대들에게 불편한 것은 익숙함의 차이 때문이기도 하지만, 하나의 음절이 대체로 하나의 의미를 가지며 동시에 지각되는 한국어의 특성 때문이기도 합니다. 나는 한국어의 이런 특성에 꼭 맞추어 한글을 만들고자 한 것입니다.

로마자, 띄어쓰기와 문장부호는 개별 글자의 성격에 따라 1차원적 진행 방향에서의
폭이 달라진다. 또한, 로마자는 글자 사이 흰 공간의 면적을 항상 균등하게 한다. H와
H 사이, O와 O 사이를 비교해 보자. 폭은 O와 O 사이가 좁다. 그러나 O의 양쪽은
H처럼 꽉 차 있지 않기에, 두 개의 O 사이 1차원적 간격이 더 가까움으로써 H와 H
사이, O와 O 사이의 2차원적 '면적'은 균등해져 있다. 글자의 성격이 먼저 정해진 후
이를 둘러싼 공간의 성격이 따라간다.

한편, 한자와 한글은 개별 글자의 성격에 관계없이 공간을 2차원 사각형으로 먼저
똑같이 구획한 후, 획수가 많은 글자든 적은 글자든 상관없이 그 한가운데에 한
음절의 글자를 채워 넣는다. 앞선 공책의 예에서 알 수 있듯, 로마자와 동아시아
문자들은 이렇게 글자를 둘러싼 공간 관념부터 서로 달랐다.

음소의 개념을 발견해내고도 굳이 모아쓰기를 해서 음절 문자로 돌아간 것은 한자의 영향이라거나 언어학적 이유에서만은 아니었습니다. 내가 한글을 발명한 15세기 전통사회 조선에서는 2차원 정사각형을 공간의 기본 단위로 인식했습니다. 이런 공간 관념으로부터 조선의 토지와 마을, 도시와 가옥, 그리고 일상의 여러 공간들이 사각형 단위로 구획되었습니다. 한글은 바로 이런 환경 속에서 발명된 글자입니다.

글자는 환경에 반응하며 진화한다

글자는 환경에 반응하면서 진화합니다. 21세기 디지털 시대의 대한민국 글자 환경은 내가 조선왕조에서 한글을 발명하던 당시 글자 환경과 다릅니다. 글자는 기술적 환경에 반응하고, 다른 문화와의 교류 속에서 변모해 갑니다. 새로운 기술과 사회 속에서는 글자 환경을 그에 맞게 적절하게 살피고 갱신해야 합니다.

그대들이 날마다 한글을 사용하는 컴퓨터 소프트웨어 환경을 비롯해서, 오늘날 한글의 시대적 배경 속 기술 환경과 관련해서는 해결해야 할 과제들이 산적해 보이지만 한 가지 간단한 예만 들어 보겠습니다. 한글을 익히기 시작하는 초등학생들은 바르고 곱게 글씨 쓰는 법을 배웁니다. 그러나 초등학교 그림일기의 바둑판형 글자 구획은 오늘날의 어린이들이 올바른 글자 공간 관념을 형성하는 데에 적절치 않습니다. 한 글자씩 써서 넣는 글자 연습을 하는 것까지는 괜찮지만, 글을 짓고 문장을 쓰기에는 부적당합니다.

이미 한글 문자 생활의 일부가 된 띄어쓰기나 문장부호

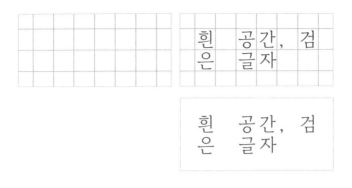

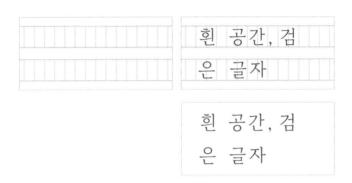

초등학생 그림일기와 한글 글자 연습 공책(위). 한글 문장을 쓸 때는 공간을
재구성하는 것이 바람직하다(아래). 아래는 오늘날 하이브리드 글자 공간의 특성을
반영해서 저자가 제안하는 공간 형식이다.

같은 외래적인 요소들이 전체 글자 공간의 성격을 재편성하고 있어서 그렇습니다. 오늘날 한글의 공간은 동아시아의 전통적인 공간 관념에 외래적 요소들이 분리 불가능하게 깊이 개입한 하이브리드 공간이라고 할 수 있습니다. 143쪽 그림의 예에서 공책의 격자를 덜어 내어 보면 그림일기 속 글자들의 관계가 얼마나 비논리적인 공간 속에 설정되어 있는지 알 수 있습니다. 예컨대, '흰 공간, 검은 글자'에서 '흰'과 '공' 사이가, '흰'과 '은' 사이보다 무려 서너 배 이상이나 멀어진 것은 논리적이지도 않고 알아보기도 불편합니다. 이런 점들을 이해하고서 주변의 글자 환경을 조금만 조정해 주어도 모든 어린이가, 모든 국민이 한글을 훨씬 편안하고 아름답게 사용할 수 있습니다.

便於日用耳
날마다 쓰기에 편하도록 할 따름이다

5월 15일은 내가 태어난 날입니다. 나를 겨레의 스승으로 기려 그날을 '스승의 날'로 제정했다고도 합니다. 나를 스승으로 섬기려거든 내 뜻을 몇 가지 헤아려 주기 바랍니다.

첫째, 나는 15세기 조선 백성들을 위해 훈민정음을 창제했습니다. 내가 대한민국의 지도자였다면 오늘을 살아가는 국민들의 글자 환경에 꼭 맞도록 한글의 공간 관념을 정비하지, 수백여 년 전에 머물러 있지는 않을 것입니다.

둘째, 구태는 의연히 떨쳐 내십시오. 전통을 존중하고 숙지하되, 옛것이라도 오늘날의 일상에 실용적으로 쓸 때에는 그것을 사용하는 사람들의 편의를 널리 도모하도록 새롭게 생

겨난 문제를 정확히 파악해서 합리적이고 다각도로 그에 접근하여 해결하십시오.

셋째, 자주적이되 배타적이지 마십시오. 문화란 교류하는 것입니다. 공존을 모색하고, 우리화한 외래 요소는 우리에게 맞게 정비해야 합니다. 내가 훈민정음을 창제한 것은 한자를 더 잘 포용하고자 한 것이지 배척하고자 한 것이 아닙니다.

넷째, 내가 거처하며 국사를 돌보던 경복궁 뒤로, 대한민국 국가 원수의 관저에 곧 새 인물이 든다고 들었습니다. 어느 분이든 헤아려 주십시오. 내가 무엇 때문에 글자를 발명까지 해야 했는지. 억울한 일을 겪어 가슴속에 말하고자 하는 바가 있어도, 소통이 되지 않아 갑갑함에 눈물을 흘리는 국민이 있어서는 안 됩니다.

이 뜻을 새겨 주기를, 한글을 쓰는 후손 모두에게 간곡히 당부합니다.

2017년 5월 9일에 있었던 제19대 대통령 선거를 며칠 앞두고 신문에 실은 글을 조금 손보았다. 글이 실린 날은 마침 세종대왕의 생일이자 스승의 날인 5월 15일을 앞두고 있기도 했다.

궁체, 글자와 권력 그리고 한글과 여성

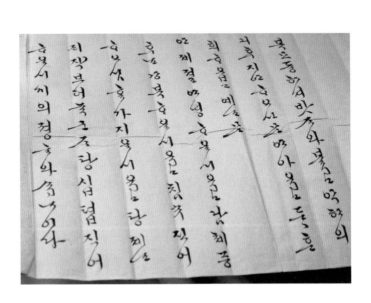

조선 말기에 궁녀 서기 이 씨가 한글 궁체로 쓴 편지 글씨. 진취적인 기상이 넘친다 (조용선 소장, 임은지 사진).

"요즘 바빠 보이더군요. 인솔하는 역할을 맡아서 그렇지요?"

나의 이론 논문 지도 교수가 될 뻔했던 독일인 철학 교수님과의 면담 시간이었다. 나는 내 역할을 '앞에서 인솔'한다고 내세우기가 겸연쩍어서, 뭔가 '뒤에서 돌본다'는 정도로 겸손히 답하고 싶었다.

"아니요. 그러니까…… 'Sekretärin(제크레테린, 여자 비서)' 비슷한 일을 하고 있어요."

나는 비서처럼 여러 일들을 작동하게 만드는 역할에 대해 존중하는 마음이 크다. 그러나 이 경우에는 단어가 입을 다 빠져 나가기도 전에 이미 실수임을 깨달아서 주워 담고 싶어졌다. 철학 교수님의 독일 노인다운 평정한 표정이 '미동없이 동요'했다. 이후 독일 친구에게 '제크레테린'의 어감이 어떤지 물어보니 '높아 보인다'고 했다. 단어 선택을 잘못했다.

글자와 권력

독일에는 또 "정교수(C4, '체피어'라고 발음한다)가 무서워하는 이는 하나님과 아내뿐"이라는 실없는 농담도 있다. 그런데 독일 대학에서 정교수에게 허용된 그 모든 자율적인 직권으로도 어쩌지 못하는 기관이 있으니, 바로 'Sekretariat(제크레타리아트)'다. 우리말로 옮기면 '서무실'이나 '행정실' 정도 된다. 내 모교가 있는 작센(Sachsen)주의 교육법과 학교의 성문화된 교칙을 보관하고 검토하는 곳, 그곳은 즉 문서를 관장하는 곳이었다. '제크레타리아트'에서 문서의 효력을 바탕으로 최종 인준을 해 주지 않으면 하나님과 아내를 빼면 무서울 사람이 없다는 정교수라 해도 안건을 관철시키지 못한다.

공산국가였던 구동독에서는 발터 울브리히트(Walter Ulbricht, 1893~1973)나 에리히 호네커(Erich Honecker, 1912~1994) 같은 국가 최고 권력자를 '게네랄제크레테어(General-sekretär)'라고 불렀다. 당비서 혹은 당서기관이라는 뜻이다. 구서독과 동서 통일 후의 통일독일연방에서는 국가 최고 권력자를 '분데스칸츨러(Bundeskanzler)'라고 부른다. 연방수상이라는 뜻이다. 줄여서 수상이라는 의미의 '칸츨러(Kanzler)'라고도 한다.

제크레테어(Sekretär)나 칸츨러(Kanzler)나, 어원을 거슬러 올라가 보면 본래의 의미가 서로 맞닿아 있다. 둘 다 '비밀스러운 문서를 관리하던 사람들'이라는 뜻에서 출발해서, 결국은 '최고 권력'에 이르게 된 단어들이다.

고대 이집트 시대에는 문자를 독점하는 일이 막강한 권력이어서, 글씨를 기록하던 '서기관'은 가장 선망받는 직업이었다. 그들의 기록은 공동체 전체의 운명을 좌지우지했다. 기록은 행정의 실체였다. 쓰기는 행정 활동을 강화하고 규모가 커져 가는 도시와 국가를 통치하기 위한 필요에 부응해 갔다.

'스크립트(script)'는 필기체의 글씨, '스크라이브(scribe)'는 서기를 의미한다. 그렇게 쓴 문서들을 '비밀(secret)스럽게 보관하던 서랍장'과 '그 서랍장이 놓인 방', 나아가 '문서를 관장하는 기관'이라는 뜻을 가진 유럽어의 각종 단어들이 세크리터리(secretary), 제크리타리아트(Sekritatiat), 칸첼라리우스(cancellarius), 챈서리(chancery), 칸츨라이(Kanzlei), 칸츨러(Kanzler) 등이다. 이 이름들은 '관공서에서 쓰는 글씨체'의 이름이기도 했다. 공문서 글씨체들은 칙령이나 법령을 기록하며 문자에 권력을 실어 주었다.

15~16세기 바티칸의 교황청 문서국에서 쓰던 글씨체는 칸

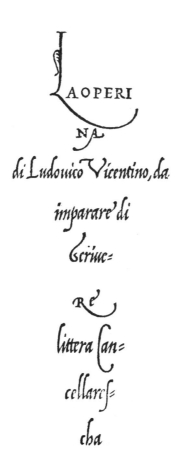

일명 아리기라 불렸던 '루도비코 빈첸티노의 칸첼라레스카 습자 교본(La Operina di Ludovico Vincentino, daimparare di scrivere littera cancellaresca)'이라 써 있는 표제 페이지(1522년).

첼라레스카(cancellaresca)라 했다. 18세기 영국 법정의 공문서에서 쓰던 글씨체 양식은 챈서리(chancery)였으며, 독일 서기관들이 법정에서 블랙레터형 글씨를 조금 흘려서 쓰던 공문서 글씨체는 칸츨라이(Kanzlei)라 불렀다. 프랑스 버전의 활자화한 칸츨라이라 할 수 있는 시빌리테(civilité)가 스코틀랜드로 넘어가서 붙은 글자체의 이름은 세크리터리(secretary)였다.

금속활자 인쇄술이 발명된 후 유럽의 책들은 인쇄가 필사를 거의 전면 대체했다. 그러나 편지는 여전히 글씨의 영역이었다. 특히 외교문서를 쓸 때는 격식을 갖춘 글씨체가 중요했다. 교황청에서 교황의 칙서를 쓰던 서기관 중에 특히 아리기(Ludovico Vicentino degli Arrighi, 1475~1527)가 명필가로 이름이 높았다. 그의 글씨체는 활자체로도 개발되면서 큰 명성을 얻었고, 자신의 글씨체를 따라 연습할 수 있도록 습자 교본을 내기도 했다(149쪽 그림 참조).

공문서에 쓰는 관료들의 글씨체 양식은 로마자뿐 아니라 한자와 한글에도 있었다. 조선에서는 글씨를 쓰고 문서를 관장하는 남성 관료를 '사자관(寫字官)'이라 불렀다. 그들은 대개 한자를 썼고, 한글은 주로 왕실과 여성들의 소관이었다. 그리고 여성 관료인 궁녀들이 갈고 닦은 한글 공문서 글씨체가 있었다. 한글 궁체다.

문자문화권별 글씨체의 발달, 그리고 한글이 처한 특수한 상황

한글 궁체가 절정을 구가한 것은 영·정조 대였다. 훈민정음이 창제된 지 300여 년에 걸쳐 발전해 온 필법이 완숙기에 이른

돌에 새긴 로마 시대의 비문 위 로마자 대문자. 아래서 위로 올려다보는 위치에 비문이
걸렸기에 원근을 고려해서 위로 갈수록 글자 크기가 커져 있다(대영박물관 소장).

A λ a a
E Є e e
G ç g g

로마자는 로마 시대에 대문자로 출발했다. 여러 세기를 거쳐 대문자를 빨리 쓰다
보니 자연스럽게 소문자가 나타났다.

것이다. 훈민정음은 고려 시대에 이미 인쇄가 발명되어 한창 활발하게 통용되던 이후에 새로 발명된 글자 체계로서 등장한, 특수한 배경을 갖고 있다. 인쇄를 위한 판각 글자가 필기도구로 쓴 글씨보다 먼저 등장했으니, 세계문자사에서 독특한 이력이다.

로마자의 경우, 글씨 쓰기가 1500년 가까이 무르익은 후에야 금속활자 인쇄술이 등장했다. 로마자는 고대 로마 시대에 로마인들이 라틴어를 표기하기 위해 페니키아 알파벳을 이어받아 정립한 알파벳 체계다. '라틴 알파벳' 혹은 '로만 알파벳'이라고도 부른다. 고대 로마 시대에는 아직 대문자만 있었다. 로마 시대 대문자는 주로 돌에 새긴 비문에 남아 지금까지 전해진다. 이후 로마자 글씨체는 점차 빨리 쓸 수 있으면서도 깨끗하게 정돈되어 읽기에도 편한 양식으로 변모해 갔다.

한자 글씨체의 변천. 왼쪽부터 차례로 전서, 예서, 해서, 행서, 초서.

대문자는 그렇게 수세기에 걸쳐 소문자로 이행해 간다. 소문자를 더 빨리 쓰다가 흘림체가 나타났다. 인쇄를 위한 활자체가 등장한 것은 그로부터 수 세기가 더 지난 후의 일이다.

한자에서는 갑골 문자와 청동기 금문을 거쳐 전서체가 등장했다. 전서체의 필획을 단순화하고 붓의 필적이 드러나는 글씨체가 예서체다. 전서체와 예서체는 글자 형태와 필획의 수직 수평성이 강하다. 이 경우 조금만 삐뚤게 써도 금방 눈에 띄므로 글씨 쓰는 데에 시간이 오래 걸린다.

그러다가 빠르게 흘려 쓰는 초서체가 나타난다. 여기서 예서체의 또박또박함과 초서체의 속도를 겸비하며 등장하는 양식이 해서체다. 해서체에서는 손의 자연스러운 움직임에 따른 사선 방향의 획이 나타나고, 글자의 짜임새인 결구도 간소해진다. 당나라 시대에 정립된 해서체는 이후 한자 서법을 대표하는 양식이 된다. 수묵화도 바로 이 시대에 생겨나서 동양화를 대표한다. 서(書)와 화(畵)는 문인들의 사상을 표현하는 전통을 함께 이으며 송대와 명대를 거쳐 발전해 갔다. 해서체는 정체, 행서체는 반흘림체, 초서체는 흘림체에 해당한다.

한글과 여성, 궁중과 궁녀와 궁체

세종대왕은 한글 글씨를 잘 썼을까? 세종대왕은 글자 체계인 '훈민정음'을 1443년에 창제했고, 이 새로운 글자 체계를 소개하는 매뉴얼 책인 『훈민정음』을 3년 뒤인 1446년에 반포했다. 『훈민정음』은 목판본이었다. '훈민정음', 즉 한글은 발명되는 즉시 인쇄본으로 찍힌 것이다. 세종 시대에는 아직 한글 글씨를 쓰는 필법의 경험이 충분히 누적되어 있지 않았다.

『훈민정음』(1446년).

『석봉 천자문』속 명필 석봉 한호의 한자와 한글 글씨(영인본, 1583년, 왼쪽)와
선조대왕 언간(옹주에게 쓴 편지, 1603년, 오른쪽).

『훈민정음』을 보면 한글의 글자체 양식은 갓 체계화한 기하학적이고 도형 같은 성격이 강하며, 손이 획을 따라 원활하게 움직이는 자취는 거의 보이지 않는다. 사각형 공간을 꽉 채우고, 인쇄를 위해 목판으로 새긴 네모반듯한 형태를 가졌다. 『훈민정음』 뒷부분 '정인지 서문'을 보면 '상형이자방고전(象形而字倣古篆)'이라 했다. 타이포그래퍼의 시각으로 보기에 이것은 글자체의 양식을 가리키는 것이 아닌가 한다. 글자의 형상은 옛 전서체와 닮았다는 것이다. 전서체와 훈민정음 판본체는 각각 한자와 한글의 초기 형태라는 점, 붓으로 쓰기보다는 새기고 판 글자라는 점, 수직 수평성이 강하다는 점에서 유사하다.

훈민정음이 창제된 지 150년 정도가 지나고 조선 중기에 이르면 명필 한석봉이 활약한다. 『석봉 천자문』의 한글 글씨는 네모반듯하게 꽉 차고 직선적인 초기 형태를 크게 벗어나지 않은 채 붓으로 썼다. 가로획의 뒷부분이 사선 방향으로 살짝 들리면서 손이 움직인 자취가 글자에 반영되었다. 한석봉을 아꼈던 선조 역시 한글 글씨를 잘 썼고, 두 사람의 한글 글씨체는 구조가 비슷한 양상을 보인다. 한글 창제는 왕실의 프로젝트였기에 한글은 특히 왕실의 문안 편지 등에서 면면히 이어져 왔다. 따라서 한글 글씨체의 역사에서는 왕과 왕비들의 필적이 중요한 비중으로 전해져 온다.

한글 글씨체는 세조와 성종 대에 일찌감치 나타났고, 중종을 지나 선조에서 효종을 거쳐 점차 한자 해서체의 글씨체를 모방하기도 하면서 그 필법을 발전시켜 갔다. 현종 대에는 한자 해서체를 근간으로 하되 이제 한글 고유의 특성에 꼭 맞는 독자적인 필법을 점차 찾아 나갔으며, 숙종 대에는 그 완성에 이르렀다. 이렇게 형태가 잡힌 궁체는 영·정조 대에 절정을 구

궁체 서간체. 익종(24대왕 헌종의 아버지)의 비 신정왕후의 편지를 천상궁이 쓴
글씨(조용선 소장, 임은지 사진).

궁체 등서체. 소설 필사본(조용선 소장, 임은지 사진).

가하며 만개한다.

글자를 다루는 것은 곧 정보를 쥐는 것이라, 글자는 권력과 결부되어 있었고, 동서의 역사를 통틀어 주로 남성들의 영역이었다. 그런데 글씨체의 역사에서 여성이 주도한 예외적인 두 문자문화가 있었으니, 하나는 한글이고 다른 하나는 히라가나다.

궁체는 궁녀들이 궁에서 쓴 글씨체다. 한글 글씨체의 발달사는 조선 후기 이후 여인들이 주도해 왔다. 궁체의 종류는 크게 편지를 쓴 '서간체'와 소설을 필사한 '등서체', 두 가지로 나뉜다.

지밀의 궁녀들은 왕이나 왕비가 왕족인 친척과 신하들에게 주고받은 편지글을 받아서 썼다. 이런 역할을 맡은 직책을 '서사상궁'이라 불렀다. 궁녀들은 관직을 가진 공무원으로서 내명부의 직무를 수행한다. 어린 나이에 입궁한 궁인들은 개인의 개성을 추구하기보다는 궁중의 법도에 따르는 체계적인 교육을 통해 글씨 쓰는 훈련을 받았다. 궁체는 이렇게 정제되면서 둥그스름하고 엄격하게 유형화한 한글 글씨체의 스탠더드 양식을 확립해 갔다.

한편, 임진왜란과 병자호란을 거치면서 중국에서 들어온 소설이 조선 후기 왕실뿐 아니라 세간에서도 남녀 모두에게 크게 유행했다. 금속활자 인쇄술의 발명 직후 책의 대부분이 필사에서 인쇄로 대체된 유럽의 경우와 달리, 한국에서는 20세기 초반까지도 소설 필사가 계속되었다. 이 시기에 마침 궁녀들에게는 사가를 방문하는 공식적인 휴가가 주어지기 시작했다. 사가에 나간 궁녀들은 소설 필사의 청탁을 받았고, 사가 가족들의 궁핍한 생계에 도움을 주기 위해 여기에 응했다. 휴가는 한정되어 있고 필사할 분량은 많아 점차 흘림체의 경향이

당은문. 한자 숫자를 초성으로, 한글을 중성으로 칸을 채웠다. 무명의 궁녀가 궁중 생활의 무료함을 달래기 위해 쓴 것으로 보인다(조용선 소장, 임은지 사진).

한글 활자를 만들기 위해 최정호가 설계한 궁서체 원도. 글씨와 달리 활자 원도는 외곽선을 그렸다. 조선 궁녀들이 발전시킨 궁체 필법을 이렇게 양식화한 원도를 디지털로 복원한 것이 오늘의 궁서체 폰트다(세종대왕기념관 소장).

강해진다. 궁체는 이렇게 한글 소설이라는 장르를 통해 궁 밖으로 나갔고, 이와 함께 한글 문화에는 글씨의 분량과 경험이 풍부하게 쌓여 갔다.

이후 조선 궁체의 유산을 정리하고, 현대 한글 서예의 문을 연 인물이 있었다. 사후당 윤백영(1888~1986)이다. 역시 한글 글씨체에 능했던 순조 왕비 순원왕후의 외증손녀다. 윤백영은 순원왕후의 셋째 딸인 할머니 덕온공주가 출가할 때 궁중에서 받아온 한글 소설 수천여 권을 그대로 물려받았다. 이중 상당수가 지금은 한국학중앙연구원 장서각에 보관되었다. 또 윤백영의 아버지가 궁중의 서사 상궁들과 친분이 있기도 해서, 궁체 서간체와 등서체를 가까이 익힐 기회가 많았다. 이 궁체 편지들과 서책들은 지금, 윤백영의 동서 조카며느리인 서예가 조용선 선생이 일부 간수하고 있다.

궁녀들의 한글 궁체는 궁중의 남녀 왕족과 남성 관원인 사자관들에게도 영향을 미쳤다. 한글은 생활 문자로서 주로 실용적인 목적을 위해 쓰였는데, 이때 우아하게 정제된 궁체를 대체할 만한 다른 선택지가 없었던 것이다. 이렇게 조선의 사대부들조차 여인들이 주도해서 발전시켜 낸 한글 서법을 따랐다. 그 영향의 흔적은 '의궤'와 같은 공식 국가 문서에도 드러난다.

궁체는 오늘날 디지털 폰트 궁서체로 복원되었고, 붓으로 쓴 한글 글씨의 이 양식은 지금 이 글에도 사용되고 있는 명조체 폰트의 바탕이 되어 우리 일상 속 깊은 곳에 흘러 들어와 있다.

만남 한 점

이 책은 본래는 '그책' 출판사에서 계약을 맺을 예정이었다. 그런데 계약이 성사될 무렵에 '그책' 출판사의 정상준 대표가 '을유문화사'의 편집주간으로 자리를 옮겼다. 사람뿐 아니라 책들도 운명을 입고 태어난다. '을유문화사'는 해방 후 한글학회의 『조선말 큰사전』 전질을 출간한 곳이다. 계약을 하러 간 날, 나는 을유문화사의 70여 년 역사를 간직한 수장고를 안내받았다.

이 출판사에서 첫 책을 펴낸 저자는 여성이었다. 1940년 대였다. 한글 서예에 한 획을 그은 꽃뜰 이미경과 갈물 이철경의 언니인 봄뫼 이각경 선생으로, 선생이 쓴 『가정 글씨 체첩』속 한글 글씨체와 함께 을유문화사는 그 역사를 시작하고 있었다. 책들도 운명이 있고, 책과 사람과의 관계에도 운명이 있다. 『글자 풍경』이 이 책들 뒤로 역사를 보탠다는 생각에, 운명처럼 여겨지는 만남이었다.

이각경의『가정 글씨 체첩』표지 (왼쪽) 와 본문 (을유문화사 소장).

명조체, 드러날 듯 말 듯 착실히 일하는
본문 글자체

최정호가 설계한 명조체 원도(세종대왕기념관 소장).

"어떤 폰트가 가장 좋은가요?"

이 질문은 내게 '어떤 숫자가 가장 좋은가요?'라는 질문과 비슷하게 들린다. 각자 취향에 따라 3보다 5를 더 좋아할 수는 있지만, 그렇다고 3보다 5가 더 좋은 숫자라고 단정하기는 어렵다.

"3 더하기 4는 무엇인가요?"

질문이 이렇게 되면, 답변이 가능해진다. 이것은 "아이패드로 보기 편한 중학교 2학년 수학 교재를 만들려고 하는데, 어떤 한글 폰트가 적당할까요?" 정도의 질문이 된다. 본문용으로 적당한 한글 폰트가 그렇게 많지 않고, 기존의 수식 폰트와 잘 어울리는 한글 폰트의 종류라면 더 압축되기에, 이런 질문에는 몇 가지 폰트를 제안할 수 있게 된다.

글자 방정식

하지만 '3 더하기 4'의 답을 알았다고 해서, 그 지식이 '7 더하기 9'의 답을 알려 주지는 않는다. 그러면 덧셈표를 작성해서 문제를 해결할 때마다 일일이 찾아봐야 할까? 그보다는 '덧셈'의 원리를 배우는 편이 바람직하다. '기능적인 타이포그래피'에서는 항들을 상정해서 사칙연산이든 더 복잡한 계산이든 '관계식'을 세우는 방식으로 문제를 하나하나 차분하게 풀어 나간다.

일종의 '방정식'을 세우는 데에 익숙해지면, 새로운 글자 환경에서 예기치 못한 돌발 변수가 발생해도 적재적소에 폰트를 운용하는 대응책을 마련할 수 있고, 보편적인 원리에 근거해서 다른 사람들을 설득할 수 있다. 디자인은 현상론적이고 나열적인 결론으로 귀납하는 경우가 많은데, 패턴화와 연역 능력을 갖추기를 권하고 싶다.

긴 텍스트를 효율적으로 읽히기 위한 기능적인 타이포그래피에서 기준으로 삼는 항은 두 가지다. 하나는 '글을 읽는 인간의 신체'이고, 다른 하나는 '폰트가 구현되는 기술적 배경'이다.

단행본의 본문 타이포그래피는 디자이너들이 많은 공을 들이는데도 엇비슷해 보인다. '책'이라는 오브젝트의 크기가 변이는 있지만 대개 표준화되어 있고, 그 안에서 인간 신체가 긴 글을 오랜 시간 마주할 때 전반적으로 편안함을 느끼는 범위가 제한되어 있어서 그렇다. 타이포그래피에 어쩐지 규칙이 많고 갑갑하게 여겨진다면, 그 이유는 변이가 있다고 해도 인간 신체가 정규분포의 영역 안에서 어느 정도 기능이 정해져 있어서다. 6포인트도 안 되는 글자의 크기는 시력이 아주 좋은 사람에게도 불편하다. 반대로 A5 정도 크기의 책에 20포인트가 넘는 글자를 쓴다면 한 페이지당 들어갈 수 있는 글자수가 너무 적어지고, 페이지를 빨리 많이 넘기게 되면서 기억력과 집중력이 떨어지게 된다.

좋은 본문 타이포그래피와 기능적인 본문용 폰트는 시간을 두고 읽어 봐야 그 진가를 안다. 수백 쪽에 달하는 긴 본문에 쓰이는 글자는 마라톤을 할 때 신는 러닝화와 같아서, 인체의 피로를 덜어 주어야 디자인이 잘된 것이다. 신고 오래 뛰어 봐야 좋은 줄 알지, 겉만 대강 봐서는 별 차이가 없어 보일 수 있다. 그러면서 스타일도 좋고 정서적으로도 친화적이어야 좋은 본문용 폰트다.

오늘날 인터넷이 보편화되면서 긴 글과 인간 신체와의 관계, 그리고 이들을 이어주는 기술적인 매체는 이제 '책'에서 벗어나 역동적으로 변화해 가고 있다. 이런 기술 환경에 대해서도 잘 이해해야 적절한 본문용 폰트를 고를 수 있다.

이렇게 고정된 항들과 그 관계를 정확히 이해하고, 상황에 따른 변수를 하나씩 조정해 나가는 것이 바로 긴 텍스트를 위한 기능적인 본문 타이포그래피를 운용하는 방식이다. 이런 기본적인 이해와 훈련 위에, 남들이 미처 보지 못한 새로운 변수를 파악해서 항들과 그 관계를 잘 설정하는 것이 곧 디자이너의 창의성이자 문제 해결 능력이다. '가장 좋은 폰트'를 묻는 질문처럼 하나의 답만 알고자 하면, 상황에 따라 달라지는 조건을 모두 고려해야 하는 적절한 타이포그래피 능력을 습득하기 어렵다.

궁체에서 명조체로

한글의 글자 환경에서 긴 텍스트를 위한 기능적인 본문 타이포그래피 글자체로 활약하는 폰트는 일군의 명조체들이다. 인터넷 환경에서는 고딕체가 더 자주 보이기도 한다. 이 두 가지의 대표적인 스탠더드 양식 폰트 중에 명조체는 궁체의 글씨체를 기반으로 하는 성격이 한층 강하다.

궁서체　명조체

디지털 궁서체 폰트와 긴 본문 인쇄에 더 적합한 형태로 설계된 명조체 폰트.

한글 창제 이후 지금의 디지털 명조체가 있기까지 중요한 이정으로 두 가지를 꼽을 수 있다. 하나는 18세기 말에 간행된 『오륜행실도(五倫行實圖)』의 한글 활자체이고, 다른 하나는 20세기 중반에 설계된 최정호의 명조체 원도(Typeface Original Drawing)다.

『오륜행실도』는 정조 21년인 1797년에 간행되었다. 이 책에 사용된 한자인 '정리자(整理字)'는 금속활자이고, 그와 병용한 한글은 나무활자다. 한글 활자는 이 책에서 특별히 한글을 병기하기 위해 제작했기에 '오륜행실도 한글자'라고 부르기도 한다. 이 한글 활자에 이르러 인쇄를 위한 활자체도 붓으로 쓴 것처럼 부드러운 글씨체의 성격을 띠기 시작했다. 오늘날의 디지털 명조체와는 형태에 차이가 나지만, 긴 텍스트를 편히 읽기 위한 글씨 기반 인쇄용 활자라는 점에서는 명조체의 먼 효시라고 할 수 있다.

우리가 일상에서 흔히 사용하는 명조체의 형태에 직접적인 영향을 미친 인물은 한글 디자이너 최정호(1916-1988)다. 최정호는 궁체 중 정체의 필법을 바탕으로 명조체를 설계했다. 즉 한글 글씨체인 궁체를 인쇄용 활자체인 명조체로 연결한 것이다. 20세기 중반, 최정호는 모눈종이에 한글 글자체들을 하나씩 설계해 나갔다. 이 설계용 도안을 활자 혹은 폰트의 '원도'라고 한다. 최정호는 명조체의 원도를 설계하려면 붓글씨에 대한 기본 지식과 이를 써 본 경험이 있어야 한다고 역설했다. 그러면서도 명조체는 궁극적으로 인쇄용 글자다운 면모를 가져야 하므로 서예와 달리 더 체계적이고 고른 모양새를 필요로 한다는 점을 인식했다. 따라서 작은 크기로 긴 텍스트에 적용해도 충분히 잘 읽히도록 명조체는 궁체보다 속공간을 크게 설계했다.

『오륜행실도』(1797년). ©최지현

최정호의 명조체 원도와 그 설계에 사용한 도구들(세종대왕기념관 소장).

167

'명조체'라는 이름에 대해서는 논란이 많다. 서구식 근대 인쇄가 일본을 거쳐 유입되면서 당시 일본 가나 문자에 쓰던 본문 기본형 활자체의 일본식 이름이 그대로 흡수된 것 같다. '명조'는 '명나라 왕조'라는 뜻이다. 중국의 한자 글자체 중에는 '명조체' 말고도 '송조체'와 '청조체' 등 시대로 구분한 이름이 있다.

'한자 명조체'나 '한글 명조체'나 본문에 가장 많이 사용되는 글씨 기반 기본 활자체인 점은 마찬가지이지만, 양식은 서로 다르다. 한글에서는 한자 해서체 계열의 폰트를 명조체라고 부른다. 궁체를 이어받았기에 해서체와 유사하다. 한자와 가나 문자에 쓰는 '한자 명조체'는 글씨 기반이지만 해서체보다 더 기하학적으로 정리되어 있다. 오른쪽 그림에서 가로획 오른쪽 끝에 작게 올려진 삼각형 모양을 보자. 붓의 맺힘을 정리한 것이다. '한자 해서체'가 붓맛이라면 '한자 명조체'는 인쇄용 판각을 위한 칼맛을 가진다.

다시 정리해서 '한글 명조체'는 '한자 해서체'와 상응한다. 이에 비해 '한자 명조체'와 상응하는 양식은 '한글 순명조체' 계열이다. '한글 궁서체' 폰트와 비교해 보면 '한글 명조체'는 작은 크기로 인쇄할 때 편히 읽을 수 있도록 속공간이 커지고 획이 다소 가늘어져 있다. '한글 명조체'는 주로 단행본에 쓴다. 신문에는 단행본보다 더 작은 크기의 글자들이 더 많은 분량으로 들어간다. 그래서 '한글 신문명조체'는 사각형의 글자 공간을 더 꽉 채우는 골격과 가는 획을 가진다. 이렇게 되면 같은 크기일 때 글자가 더 커 보인다. '한글 순명조체' 계열도 이렇게 꽉 찬 골격을 가져서 글씨체 기반이긴 하지만, 골격만 놓고 비교해 보면 오히려 '한글 명조체'보다 '한글 고딕체' 쪽에 가깝다.

'명조체'라는 이름은 여러모로 한글 명조체의 특성과 맞지 않아서, 1992년에 문화부(현 문화체육관광부)는 명조체를 순우리말 '바탕'으로 개칭하기도 했다. '바탕'을 이루는 기본형 글자라는 뜻이다. 고딕체는 두드러져 보이게 한다는 의미에서 '돋움'이라고 했다. '바탕'과 '돋움'이라는 이름은 '명조'와 '고딕'을 완전히 대체하지는 않은 채 지금은 나란히 쓰이고 있다.

한자 명조체와 한글 순명조체의 가로획 오른쪽 끝에 올려진 작은 삼각형 형태.

漢字
楷書體

漢字
明朝體

한글 한글 한글 한글 한글
궁서체 명조체 신문명조체 순명조체 고딕체

한자 명조체와 한글 명조체.

단행본 본문에 가장 많이 쓰이면서 잘 디자인된 대표적인 명조
체로는, 직지소프트의 SM명조·윤디자인의 윤명조·산돌커뮤
니케이션의 산돌명조네오 등을 꼽을 수 있다.

직지소프트의 SM명조는 최정호의 원도를 직접 디지털화
한 것이다. 다른 회사의 명조체들도 최정호의 원도를 바탕으
로 하는 경우가 많지만, SM명조가 이 원도에 충실한 편이다.
윤명조와 산돌명조네오는 최정호의 원도를 놓고 설계하지는
않았더라도 영향을 받고 있다.

평생 글자 원도를 하나하나 그려 낸 최정호의 경험에서
나온 SM명조체의 직관적 형태와 그 아름다움은 발군이다.
SM명조의 글자 가족은 세명조·신명조·중명조·태명조·견출
명조 등으로 이루어져 있다. 처음부터 체계적인 글자 가족으
로 기획된 것은 아니고, 각각 서로 다른 시기에 다른 목적으로
의뢰를 받아서 만들어진 서로 다른 웨이트(weight)의 원도들
을 모은 것이다. '조'자의 중성 세로획의 길이와 초성 ㅈ의 형
태를 웨이트별로 비교해 보면 골격이 같지 않다는 사실을 알
수 있다. 하지만 같은 디자이너가 원도를 그렸기에 어느 정도
일관된 뉘앙스는 갖추고 있다.

같은 골격으로부터 체계를 갖추며 웨이트가 늘어나는 윤
명조와 비교해 보면, 윤명조는 기하학적으로 무게감을 늘렸
지만 SM명조는 골격의 필기구를 달리한다는 차이가 있다. 그래
서 가느다란 SM세명조는 가는 세필로 쓴 글자 고유의 느낌이
있고, SM견출명조는 두드러지게 묵직하면서도 날렵함을 잃
지 않는다. 세명조는 고졸한 맛이 있어 SM명조 계열 내부에서
도 독특하다. 워낙 가는 세필 글씨를 바탕으로 한 글자이기에

세명조

신명조

중명조

태명조

견출명조 SM 명조

윤명조 320

윤명조 330

윤명조 340

윤명조 350

윤명조 360 윤명조

산돌명조네오 UltraLight

산돌명조네오 Light

산돌명조네오 Regular

산돌명조네오 Medium

산돌명조네오 SemiBold

산돌명조네오 Bold

산돌명조네오 ExtraBold 산돌명조네오

대표적인 명조체들.

같은 크기일 때 다른 명조체보다 작아 보일 뿐 아니라, 작게 쓰면 유령처럼 희미하게 보인다. 충분한 크기로 써야 세명조 고유의 멋이 살아난다. 이렇듯 명조체들 간의 미묘한 성격 차이를 이해해 가며 선택하고 사용해야 한다.

SM명조는 고서나 시집 같은 문학적 콘텐츠에서 여전히 힘을 발휘한다.

윤명조는 1990년대 이후에 체계적인 글자 가족 구성을 추구하며 디자인된 폰트다. 따라서 기존의 여타 명조체들과는 처음부터 두드러지게 다른 포지션을 확보할 수 있었다. 윤명조의 이름 뒤에는 세 자릿수가 붙어 있다. 첫 번째 자리는 폰트의 성격을 의미한다. 윤명조 100·200·300·400·500·700대(600대는 아직 없다) 등은 각각 성격이 다르다. 두 번째 자리는 웨이트를 뜻한다. 한편, 윤명조 100대를 업그레이드한 버전으로 윤명조 105대가 있다. 윤명조 300대의 경우 현대적이면서도 안정감이 높아, 정보 집약적이고 논리적인 성격의 콘텐츠에 잘 어울린다.

산돌명조네오는 2010년 이후 모바일 디바이스가 이미 등장한 배경에서 태어나 디지털 시대의 매체 환경에 적합하게 만들어진 명조체다. 이름만 보면 기존 산돌명조의 업그레이드 버전인 듯 보이지만, 같은 회사에서 출시되었다는 점을 제외하면 서로 관련 없이 전적으로 새롭게 설계된 명조체다. 로마자·숫자·문장부호의 경우, 로마자 폰트의 라이선스를 정식 구입한 후 한글화 작업을 거쳐 다시 해당 디자이너의 최종 검수를 받아 완성되었다. 이렇게 한글 외의 부호들에도 많은 신경을 써서 사용성을 높였다. SM명조는 멋진 형태를 갖고 있지만 잘 다룰 수 있기까지 운용이 까다로워서 많은 연습이 필요하다. 그러니 초심자에게는 오늘날의 디지털 환경에 적합하게

한글 한글

활자를 종이에 인쇄한 판본의 모습과 원도(왼쪽)를 디지털로 복원한
폰트(오른쪽)의 형태.

활력 활력 활력 활력

명조체의 흐름
SM신신명조,
1991년

명조체의 흐름
윤명조 125,
2004년

명조체의 흐름
산돌명조네오,
2012년

명조체의 흐름
본명조,
2017년

'본명조'와 1990년대 이후부터 2017년까지 명조체의 흐름 비교. 표시한 부분을
비교해 보면 차이가 뚜렷하다. '명조체의 흐름'이라는 문구를 비교하면 작은
크기에서 같은 포인트를 적용할 때 점점 커 보이고, 눈에 또렷해진다는 추이를 알 수
있다.

디자인된 산돌명조네오가 쓰고 익히기에 더 쉬울 수 있다.

앞서 언급했듯, SM명조는 최정호의 원도를 디지털화했다. 그런데 최정호가 원도를 설계할 당시의 인쇄 기술 환경은 오늘날과 달랐다. 당시에는 작은 글자를 인쇄하면 번짐이 많았다. 그래서 최정호는 잉크가 번지는 정도까지 고려해서 원도를 일부러 최종 의도보다 살짝 가늘게 그렸다. 최정호 원도는 수십 년 전의 기술 환경에 맞춰서 디자인된 글자체였다. SM명조는 인쇄된 판본 아닌 원도를 디지털로 옮겼다. 그 결과, 세명조나 신명조 등 SM명조 계열은 특히 가로획 가운데 부분이 끊어질 듯 가늘다. 번져서 두터워질 것을 고려해서 설계된 이 가느다란 형태를 번짐이 거의 없는 지금의 디지털 화면에 그대로 적용하면 눈이 피로해질 수 밖에 없다. 한컴바탕 등 많은 명조체 계열 폰트들에서 이와 같은 현상이 나타난다. 디지털 화면 환경에 맞게 조정될 필요가 있다.

단행본 본문 디자인에서 일찍이 익숙해진 SM명조를 선호하는 중견 전문가들이 산돌명조네오를 보고 어딘지 갑갑하게 느끼는 것도 이런 맥락에서다. SM신명조나 신신명조는 획 중간 부분이 가늘기에 같은 웨이트라도 밝고 시원스럽게 보인다면, 산돌명조네오는 가장 웨이트가 낮은 폰트도 콘트라스트(contrast)가 작고 견고하게 만들어졌기에 그런 시원한 인상이 덜할 수 있다. 이때 콘텐츠가 고졸한 옛 화첩이라면, 산돌명조네오가 갑갑해 보인다는 취향을 존중하는 것이 좋겠다. 하지만 어린이를 위한 모바일 콘텐츠라면, 개인의 익숙함과 취향보다는 어린이 독자의 눈에 편안한 것이 더 중요하다. 폰트를 선택할 때는 이렇듯 판단의 기준을 잘 살펴야 한다.

한편, 본명조는 구글이 개발을 의뢰하고, 어도비가 기획을 총괄한 다국어 프로젝트의 일환이다. 산돌커뮤니케이션이

한글 디자인을 담당했다. 다른 명조체들과 비교하면 변화의 흐름이 한눈에 보인다. 본명조는 다른 명조들보다 같은 크기에서 커 보이고, 공간 분배가 고르며, 획이 튼튼하고 단순하다. 글자가 눈에 쏙쏙 잘 들어온다. 본명조의 이런 특성은 인터넷 화면이라는 기술 환경에 최적화됐다. 글자는 기술 환경에 반응하며 진화한다. '시각적 말투'로서 시대의 취향에도 부응한다. 폰트가 시대에 맞게 갱신되어야 하는 이유다.

그렇다고 예전 명조체들이 소용없어지는 건 아니다. 본명조가 정보 전달에 유리하다면, 고아한 SM신신명조는 문학작품에 여전히 적합하다.

이렇게 기본적인 명조체들과 더불어 명조체와 바탕체 계열에는 일일이 다 거론할 수 없는 많은 '변주'들이 존재한다. 그 가운데 특별히 소개하고 싶은 바탕체 계열 폰트는 류양희의 '고운한글 바탕'이다. 고운한글 바탕은 필기구를 현대화했다.

고운한글 바탕

연필로 쓴 글씨체를 기반으로 한 류양희의 고운한글 바탕.

기존의 명조체가 붓으로 쓴 글씨에 기반했다면, 고운한글 바탕은 류양희 디자이너가 또박또박 연필로 쓴 글씨에 기반했다. 그래서 가로획과 세로획 간의 굵기 차이가 적고, 부리가 작으면서 견고하다. 명조체나 바탕체 계열은 '붓으로 쓴 궁서체를 기반으로 하는 본문 인쇄용 글자체'라는 정의에서, 이제 '당대의 필기도구로 쓴 정체 글씨체를 기반으로 하는 본문 인쇄용 글자체'로 범위를 확장해 가고 있다.

우리 일상에 스며서 묵묵히 일하는 명조체

이쯤 되면 이런 질문이 나올 법도 하다. "그런 디테일까지 누가 알아봐요?"

미묘한 차이를 언어화하는 것은 전문가이지만, 어떤 글자체가 더 좋고 나쁜지는 누구나 어렴풋이 알아본다. 심지어 의식이 감지하지 못해도, 신체가 편안함을 느끼기도 한다. 전문가란 이렇게 사용자 본인도 모르던 피로를 살피고 치유하는 사람들이다. 그렇게 전체 사회의 감각을 건강하게 회복시킨다.

디자이너 아드리안 프루티거(Adrian Frutiger, 1928~2015)는 본문용 기능적인 폰트를 점심에 쓴 숟가락에 비유했다. 숟가락의 생김새가 기억난다면 뭔가 불편했다는 뜻이니, 기억나지 않아야 기능을 잘한 것이다.

폰트 디자인에서는 바로 이 점이 어렵다. 실험적이고 독특한 폰트도 제 역할이 있긴 하지만, 기능적이고 범용성 높은 폰트야말로 개발이 까다롭다. 긴 글을 불편 없이 읽도록 하려면, 눈에 거슬리거나 두드러지는 형태를 삼가야 한다. 디자인인데 눈에 띄지 않아야 하는 아이러니. 본문 기본형 폰트들은

최선을 다해 기억나지 않아야 하는 묵묵한 존재들이다.

도쿄의 한 오므라이스 전문 음식점에서였다. 그곳에서 묵직한 무게감을 가진 날렵하고 아름다운 숟가락을 만났다. 오므라이스가 한 입 크기로 깨끗이 떠졌고, 접시에서 입에 이르는 짧은 여행 동안 손과 눈과 입을 모두 즐겁게 해 주는 숟가락이었다. 그 숟가락만은 두고두고 기억이 난다. 훌륭한 한글 폰트 디자이너들이 최근에 만들어 내는 인상적인 본문용 한글과 로마자 폰트들을 보면, 이 숟가락이 떠오르기도 한다. 때로는 숟가락도 기억에 남을 수 있다.

본문 속에서 실용적으로 기능하는 대개의 명조체는 점심 때 쓴 여느 숟가락의 숙명을 가졌다. 하지만 어디 폰트뿐일까? 사회에는 각고의 노력을 들여야 겨우 아무 일 없는 듯 보이는 영역이 도처에 있다. 그 묵묵한 작동을 멈추면 문제가 생기고 탈이 난다. 한글 명조체는 이렇게 우리의 일상에 드러날 듯 말 듯 스미며 작동한다.

도쿄에서 만난 숟가락.

흘림체, 인간 신체의 한계가 만든 아름다움

한글 흘림체로 쓴 『보홍루몽(補紅樓夢)』 권지십, 저자 및 연대 미상(한국학중앙연구원 자료).

겨울이 지나면 봄이 온다. 봄볕은 얼음을 녹이며 물이 흐르게 한다. 날씨가 따뜻해지면 옷차림도 기분도 움직임도 가벼워진다. 몸이 유연해지고 동작이 날아갈 듯 민첩해진다.

흐르는 한글 흘림체, 달리는 로마자 흘림체

세계의 다양한 문자문화권에 정체와 흘림체가 있다. 인간에게는 글씨를 '또박또박 단정하게 쓰고 싶은 마음'과 '빨리 쓰고 싶은 마음'이 모두 있어서 그렇다. 흘림체에서는 손의 빠른 운동성이 글자의 형태에 그대로 실린다. 그래서 역동적이고 생동감이 있다. 끊어지지 않고 이어지는 유연한 흐름과 고유한 리듬이 글자 구조와 세부에 영향을 미쳐서 흘림체만의 독특한 형태가 나타난다.

정체가 안정감 있고 견고하다면, 흘림체는 민첩하다. '흘린다'라는 동사에서는 액체가 연상된다. 그리고 옆 방향보다는 위에서 아래로 흐를 것 같다. 한글에서는 필서체가 정립되어 가던 시기에 세로쓰기를 해서 위에서 아래로 쓰다 보니, 한국인의 눈에는 빨리 쓴 글씨가 흘러내리는 것처럼 보인 모양이다. 세로쓰기한 한글 흘림체에는 로마자와 달리 세로획 아닌 가로획의 기울기가 크게 나타난다. 그리고 얼음이 녹아 물이 흘러내리듯 글씨의 형체와 움직임은 자유로워지고, 중력에 순응한 듯 속도가 붙는다. 또, 빨리 쓰느라 필기구를 종이에서 떼는 횟수가 줄다 보니 획 사이와 글자 사이가 이어져서, 마치 약간의 점성을 가진 액체가 흐르는 것 같다. 한국어에는 재미있게도 '날려쓴다'라는 표현도 있다. 너무 급하거나 졸음이 와서 글씨를 날려쓰면, 글자에 담으려던 의미조차 마치 액체를 지나 기체처럼 증발한 듯 알아보기가 어려워진다.

한글 필사본의 궁체 흘림체.

Lì chiung3 uole' imparare' scriuere' lra
corsiua, o sia cancellaresca comuiene'
osseruare' la sottoscritta norma

로마자 흘림체. 『루도비코 빈첸티노의 칸첼라레스카 글씨 연습 교본』, 1522년.

한편, 로마자는 태생부터 가로쓰기를 했다. 로마자 문자문화권에서는 빠르게 쓴 글씨를 '달린다'라고 부른다. 영어로 '흘림체'를 뜻하는 커시브(cursive)나 블랙레터를 흘려 쓴 속필인 쿠렌트(Kurrent) 등은 모두 라틴어로 '달린다'를 뜻하는 '쿠레레(currere)'에서 왔다. 세로쓰기 문화권의 '흘림체'를 가로쓰기 문화권에 맞게 곧이곧대로 옮기자면 '달림체'라고 할까? 인간은 가만히 서 있거나 천천히 걸을 때와는 다르게, 달릴 때에는 신체의 동작도, 표정도, 머리카락의 나부낌도 역동적으로 변한다. 글자에도 빠르게 쓰다 보면 나타나는 형상의 변화들이 있어, 그렇게 속도를 내다가 마침내 가볍게 사뿐 날아오를 것만 같다.

흘림체가 낳은 독특한 자식, 이탤릭체

흘림체가 여러 문자문화권에서 보편적으로 나타난다면, 이 흘림체를 인쇄용 활자체로 정돈한 이탤릭체는 로마자에서만 보이는 독특한 장치다. 15세기 이탈리아에서 만들어졌기에 '이탤릭체'라고 부르며, 처음에는 하나의 스타일로서 본문 전체에 사용되기도 했으나 점차 문법적인 용도가 정립되면서 정체인 로만체 본문 속에 드문드문 섞여 쓰이게 되었다. 이탤릭체에는 여러 용법이 있고 특히 특정한 단어나 문장을 은은하게 강조하는 역할을 한다. 본문 로만체의 흐름을 끊지 않도록 부드럽게 변화하되, 단호한 볼드체나 너무 두드러지는 대문자로 강조할 때에 비해 눈을 놀라게 하지는 않는다.

글자의 세계에서도 한 문화는 다른 문화에 영향을 준다. 영어를 비롯해서 로마자를 쓰는 언어들을 한국어 텍스트로 옮길 때는 눈을 위한 표기들도 함께 '번역'된다. 한글에서는 이탤릭

Italick Print

Aabcdefghijklmnopqrſstuvwwxyz.ææ

A B C D E F G H I J K L M N O P Q R
R S T U V W X Y Y Z Æ.

Roman Print

Aabcdefghijklmnopqrſstuvwxyz.

A B C D E F G H I J K L M N O P Q
R S T U V W X Y Z.

Italian Hand

aabbccddeefffghbijkkllmmnoppqrsſstuvwxyzz.

A B C D E F G K I J K L L M M N
N O P Q R S T U V W W X X Y Z Z.

Court Hand.

The Chancery

Champion Scrip

조지 비컴(George Bickham, 1684-1758)이 『만능 펜글씨가(*The Universal
Penman*)』에서 동판에 새긴 글자체들. 첫 번째와 두 번째는 인쇄체로서
이탤릭체(Italick Print)와 정체인 로만체(Roman Print)를 비교해서 볼 수 있다. 세
번째와 네 번째는 손글씨 흘림체로, 이탈리아식 손글씨체(Italina Hand)와 공문서용
손글씨체인 챈서리(Chancery)다.

182

16세기 요한 로이폴트(Johann Leupolt)가 쿠렌트체로 쓴 습자 교본. 독일에서 20세기 중반까지 상용되었던 쿠렌트는 일반인들이 가장 쉽게 배울 수 있었던 흘림글씨체였다.

16세기 요한 노이되르퍼(Johann Neudörrffer)가 칸츨라이체로 쓴 습자 교본. 칸츨라이체는 약간 빨리 쓸 수 있었던 블랙레터형 흘림글씨체로, 관청 등의 공식 문서에 사용되었다.

이탤릭체는 차츰 로만체 본문에서 특정 부분을 돋보이게 하는 역할로 없어서는 안 될 문법적인 입지를 굳히기 시작했다. 크리스토퍼 판 데이크(Christopher van Dijck)의 로만체와 로베르 그랑종(Robert Granjon)의 이탤릭체가 함께 조판된 지면(18세기, 네덜란드).

forming *forming* forming

왼쪽부터 로마자 로만체인 정체, 그 정체가 빠르게 달려 나가는 이탤릭체, 그리고 빳빳하게 서 있던 글자를 기계적으로 기울이기만 한 가짜 이탤릭체인 '사체'.

184

체에 상응하는 장치가 하나의 정답처럼 엄격히 규정되어 있지는 않아서 다양한 가능성이 열려 있다.

문서 편집 소프트웨어에는 기울어진 [가] 버튼이 있다. 폰트에 이탤릭체가 있으면 해당하는 이탤릭체를 불러오지만, 한글 폰트들처럼 이탤릭체가 없는 경우에는 기계적으로 12도를 기울인다. 그래서 '가짜 이탤릭체'라고도 부르고, '기울어진 글자'라는 뜻으로 '사체(斜體)'라고도 부른다. 마치 가만히 서 있는 사람의 사진을 필터로 기울이기만 해 놓고 달리는 모습으로 봐달라는 상황이나 다름없기에, 그 세심함이 아쉽다.

국립국어원의 한글 맞춤법 규정을 살펴보면, "문장에서 중요한 부분을 특별히 드러내 보일 때" 쓰도록 명시된 드러냄표(˙), 밑줄, 작은따옴표가 이탤릭체의 용도에 근접하다. 드러냄표는 '방점을 찍는다'고 할 때의 그 '방점'에서 왔다. 전통 문헌 속 세로쓰기 시대의 방점은 한글 본문과 잘 어울렸지만, 현대식으로 인쇄된 가로짜기 한글 본문 속에서 드러냄표가 찍히면 레가토로 부드럽게 읽고 있던 본문을 갑자기 스타카토처럼 뚝뚝 끊어 읽게 되어 어색하다. 이 드러냄표 표기는 일본에서 자주 쓴다. 밑줄은 문학적인 텍스트에 쓰기에는 사무적인 인상을 준다. 작은따옴표는 원서에서 이탤릭체와 작은따옴표를 모두 쓰는 경우 그 차이를 변별하기가 불가능하고, 또 긴 문장 전체가 이탤릭체일 때 이걸 작은따옴표로만 묶으면 시각적 변환 효과가 약해진다.

이탤릭체는 고딕체나 순명조체로 대체되기도 한다. 고딕체는 '돋움체'라는 또 다른 순우리말 이름답게, 주로 제목에 쓰이면서 바탕이 되는 본문으로부터 '도드라진다'. 1970년대의 교과서에서는 외래어를 순명조체로 표기한 예가 있다. 순명조체는 한국과 달리 중국과 일본에서 기본적으로 널리 사용되는

winters that
melt into springs

봄으로 녹아드는 겨울
봄으로 녹아드는 겨울
봄으로 녹아드는 겨울
봄으로 **녹아드는** 겨울
봄으로 녹아드는 겨울

한글 본문에서 이탤릭체를 옮기는 여러 방법들.

양식으로, 고딕체의 꽉 찬 골격과 명조체의 필기감을 겸비하고 있다.

이탤릭체와 로만체가 우아한 조화 속에서 변별되는 독서 효과까지 '번역'하고 싶다면, 가령 이탤릭체처럼 빠른 필기 속도를 가진 한글 흘림체로부터 본문용 폰트를 개발하는 방법도 고려할 수 있다. 2018년 현재, 한글 폰트 중에서는 산돌 커뮤니케이션의 산돌 정체와 류양희 디자이너의 윌로우 프로젝트 보조 스타일(가칭)이 이런 양상의 한글 이탤릭체로 개발되고 있어 기대된다.

인간 신체의 한계가 만든 아름다움

기계 팔을 가진 인공지능에게 정체를 학습시키면 흘림체를 파생시킬 수 있을까 상상해 본 적이 있다. 지금의 기술 수준으로

는 로봇에게 정체를 잘 쓰게 하기도 어렵겠지만, 기계 팔 로봇이 글씨체를 자유자재로 구사하는 기술력을 확보한 후를 가정해 본 상상이다.

흘림체는 정체에서 나온다. 인간의 손이 움직이는 속도에는 한계가 있어서 빨리 쓰려다 보면 자연히 생략과 탈락이 나타나고, 형태가 간략해지기 마련이다. 손의 빠른 흐름에 따라 폭이 좁아지고, 각도가 기울어지고, 이음매가 생긴다. 호흡이 글자에 강하게 실리면서 획의 굵기 대비와 변화가 커진다. 인공지능 로봇에게 정체를 연습시킨 후 흘림체를 모르는 상태로 빨리 쓰게 해 본다면, 인간이 그렇듯 흘림체로 자연스럽게 이행하는 대신 높은 성능으로 정체를 빠르고도 완벽하게 구현해내는 데에 그치거나, 전혀 다른 양상의 탈락 현상을 보일 것 같다.

그러니 어쩌면 우리 신체의 한계야말로 인간만의 매혹일지도 모르겠다. 내 글이 닿을 그대를 향해 글씨를 쓰면, 빠르게 흐르며 달려 나갈 때조차 아름답게 보이고 싶은 마음은 여전한 것이다. 흘림체는 인간의 이런 마음과 행동으로부터 나와, 세계의 다양한 문자문화권에서 각자의 양식으로 정립되어 왔다. 그 결과, 아름다운 흘림체와 이탤릭체에는 봄날처럼 날아갈 듯한 우아함과 경쾌함을 잃지 않는 자유분방한 에너지가 흘러 넘친다.

2010년대 한글 글자체 디자인의 흐름

한글
한글
한글
한글
한글
한글
한글
한글

2010년 이후 한글 개인 폰트 디자이너들이 젊은 감성과 시대적 수요를 담아낸 글자체들을 속속 선보이고 있다. 위부터 류양희의 '윌로우 프로젝트 보조 스타일 흘림', 노은유의 '옵티크 디스플레이 레귤러', 함민주의 '둥켈산스', 우아한형제들의 '배달의민족 한나체', 제스타입 현승재의 '비가온다 10 안개비', 한글씨 김동관의 '꼬딕씨', 양장점의 '펜바탕 레귤러', 산돌커뮤니케이션의 'Sandoll 정체 530'.

2010년 이후 최근 10년 내에 한글 폰트 디자인의 경향에서 두드러지는 특징을 하나만 꼽자면 '개인 폰트 디자이너의 약진'을 들 수 있다. 진지한 접근이든, 감성적 접근이든, 발랄한 접근이든 한글 폰트 디자인은 젊어지고 있다. 젊음이 꼭 나이나 연도만을 뜻하는 것은 아니다. 시대의 기술적인 요구와 감성을 민감하게 읽어 내고, 도전과 탐색을 두려워하지 않는 정신을 의미한다.

한글 폰트 한 세트를 완성하려면 많게는 1만 자가 넘고 적게도 수천 자에 이르는 글자들을 일일이 디자인해야 한다. 하지만 이런 노고에 대한 보상이 제대로 주어지지 않기에, 폰트 회사에서는 막대한 노동량과 최소한도로 필요한 작업 시간에 비해 터무니없는 단가와 급박한 마감에 시달린다. 이것은 한글 폰트의 불가피한 품질 저하로 이어진다. 개인 디자이너들은 이런 압박과 제약을 벗어나 깊이 있는 연구와 장인적 완성도를 추구하려고 한다. 다만 몇몇 후원만으로는 폰트 작업으로 생업이 유지되지 않아 폰트 디자인에만 집중하기 어렵기에 부득이 완성하기까지는 오랜 시간이 걸린다.

한글 폰트 디자인이라는 분야에 대한 일반의 낮은 인식과 인건비 확보의 어려움, 막대한 시간 투자라는 온갖 난관을 뚫고, 그래도 의식 있고 헌신적인 개인 디자이너들이 최근 부상할 수 있었던 사회적 배경으로는 네 가지 변화를 꼽을 수 있다.

첫째, 인터넷 플랫폼이 다양해지고 확대되어 아직 만족스럽지는 않지만, 그나마 개인이 폰트 디자인을 유통하고 SNS 등으로 홍보할 수 있는 경로가 생겨났다.

둘째, 크라우드 펀딩 등을 통해 수년이 걸리는 작업 기간 동안의 인건비를 부족해도 어느 정도 미리 확보할 수 있게 되었다.

바람 속에는 마음이 있어
마음 위로는 노래가 오고

노은유 ·
옵티크 디스플레이
레귤러

노래 사이로 호흡이 있고
호흡 속에는 죽음이 있다

함민주 · 둥켈산스

죽음 너머로 구름이 있고 구름 너머로 저녁이 오고

제스타입 현승재 ·
비가온다 10 안개비

저녁 너머로 안개가 있고
안개 너머로 들판이 있고

우아한형제들 ·
배달의민족 한나체

들판 너머로 먼지가 일고 먼지 너머로 거리가 있다

산돌커뮤니케이션 ·
Sandoll 정체 530

거리 속에는 정적이 있고 정적 사이로 언덕이 있고

한글씨 김동관 ·
키큰꼬딕씨

언덕 위로는 나무가 있어
나무 다음에 눈물이 오고

양장점 ·
펜바탕 레귤러

눈물 다음에 너울이 있어
너울 너머로 노을이 진다

류양희 ·
윌로우 프로젝트

류양희 ·
보조 스타일 흘림

이제니 시인의 「너울과 노을」중 몇 대목을 본문에 소개된 한글 폰트 여덟 종으로
구현했다.

셋째, 개인이 혼자서 감당할 수 있을 만큼 컴퓨터 소프트웨어 등 한글 제작 기술이 발달했다.

넷째, 체계적인 한글 폰트 디자인 교육을 제공하는 대학의 디자인학과와 사설 교육 기관이 늘어나고 있다. 전문 폰트 디자이너로 바로 활동할 만큼 충분한 교육은 아니지만, 개인의 노력이 보태져 졸업 작품을 발전시켜 데뷔하는 한글 폰트 상품들도 생겨나고 있다. 그뿐만 아니라 한글 폰트 디자인 석·박사 학위 취득자와 국외 학위 취득자들도 늘어나고 있다.

이런 배경에서 부상한 한글 폰트 디자이너들이 2010년대에 보여 주는 추세 중 세 가지 특징을 들자면 다음과 같다. 한글은 이제 로마자 등 세계의 글자들과 더 긴밀히 연결되어 가고 있다. 한편 폰트 디자인은 '눈을 위한 말투'다. 이 말투와 표현력이 시대의 감성에 맞게 다양해지고 있다. 마지막으로, 지난 시대의 필기구인 붓에 기반한 고전적인 명조체를 가독성의 측면에서도, 고전미의 측면에서도 대체할 만한 현대적인 진지한 도전들이 성공적인 결실을 맺고 있다. 이런 성과를 보여 주면서 앞으로의 활동이 더 기대되는 개인 디자이너와 소규모 디자인 팀의 한글 폰트들을 소개한다.

세계 글자와 연결되는 한글

2018년 9월 중순, 벨기에 안트베르펀에서 열린 국제타이포그래피협회 ATypI의 연례 콘퍼런스에서는 한국 폰트 디자이너들이 큰 활약을 펼쳤다. 국제타이포그래피협회는 국제적으로 가장 공신력 있고 역사가 깊으며 규모가 큰 타이포그래피 단체다. '옵티크'를 디자인한 노은유의 한글에 대한 발

달빛 아래 홀로 술잔을 들다

[월하독작]

꽃 사이에 술 한 병

대작할 친구 없이 홀로 따른다.

술잔 들어 달님을 초대하고

그림자와 마주하니 세 사람이 되었다.

달님은 술 마실 줄 모르고

그림자는 날 따라 움직인다.

······

Drinking Alone by Moonlight

A cup of wine, under the flowering trees;
I drink alone, for no friend is near.
Raising my cup I beckon the bright moon,
For he, with my shadow, will make three men.
The moon, alas, is no drinker of wine;
Listless, my shadow creeps about at my side.

······

Πιείτε μόνο από το φως του φεγγαριού

Ένα φλιτζάνι κρασί, κάτω από τα ανθισμένα δέντρα.
Πίνω μόνο, γιατί κανένας φίλος δεν είναι κοντά.
Ανυψώνοντας το φλιτζάνι μου σηκώνω το φωτεινό φεγγάρι,
Γιατί, με τη σκιά μου, θα κάνει τρεις άνδρες.
Το φεγγάρι, δυστυχώς, δεν πίνει κρασί.
Άγνοια, η σκιά μου σέρνει στο πλευρό μου.

······

| 윌로우 | Willow | Ουίλοου |

달아 Rag Άαμ
달아 Rag Άαϑ

류양희의 '윌로우 프로젝트'. 한글·로마자·그리스 문자를 한 디자이너가 서로 어울리게 만든 다국어 글자체다.

제를 들은 한 국외 전문가는 비록 평생 한글을 쓸 일이 전혀 없는 외국인들에게도 한글의 역사를 이해하는 것이 얼마나 유익한지 감탄을 남겼다. 물론 이 협회의 콘퍼런스에서 훌륭한 발제를 한 한국인들은 줄곧 있었지만, 그 참여도가 확연히 두터워지고 있다. 노은유는 '윌로우(Willow) 프로젝트'를 진행 중인 류양희, '둥켈산스'를 최근 출시한 함민주와 함께 외국 디자이너들을 대상으로 한글 디자인 워크숍을 진행하기도 했다. 노은유, 류양희, 함민주는 각각 네덜란드, 영국, 독일을 기반으로 활동하는 중이다.

류양희는 이미 '고운한글', '아리따부리' 등으로 뛰어난 한글 디자이너로서 저력을 입증한 원숙한 중견 디자이너다. 류양희의 폰트들은 언제나 절제되고 논리가 차분하며 기능에 충실하지만, 단아한 형태가 분출하는 가릴 수 없는 아름다움이 결국 시선을 사로잡는다. 류양희는 한글·로마자·그리스 문자가 조화로운 글자 가족으로 공존하는 '윌로우 프로젝트'를 진행하는 중이다. 다국어 글자체답게 글자 가족의 구성과 조화를 위한 여러 면밀한 장치들을 고안했지만, 그중 특히 로마자의 이탤릭체에 한글 흘림체 양식 '보조 스타일'을 대응시킨 점을 주목할 만하다. 이 폰트는 국제적인 출시를 앞두고 있으며, 정식 상품으로서의 명칭은 아직 미정이다.

노은유의 '옵티크'는 글자 가족을 '크기에 따른 시각 보정 (Optical Size)'에 따라 본문용(Text)과 제목용(Display)으로 나누어 구성했다는 점이 특징이다. 본문용인 '옵티크 텍스트'는 작은 크기에서 잘 읽히도록, 제목용인 '옵티크 디스플레이'는 큰 크기에서 한눈에 시선을 끌 수 있도록 각각의 용도에 최적화하면서도 서로 조화를 이루도록 신경 썼다.

함민주의 폰트는 건강한 탄력과 발랄한 생기가 넘친다.

노은유의 '옵티크' 견본집과 스케치.

조금더
어듭게
진하게
두껍게

함민주의 '둥켈산스'.

한글 폰트가 보여 줄 수 있는 두껍고 어둡고 진한 특성을 극단까지 밀어붙인 '둥켈산스'의 '둥켈(dunkel)'은 독일어로 '어둡다'는 뜻이다. '어둡도록 획이 굵은 고딕체'다. 아직 작업이 진행 중인 폰트인데도 판매가 미리 개시되는 새로운 개념의 폰트 구입 방식을 선보이고 있기도 하다. 사용자들의 피드백을 업그레이드 버전에 반영한다. 한글 폰트들은 이제 댓글 피드백처럼 사용자의 의견이 창작자와 상호작용하며 진화해 간다.

눈의 '말투'와 감정의 확장

한편 우리 일상 깊숙한 곳으로 파고든 폰트 디자인들을 빼놓을 수 없다. 김기조의 복고적인 레터링을 필두로, 레트로한 한글 글자체들이 한 줄기 굵직한 흐름을 형성했다.

우아한형제들이 무료로 배포하고 있는 '배달의민족 한나체'를 보면 배시시 웃음이 난다. 한나체는 1960~70년대 아크릴 판 위에 시트지를 붙여 칼로 잘라 낸 간판을 모티프로 했다. 삐뚤빼뚤 어색하고도 조형성이 떨어지는 듯한 인상이 특징이다. 지나치게 공들이거나 다듬지 않은 채 그대로 우리들의 일상에 다시 돌아와 있다. 그 모습이 어딘지 홀가분함을 준다. 우리의 모습, 우리의 말투도 항상 정돈되고 바르기만 하지는 않다. 늘 완벽하지는 못한 보통의 우리 한글 사용자들에게, '배달의민족 한나체'는 좀 삐뚤거려도 충분히 유용하고 괜찮다고 응원도 해 주고 용기도 주는 것 같다.

제스타입(ZESSTYPE) 현승재의 '비가온다'와 한글씨 김동관의 '꼬딕씨' 및 '키큰꼬딕씨'는 기본적으로 활용도가 높고 단순한 고딕체를 기본으로 하지만 개인의 개성과 말투가 충분

우아한형제들의 배달의민족 한나체를 적용한 서울디자인페스티벌의 전시 풍경(위)과
포스터(아래)인 '빅뱅이론(왼쪽)'과 '씻고자자(가운데)', 그리고 한나체에 영감을 준
옛 간판(오른쪽)이다.

빗방울이 **쏟아진다.** 하늘은 비의 장막을 내리고 태양을 구름 뒤로 숨긴다. **무거운 빗방울이 쏟아지며** 세상은 온기를 잃는다. 풀잎은 고개를 떨구고 나무는 온몸을 바들바들 떨었다. **폭풍우가 몰아치던 그날 밤 여기저기에서 비명소리가** 들려왔고 차게 빛나던 달은 얼어붙어 세상의 우울한 모습을 구름 사이로 지켜보았다. **하늘은 구름을 끌어안아 울부짖었고** 별들은 빛을 잃었다. 우리는 어디로 가야할지 길을 잃어버렸다. ⓩ

198　　제스타입 현승재의 '비가온다'.

한글씨 김동관의 '키큰꼬딕씨'.

히 돋보여서 우리에게 특별한 감정을 준다. '비가온다'의 가로 줄기 모음 위 조그만 초성 이응은 비가 오고 이슬 맺힌 풍경처럼 서정적이다. '키큰꼬딕씨'의 긴 수직선 끝에 좌우로 활짝 벌어진 시옷, 지읒, 쌍시옷 형태도 독특한 감흥을 준다. 대개의 고딕체가 가지는 정돈된 특성을 유지하면서도, 사무적이고 딱딱하지만은 않은 고유한 아취를 풍긴다.

고전적 글자체의 진지한 현대화

명조체 계열은 또 어떤가? 양장점은 서예 아닌 오늘날 일상 속 필기도구의 특성을 반영한 '펜시리즈'를 디자인하고 있다. 양장점은 '양'희재와 '장'수영이 의기투합한 디자인 듀오다. 그중 볼펜을 사용한 '펜바탕 레귤러'가 먼저 한창 진행 중이다. 꾹꾹 눌러쓴 미세한 필압의 표현과 획의 끝에 살짝 맺힌 볼펜똥이 친근하다. 필기하는 인간의 익숙하고 친근한 행동을 관찰하고, 그로부터 나오는 자연스러운 기울기를 탐구하는 데에 많은 노고를 들였다. 그 결과, 우리는 곧 인간적이고 따뜻하며, 명조체보다 젊지만 가독성은 결코 떨어지지 않는 새로운 본문용 글자체를 누릴 수 있게 될 것 같다.

　　가끔 젊은 소설가나 시인들의 책을 보면 표지는 그만큼 젊은 활력이 넘치는데, 명조체로 조판된 본문은 그들의 정신과 문체의 싱싱함에 어울리지 않는다는 인상을 받곤 한다. 하지만 긴 글을 위한 본문용으로는 마땅히 명조체를 대체할 만한 한글 폰트가 없기에 부득이 천편일률적으로 명조체를 써 올 수밖에 없었다. 산돌커뮤니케이션이 여기에 대한 대안을 마련해 가고 있다. 타이포그래피 연구자 심우진을 디렉터로 영입했

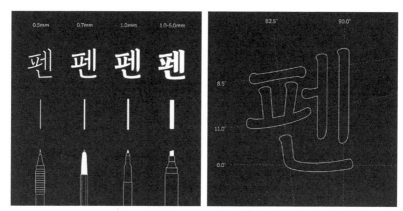

양장점의 '펜시리즈'. '펜바탕 레귤러'의 기울기 연구(위 오른쪽)와 전시 풍경(아래).

타이포그래피에 관한 에세이

아래는 에릭 길의 『타이포그래피에 관한 에세이』
(*An Essay on Typography*, 송성재 옮김, 안그라픽스), 39-
40p에서 직접 인용한 글이다.

그저 물리적 편리함에만 관심 있는 사람들이
이렇게 합리적인 알파벳을 물려받았다는 건 천만
다행이다. 영국 런던의 빅토리아 앨버트 박물관
(Victoria and Albert Museum)에서 전시한 로마 시대
트라야누스 원주(Trajanus's Column) 비문 모조품은
오늘날 우리가 쓰는 알파벳 원형을 보여주는 가장
좋은 보기다.

수백년이 지나며 알파벳은 많이 바뀌었지만,
본질은 같다. 헨리 7세 예배당(Henry VII Chapel) 석
판은 트라야누스 원주 비문이 새겨진 지 1,400년
뒤에 만들어졌다. 하지만 로마 시대 누구도 아무
어려움 없이 이 글자를 읽을 수 있을 것이다. 트라
야누스 원주 비문에서 1,800년, 즉 헨리7세 예배
당 석판 이후 400년이 지났지만, 하이드공원(Hyde
Park) 포병 기념탑 글자처럼 알파벳 모양은 거의

산돌커뮤니케이션의 'Sandoll 정체'를 스마트폰에 적용한 모습.

고, 송미언·박수현·김초롱 디자이너가 합류해 'Sandoll 정체'
라는 대형 프로젝트를 진행 중이다. 전자책 환경을 고려해서
스마트폰에서 긴 글을 읽을 때에도 눈이 편하도록 세심하게 제
작했다.

　　가족 구성은 Sandoll 정체 530·630·730·830·930·030
등으로 이루어진다. 첫 자리가 홀수이면 고딕체 계열, 짝수이
면 명조체 계열에 가깝다. 첫 자리 5와 6·7과 8 등 두 쌍 단위
로 숫자가 커질수록 현대적 특성에 가까워진다. 두 번째 자리
는 웨이트로 숫자가 커질수록 무거워진다. 세 번째 자리는 너
비를 의미해서, 숫자가 커질수록 폭이 넓어진다. 이 세 자릿수
들은 계속 확장되어 대규모 글자 가족으로 거듭날 예정이다.
모든 정체에는 'Sandoll 정체 530i', 'Sandoll 정체 630i' 등 한
글 이탤릭체가 함께 디자인되고 있다.

　　'Sandoll 정체'는 아직 출시 전이지만, 'Sandoll 정체 630'
이 민음사 쏜살 문고 '다니자키 준이치로 선집' 본문에 적용
되어 그 사용성을 미리 확인할 수 있다. 처음 읽기 시작할 때
는 또박또박 경필로 쓴 필체 기반의 폰트가 읽는 속도를 천
천히 유도한다는 인상을 받았지만, 수십 페이지 정도가 넘어
가면서 'Sandoll 정체 630'에 완전히 익숙해지자, 일반 명조
체로 본문이 짜여 있지 않은 점을 오히려 다행스럽게 여기게
됐다. 실제로 한참 책을 읽다 옆에 놓인 신문을 읽었더니 신
문에 쓴 명조체가 날카롭고 가늘어 눈이 시리기도 했다. 한
글 폰트들은 우리 곁에서 우리와 함께 이렇게 변화해 가며,
또 우리 자신을 변화시킨다.

한글 폰트 디자이너와 한글 사용자들이 더 가까워지려면

한글 폰트는 전문 인력들의 엄청난 시간, 노동, 오랜 훈련과 판단이 투여되어 완성되는 상품이다. 하지만 폰트 디자이너의 노력에 대한 인식과 보상은 미미하다. 법무법인에서 소상공인에게 뜻하지 않은 과도한 폰트 패키지 비용을 청구하며 괴롭힌다는 우울한 소식도 들린다. 이것은 한글 폰트에 헌신하는 디자이너들이 조금도 바라는 바가 아니다.

네이버 나눔글꼴처럼 무료로 배포되는 좋은 폰트들도 있다. 하지만 컴퓨터·디바이스·소프트웨어의 시스템에 처음부터 설치되어 있는 디폴트 폰트에 익숙한 일반 사용자들은 무료 폰트라고 해도 굳이 다운로드 받아서 설치하는 수고를 널리 들이지 않는다고 한다. 그리고 가령 내가 새로 다운로드 받은 폰

뼈 뼉 뼌 뼏 뼐 뼘 뼛 뼜 뼝 뼤 뼹 뼈 뼥 뼴 뼵 뼛 뼜
상 삳 새 색 샌 샐 샘 샙 샛 샜 생 샤 샥 샨 샬 샴 샵
속 숛 손 솔 솖 솜 솝 솟 송 솥 솨 솩 솬 솰 솼 쇄 쇈
섕 슈 숙 슐 슘 슛 슝 스 슥 슨 슬 슭 슴 습 슷 승 시
쏟 쏠 쏢 쏨 쏩 쏭 쏴 쏵 쏸 쏵 쐐 쐤 쐬 쐰 쐴 쐼 쐽
앗 았 앙 앝 앞 애 액 앤 앨 앰 앱 앳 앴 앵 야 약 얀
엽 없 엿 였 영 옅 옆 옇 예 옌 옐 옘 옙 옛 옜 오 옥
울 욹 욻 움 웁 웃 웅 워 웍 원 월 웜 웝 웠 웡 웨 웩
일 읽 읾 잃 임 입 잇 있 잉 잊 잎 자 작 잔 잖 잗 잘

양장점 '펜바탕 레귤러'의 전체 낱글자 디자인 중 일부. 한글 폰트 디자이너들은 적게는 수천 자, 많게는 수만 자에 이르는 낱글자를 하나하나 디자인한다.

트를 프레젠테이션 파일에 적용했을 때, 공용 컴퓨터에 그 폰트가 설치되어 있지 않으면 시스템 디폴트 폰트로 바뀌어 문서 디자인이 의도와 다르게 일그러지고 만다.

이런 상황에서 모든 한글 사용자들이 비용의 부담 없이 좋은 한글 폰트를 손쉽게 쓸 수 있는 방법을 제안하고 싶다. 기업이나 기관이 한글 폰트 디자이너들에게 충분한 라이선스를 제대로 지급하면서 컴퓨터·디바이스·소프트웨어에 새로운 기술 환경과 시대의 흐름에 맞게 디자인된 한글 폰트들을 디폴트 폰트로 꾸준히 업그레이드해서 탑재하는 방식은 어떨까? 이런 방식에도 부작용은 있을 것이고, 이 방법이 모든 문제를 해결해 줄 수도 없으며, 세부적인 합의에 대해서는 논의의 여지가 많을 것이다. 어떤 해결책으로든, 기능성이 강화되고 다양한 아름다운 한글 폰트들을 모두 누릴 수 있기를, 한글 디자이너들이 새롭게 만들어 가는 탁월한 폰트들이 한글 사용자들에게 더 가까워질 수 있기를 기대해 본다.

III

우주와 자연, 과학과 기술에 반응하는 글자

글자체가 생명을 구하고 운명을 가를 수 있을까

붓이, 종이가, 먹물이, 몸이 서로 힘을 주고 힘을 받고

큰 글자는 보기 좋게, 작은 글자는 읽기 좋게

길 산스 울트라 볼드 i, 각각의 문제와 각각의 해결책

인공지능과 독일의 자동차 번호판 위조 방지 글자체

일본 도로 위 상대성 타이포그래피

네덜란드 글자체 디자이너가 직지를 만나 세 번 놀랐을 때

글자체가 생명을 구하고
운명을 가를 수 있을까

위는 한길체, 아래는 산돌고딕체로 표기된 도로 표지판. '정자'라는 위아래 글자를
비교해 보면 두 글자체의 차이가 분명하게 드러난다.

인간의 눈은 글자를 '보기'도 하고 '읽기'도 한다. 보기 좋은 글자와 읽기 편한 글자가 항상 정확히 일치하지는 않는다. 이런 점에서 타이포그래피는 어렵다.

글자에는 '가시성'·'판독성'·'가독성'이라는 기능이 있다. '가시성'은 시선을 단숨에 사로잡는 힘이다. 간판이나 제목의 특정 단어나 문장에 사용된 글자체가 예쁘거나 독특하면 가시성이 높다. '판독성'은 글자들이 서로 잘 판별되는가를 가른다. 가령 '훙'과 '흥'이 혼란을 일으키면 판독성은 떨어진다. 한편, 긴 글을 읽을 때 인체에 피로감을 덜 주는 글자체에 대해 '가독성'이 높다고 한다. 300쪽 분량의 책에서 '훙'과 '흥' 정도쯤 뚜렷이 구분이 되지 않더라도 줄줄 읽어 나가는 데에는 별다른 지장을 주지 않는다. 물론 주인공 이름이 '훙훙'씨와 '흥흥'씨 정도 되는 특수한 상황이라면 판독성이 가독성에도 큰 영향을 미치겠지만 말이다.

김진평의 레터링. 시옷이 줄무늬 바지로 표현되어 가시성이 높다. 300쪽 분량의 책에서 '사슴'이든 '회사원'이든 모든 '사'가 이런 모양으로 생겼다면 읽기에 피로해질 것이다. 그러면 가독성이 낮아진다.

이렇게 가시성·판독성·가독성은 기본적으로는 서로 연관이 있지만, 반드시 일치하지는 않는다. 가시성이 단거리 경주라면, 가독성은 마라톤 같은 영역이다. 가시성이 '보기'에 더 크게 관여한다면, 가독성은 '읽기'에 비중을 둔다. 가시성 높은 글자체가 눈에 돋보이게 디자인된 하이힐이라면, 가독성 높은 글자체는 마라톤을 완주할 수 있도록 인체공학적으로 설계된 러닝화에 비유할 수 있다.

생명을 구하는 글자체

글자체가 생명을 구하고 운명을 가를 수 있을까? 그럴 수 있다. 아주 위중한 상황에서 점 하나, 획 하나가 잘 구분되지 않아 의미 전달에 지장을 일으키면 그럴 수 있다. 이것은 '판독성'의 영역이다.

일상에서 판독성의 중요성이 높은 대표적인 예는 교통 표지판이다. 교통 표지판의 글자가 독특한 개성으로 시선을 자극하면 큰일 나고, 또 교통 표지판을 명상적으로 음미하며 독서하는 사람도 없다. 다만, 정확한 정보를 순식간에 전달해야 한다.

독일의 교통 표지판에 쓰는 딘(DIN)체는 독일국가표준위원회 회장이었던 지멘스사의 공학자가 총책임을 맡아 개발했다(자세한 내용은 229쪽 참조). 높은 기능성으로 디자이너들을 사로잡아 지속적으로 다듬어지고 용처가 넓어지면서 독일의 대표적인 글자체로 부상했을 뿐 아니라 세계적으로도 널리 쓰이고 있다.

한국에는 '한길체'가 있다. 당시 국토해양부 도로운영과

의 의뢰로 2008년에 디자인된 한길체는 도로 교통 표지판과 도로명판에 적용되어 왔다. 기존 표지판에 쓰인 산돌고딕체는 글자의 획수가 많든 적든 같은 모든 글자가 같은 크기의 네모틀 안에 들어가는 데 비해, 한길체는 받침이 있을 때는 세로 길이가 길어진다. 이것을 탈네모형이라고 한다. 탈네모형에서는 획수가 많은 글자에서 뭉침이 덜하고 글자별로 외곽의 형태에 차이가 더 생겨, 눈의 판독성이 향상된다.

　　매사추세츠 공과대학 에이지랩(MIT AgeLab)의 과학자들은 모노타입사의 폰트 디자인 전문가들과 협업하여 자동차 대시보드에서 글자 정보를 판별하는 데 인지 시간이 가장 적게 드는 폰트에 대해 연구한 바 있다. 아래 그림에서 보면 아래쪽 폰트의 내용을 판독하는 시간이 위쪽 폰트보다 0.5초 정도 단

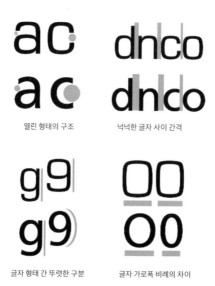

열린 형태의 구조　　　　　　넉넉한 글자 사이 간격

글자 형태 간 뚜렷한 구분　　글자 가로폭 비례의 차이

네 쌍에서 각각 아래쪽 글자체들의 판독성이 더 높은 네 가지 이유.

축된다. 0.5초를 가볍게 여겨선 안 된다. 고속도로에서 시속 80킬로미터 속도로 주행하는 상황에서 0.5초면 10미터도 넘게 간다. 10미터는 승용차 두 대 정도의 거리이니, 삶과 죽음의 경계를 가를 수 있는 유의미한 시간 차이다.

운명을 가르는 글자체

과학자와 공학자뿐 아니라 법관에게도 판독성은 중요하다. 판사가 판결문을 쓰는 한글 소프트웨어에만 지원되는 폰트가 있다. '판결서체'라고 한다.

비슷하게 생긴 글자인 '훙'과 '홍'이 잘 판별되지 않아 고유명사의 표기가 잘못 기록되었다고 하자. 그 판결문은 무효가 된다. 이런 일이 실제로 벌어진 적이 있었다. 점 하나, 획 하나에 사건을 둘러싼 사람들의 운명이 크게 달라졌던 것이다.

재발을 방지하고자 2004년부터 2006년까지 2년에 걸쳐 판독성을 높인 판결서체가 만들어졌다. 기존의 명조체보다 굵기를 견고하게 해서 각 글자들이 또렷이 보이도록 했고, 혼동

판결서체와 일상에서 자주 접하는 여러 명조체들의 '훙'과 '홍' 판독성 비교.

하기 쉬운 글자들의 판별력을 높였다. 가로획 중성 아래 받침 ㅇ의 꼭지를 떼는 등 여러 보완을 했다. 그렇게 폰트 전문가들이 한글은 4차, 로마자는 5차, 특수문자 역시 5차에 걸친 수정을 했고, 법 관계자들이 일일이 검수를 했다. 글자의 판독에 정확을 기해 정의에 어긋남이 없고 억울한 사람이 생기지 않도록 하기 위한 노력이었다.

조선 내의원들이 감수한 내의원자본

조선의 내의원도 한자와 한글 활자의 판독성을 위중히 여겼다. 의학서를 편찬할 때 획 하나가 잘못 표기되면 목숨이 왔다 갔다 할 일이기에 바짝 긴장해서 꼼꼼하게 교정을 봤다.

때는 1600년 전후, 7년간의 임진왜란으로 국토가 황폐해지고 백성은 고달프던 시절이었다. 선조는 허준(1539~1615)에게 명해서 의학서를 간행하도록 했다. 우선은 급한 불부터 꺼야 했다. 백성들의 응급조치를 위한 『언해구급방』, 전쟁 후 창궐한 두창을 치료하기 위한 『언해두창집요』가 간행되었다. 두창은 마마 혹은 천연두라 불리는 급성전염병이다. 왕자였던 광해군도 두창을 앓았으니 왕실로서는 이만저만한 근심이 아니었을 것이다.

부녀자를 위한 산부인과 의학서인 『언해태산집요』 역시 간행되었다. 여기서 '언해'란 한자를 한글로 옮겼다는 뜻이다. 한자를 깨치기 어려웠던 일반 백성들과 부녀자들이 의료 혜택에서 배제되지 않도록 이 의학서들에 우선순위를 두어 한글로 저술해서 보급한 것이었다.

전쟁 후의 고통 속에서도 유실된 책들의 복구에 힘을 쏟

앓으니 조선은 과연 기록의 국가였다. 책을 인쇄하는 기관인 교서관이 제 기능을 하지 못해, 전쟁 후 운영이 어려워진 훈련도감에서 유휴병력에게 교서관의 인쇄 업무를 맡겨 경비를 충당했다. 인쇄출판의 경험이 부족한 훈련도감 병사들의 솜씨는 거칠었다. 전쟁 후 출판 상황이 어려워, 허준은 집필을 마치고도 간행까지 수년을 기다려야 했다.

그런 와중에도 책은 나왔다. 글자의 모양은 볼품없고 인쇄 상태는 허술하더라도, 조선 사람을 고치고 조선의 약재를 쓰는 조선의 의학서가 편찬되었다. 마침내 1610년에 완성된 『동의보감』은 그 당시까지의 의학 지식을 간결하게 집대성한 백과사전식 의학서였고, 후에 중국과 일본에까지 널리 퍼져 나

허준의 『언해두창집요』 속 내의원자와 내의원한글자(1608년, 선조 41, 규장각 소장).

갔다. 허준이 저술하고 내의원들이 교정을 본 이 의학서들에 대해, 서지학자 천혜봉은 '내의원자본'으로 분류해서 불렀다.

이처럼 글자체 디자인이란 디자이너들만의 영역은 아니다.

'가시성'의 영역에서는 디자이너의 역할이 상대적으로 크다. 개인 작품에 그치지 않고 상품에 적용되는 경우에는 마케터의 관여도도 높다. 이 경우 디자이너의 자율성을 보장하는 편이 보다 만족스러운 결과물을 도출하는 데에 바람직하다.

'가독성'을 확보하는 것은 무척 어렵다. 노련한 경험뿐 아니라 글자와 상호작용하는 인체와 기술 환경에 대한 깊은 이해를 필요로 하기 때문이다. 그렇기에 인간공학·인지심리학·컴퓨터공학 등 여러 분야의 연구와 협업이 요구된다.

'판독성'으로 오면, 앞서 몇 가지 예를 들었듯이 관련 콘텐츠의 전문가들인 공학자·법무부 관계자·의학자 들이 글자의 디자인에 적극 개입하기도 한다. 기술이 발달하고 사회가 변화하면 또 다른 분야의 전문가들이 글자 디자인에 관여하며 해당 분야에서의 정확한 의미 전달을 도모하는 사례들이 생겨날 것이다. 그렇듯 꼼꼼하고 조심스럽게 검증되고 수정된 글자체들이 우리의 생명과 운명에, 사회의 안전과 정의에 기여한다.

붓이, 종이가, 먹물이, 몸이
서로 힘을 주고 힘을 받고

한글 궁체 흘림체. 붓이 이동하고, 붓 끝이 벌어졌다 모아지고, 붓털이 뒤틀리는
움직임을 눈으로 추적하기 위해 '화선지에 먹물' 대신 '모조지에 물감'으로 쓴 글씨.
옛 표기법을 따랐다.

얼었다 녹아
붓으로 전부 길어 올리는
맑은 물
— 바쇼(松尾 芭蕉, 1644~1694)

봄이 온다. 겨우내 얼었던 물이 녹는다. 흘러 내리기엔 붓질 한 번에 다 담길 만큼 그 양이 적다. 맑은 물이라 세상에 어떤 흔적을 남기지도 못할 것이다. 중력을 거슬러 물을 길어 올리는 붓의 움직임이 기운차고 산뜻하다.

　　붓은 무슨 힘으로 물을 올려 낼까? 모세관힘이다. 붓은 헤아릴 수 없이 많은 털을 가지고 있다. 붓털과 그 가닥가닥 사이의 가느다란 틈에서 모세관 현상이 일어나 먹물을 빨아올린다. 붓뿐만 아니라 종이도 그 미세한 단면이 복잡한 셀룰로오스 섬유로 이루어진 모세관이다. 먹물을 머금은 붓을 종이에 대면 종이의 모세관힘이 붓의 모세관힘을 이겨, 먹물이 붓에서 종이로 이동하면서 검은 점과 획을 남긴다.

　　글씨 쓰기의 물리학

몇 년 전 만년필에서 잉크가 흘러나와 종이에 글씨가 써지는 원리를 모세관 현상으로 설명한 논문을 접한 적이 있었다. 서울대학교 기계항공공학부 마이크로유체역학실험실에서 물리학계의 권위 있는 학술지 『피지컬 리뷰 레터스(Physical Review Letters)』에 발표한 이 논문은 다음과 같은 수식으로 요약되어 소개되었다.

$$w_f = \frac{0.16(f-1)\gamma h}{f\mu u_0} + 5.55R$$

왼쪽 항인 w_f는 '선의 굵기'를 가리킨다. 오른쪽 항들은 선이 굵어지거나 가늘어지는 데에 어떤 변수들이 영향을 미치는지 알려준다. 이 수식은 펜 대신 가느다란 유리관을 필기도구로 활용하는 등 실제 필기 환경에 비해서는 아주 단순하게 제어된 모델을 통해 도출된 실험 결과였다.

선의 굵기(w_f)는 무엇보다도 당연히 펜의 두께(R)에 영향을 받는다. 그뿐만 아니라 종이의 거친 정도(f), 잉크의 표면장력(γ), 잉크 필름의 두께(h), 잉크의 점도(μ), 펜의 속도(u_0)가 변수로 작용한다.

일상의 언어로 다시 쉽게 옮겨 보자면, 글씨 획의 굵기는 대략 종이가 거칠고 잉크가 덜 찐득거리고 느리게 쓰고 필기구 단면이 클수록 굵어진다는 소리다. 가령 필기 속도는 획의 두께에 반비례하므로, 빠른 속도로 흘려 쓰는 흘림체들이 획의 무게감에 있어서도 가볍고 날렵한 느낌을 주는 현상도 이 식으로 설명이 된다.

미세한 옆면, 쓰기는 3차원 공간 속에서 일어난다

어려운 유체역학의 논문을 다 이해할 도리는 없었지만, 이 수식은 내게 몇 가지 유용한 단서들을 제공해 주었다. 무엇보다 펜과 잉크 그리고 종이 사이에 일어나는 물리화학적 작용들과 펜을 움직이는 속도가 글자의 모양에 영향을 미친다는 생각을

이전에 구체적으로 해 본 적이 없다는 자각이 들었다. 일상의 문제들은 포괄적이고 복합적인 성격을 가지기에, 한 전문 분야의 시선만으로 접근하면 그 상(相)이 왜곡될 수 있겠다는 경각심도 들었다.

오늘날 타이포그래퍼들이 사용하는 툴은 컴퓨터 디지털 소프트웨어의 베지어(Bézier) 곡선이다. 이 툴로 2차원 평면 좌표 위에 직선과 곡선으로 글자의 외곽선 형태를 정의해 간다. 글자체 중에는 순수하게 평면상의 기하학으로만 정의 내릴 수 있는 성격을 가진 폰트도 있지만, 쓰임새 높은 폰트들은 손으로 쓰는 글씨체의 영향을 많이 받는다. 특히 우리가 긴 글을 읽을 때 가장 많이 쓰는 명조체는 글씨체에 기반한 폰트다. 한편 글씨 쓰기란 그 결과가 평면으로만 드러나는 듯 보이지만, 실제로는 3차원 공간에서의 운동과 물리 작용이 반영되는 일이다. 앞서 언급한 수식은 우리 타이포그래퍼들이 자주 간과해 온 종이의 미세한 옆면에서 일어나는 일, 그리고 종이에 수직한 방향으로 일어나는 잉크와 펜, 그리고 인체의 움직임을 기술하고 있다.

글자체의 아이디어는 여느 조형이 그렇듯 머릿속에 있을 때는 플라톤적이고 수학적인 세계에 머물러 있다. 그러나 그것을 우리의 현실 속 물리 세계에 구현할 때는 도구와 재료, 힘과 움직임이 필요하다. 즉 물리학과 생물학이 관여하기 시작한다.

도구와 움직임의 측면에서 로마자는 동아시아 문자들보다 단순하다. 로마자의 역사에서 가장 중요한 필기도구 두 개를 꼽으라면 하나는 납작펜이고, 다른 하나는 연성 뾰족펜이다. 이 중 로마자 2000년의 역사를 규정지어 온 더 중요한 쪽은 단연 납작펜이다. 연성 뾰족펜은 17~8세기에 이르러서 유행

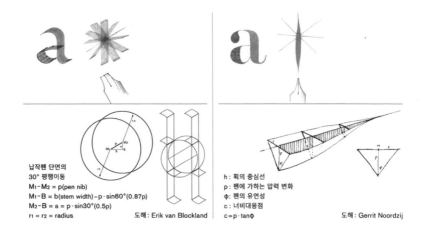

로마자 납작펜의 평행이동과 연성 뾰족펜의 팽창변형.

하기 시작하여, 오늘날까지도 연성 뾰족펜에 기반한 폰트들이
널리 사용되고 있다.

글씨의 점과 획을 가장 단순하게 도식화하면 '필기도구의
단면'과 그 '움직임의 성격'으로 형태가 정의된다. 납작펜의
단면은 '짧은 선분'이다. 엄밀하게 말하면 두께가 있지만, 필
획의 형성에 큰 영향을 미치지는 않아 무시해도 무방하다. 이
짧은 선분이 종이에 닿을 때 2~30도 정도의 각도를 계속 유지
하도록 하면서 평행하게 움직이며 글자를 쓴다. '평행이동
(translation)'이라고 한다. 획의 끝에는 세리프가 붙는다. 이
세리프를 통해 수직과 수평의 공간을 꽉 채운다. 그러려면
2~30도 정도로 기울어진 획이 수직이나 수평을 채울 수 있도
록 납작펜을 틀어서 각운동을 해야 한다. '회전운동(rotation)'

이라고 한다.

다시 정리하면 로마자 납작펜의 필기는 짧은 선분인 단면과 획의 평행이동, 세리프의 회전운동으로 아주 단순하게 기술된다.

연성 뾰족펜에서 '연성'은 유연하고 탄력 있다는 뜻이다. 연성 뾰족펜은 '필압'이 있어서 종이에 수직 방향으로 내리누르면 단면의 형태에 변형이 일어난다. 힘을 덜 준 채 펜 끝을 종이에 두면 단면은 '작은 점' 형태이지만 힘을 주어 누르면 펜끝이 벌어져서 '조금 큰 동그라미'가 된다. 이렇게 단면의 형태가 부풀어 커지는 것을 '팽창변형(expansion)'이라고 한다.

로마자의 경우 그림에서 보이듯이, 납작펜과 연성 뾰족펜의 단면과 움직임을 기본 골격으로 하는 필기의 운동이 수학적으로 기술되어 있다.

한글과 한자는 어떨까? 이 동아시아 문자 체계들의 역사에서 가장 중요한 필기구는 둥근 붓이다. 둥근 붓의 단면은 어떤 모양일까? 동양 서예에서는 '붓털을 모두 쓰면서 지면에 닿는 붓의 면을 계속 변화'시킨다. 상당히 다양한 단면을 가지겠지만 그래도 몇 가지 유형으로 체계화할 수 있지 않을까 한다. 그러면 붓의 움직임은 어떨까? 서예의 필법은 대단히 복잡하나, 기본적으로 세 가지 운동으로 요약할 수 있다. 평동법, 교전법, 제안법이다. '평동법(平動法)'은 종이 위 평면에서 붓이 평면에 나란하게 움직이는 운동이다. '교전법(絞轉法)'은 붓을 돌리고 비트는 운동으로, 이에 따라 단면의 형태에 많은 변화가 나타난다. 마지막으로 '제안법(提按法)'은 붓을 종이에 수직하게 위아래로 움직이는 운동이다. 이 세 가지 운동이 변화무쌍하게 결합하면서 다채로운 필법들을 이룬다. 특히 한글 궁체와 한자 해서체에는 '제안법'의 움직임이 많다.

변화가 많은 동아시아 둥근 붓의 단면과 움직임.

더구나 붓은 그야말로 우주자연의 천변만화를 그린다. 동양 서예의 미학에서는 폰트 같은 균질함을 이상으로 삼지도 않는다. 하지만 붓글씨를 폰트화하려면 결국 유형화와 체계화 과정을 거쳐야 한다. 자유분방한 개성보다는 엄격한 형식미를 갖춘 한글 스탠더드 양식인 궁체의 경우, 무척 복잡하겠지만 그래도 매개변수(parameter)들을 수학적으로 기술하는 시도가 불가능할 것 같지만은 않다. 모든 매개변수들을 정의하기는 어렵더라도, 일부만이라도 이해하면 우리가 가장 많이 사용하는 명조체를 더 잘 이해하고 효율적으로 생성하는 데에 도움이 될 것이다.

물론 인공지능의 딥러닝을 통해 글자체를 생성은 할 수 있겠지만, 내가 바라는 것은 정확한 이해와 정량적인 기술이다. 제대로 된 이해력을 갖춘 디자인 전문가의 마무리 손길을 거치지 않으면, 좋은 글자체로 귀결 짓기 어렵다. 한글 서예의 DNA를 그 일부나마 수식 속에 보존하는 일, 이것을 알고리즘화해서 명조체 같은 무시하기 어려운 중요한 손글씨 기반 폰트에 효율적으로 적용하는 일, 그렇게 한글의 글자 생활을 더 편안하며 아름답게 만드는 일이 내가 꿈꾸는 바다.

서예와 타이포그래피의 관계

타이포그래피와 서예 혹은 캘리그래피는 모두 '글자'를 다루지만 두 영역의 교류는 의외로 그리 활발하지 않다. 서로 사용하는 용어도 다르고, 세부적으로 추구하는 가치와 활용 범위도 별달리 겹치지 않는다.

타이포그래피는 이름 그대로 '타입(type)'을 다룬다. '글

자'는 크게 손으로 쓰는 '글씨'와 기계로 쓰는 '활자'로 나뉜다. 그래서 상위 개념인 '글자'와 '글자체'라는 용어를 쓰면 대개 틀리지 않는다. 간단히 도식화하면 다음과 같다.

글자 = 글씨 + 활자(폰트)
글자체(글자의 모양) = 글씨체(글씨의 모양) + 활자체(폰트의 모양)

서예와 캘리그래피는 '손으로 쓰는 글씨'의 영역이다. 한편 글자와 텍스트가 보다 많은 사람에게 전파되도록 글자를 대량 복제하려면 기계와 체계화한 시스템이 필요하다. 이렇게 미리 디자인되어 텍스트로의 조립을 앞둔 한 벌의 글자 세트를 '기계로 쓰는 활자'라고 한다. 좁은 의미에서는 후자가 타이포그래피의 첨예한 영역이다. 하지만 글씨와 활자는 서로 영향을 주고받으며 발달해 왔기에 넓은 의미에서 타이포그래피는 글자 전체를 포괄한다고 할 수 있다.

좁은 의미의 타이포그래피는 금속활자 인쇄술의 발명과 함께 시작한다. 한국에서는 고려 말, 유럽에서는 구텐베르크가 타이포그래피의 발단이다. '활자'라는 명칭은 지난 시대의 금속활자를 연상시키고, 오늘날에는 컴퓨터나 모바일 디바이스 등의 디지털 활자인 '폰트'라는 이름을 많이 사용한다. '타입'과 '타입페이스(typeface)'는 '폰트'와 엄밀하게 일치하는 용어는 아니지만, 대략 유의어라고 보면 된다.

한글 명조체를 다시 예로 들면 폰트와 글씨의 관계를 이해하기 쉬울 것 같다. 한글 명조체를 멀리 거슬러 올라가면 명나라 아닌 당나라가 있다. 당나라 시대에는 한자 해서체가 전성기를 맞았다. 해서체는 전서체나 예서체에 비해 붓을 들었다 내리는 '제안법'의 움직임이 현저히 많아져 있다. 이 움직임

왼쪽부터 차례로 한자 해서체 글씨, 한글 궁체 글씨, 한글 궁서체 폰트, 한글 명조체 폰트, 한글 명조체 폰트 외곽선.

의 방식은 인내심 있게 글씨 훈련을 받은 조선 궁녀들이 주도한 한글 궁체의 확립에 영향을 미친다. 이런 궁체를 직접적으로 디지털 폰트화한 것이 오늘의 궁서체 폰트이고, 궁체 붓글씨를 먼 근간으로 삼아 인쇄에 적합하도록 속공간을 키우고 외곽선을 설계한 것이 명조체 폰트다. 오늘날 타이포그래퍼들이 명조체 폰트를 설계할 때는 디지털 툴로 2차원 평면 위 외곽선을 표현하지만, 그 세부 형태들이 왜 생겨났고 어떤 의미를 가지는지 이해하려면 쓰기에서 공간의 3차원 좌표를 모두 쓰는 운동이 일어난다는 사실을 간과하지 말아야 할 것이다.

수학과 물리학의 언어를 구심점으로

같은 글자를 기술하더라도 타이포그래퍼들과 서예가들은 사용하는 용어가 다르다. 타이포그래퍼로서 서예를 이해하는 데에 물리학의 개념들을 구심점으로 활용해 보니 서로 소통하기에 편리했다. 결국 글자가 생성되는 것도 물리 현상이어서다.

한번은 한글 궁체에서 붓이 움직이는 양태와 지나가는 궤적을 보고 빠르게 확인할 것이 있어 서예가 선생님을 찾아 뵌 적이 있었다. 정교한 실험 모델을 만들지는 않았고, 조금 독특한 부탁을 드렸다. 화선지 대신 모조지를, 먹물 대신 물감을 써 달라고 청했고, 붓 끝의 이동 경로를 눈으로 탐색하기 위해 붓 끝만 물감의 농도를 높였다. 대체적으로 과학자들이 하나의 해를 정확하고 엄밀하게 구하고자 한다면, 예술가들은 엄청나게 복잡하게 뒤엉키고 통제되지 않은 현실 속에서 완벽하게 정확하진 않더라도 빠르게 연속적으로 최적의 판단을 내리는 훈련이 되어 있다.

　　서예가 선생님은 수십 년의 경륜으로 필기 재료가 바뀌어도 글씨의 모양을 흐트러트리지 않았다. 붓글씨에 그리 익숙하더라도 한 글자 한 글자 온 집중을 하느라 서예가들은 힘을 예민하게 느낀다. 우리는 이런 대화를 나누었다.

　　"휴…… 화선지에 먹물로 쓸 때보다 힘이 훨씬 많이 드네요. 익숙하지 않아서 그런가?"

　　"익숙하지 않은 것도 있겠지만, 종이와 물감이 인간 신체의 힘을 평소보다 덜 받아 주어서 그럴 거예요. 물감은 먹물보다 점성이 높고, 모조지는 화선지보다 모세관힘이 약해서 흡수력이 떨어지는데, 그만큼의 힘을 선생님께서 더 쓰시는 거잖아요."

　　나는 간혹 물리의 언어가 시(詩)적이라고도 느낀다. 자연의 원리를 어느 학문보다도 정확하고도 정교한 개념으로 기술하고자 하는 인간 의지와 노력이 축적되어 있어, 특정한 물리 현상을 언어로 콕 집어내는 데에 도움이 된다. 물질과 자연과 우주를 압축적인 수식으로 통찰한 물리학을 탐구하는 인간의 마음과 이를 예리하게 벼린 함축적인 언어로 포착한 시를 쓰는

점도가 높은 물감과 흡수력이 낮은 모조지에 글씨를 쓰느라 뻑뻑하게 힘이 들어간
모습이 눈으로도 확인된다.

인간의 마음이란, 그 본질이 크게 다를까 싶다.

얼었다 녹아 붓으로 전부 길어 올리는 맑은 물. 시인 바쇼는 왜 그 물을 붓으로 길어 올리고 싶었을까? 사람의 마음이야 헤아리기 어렵지만, 이후 붓에 어떤 일이 일어났을지는 짐작할 수 있다.

대개의 붓은 한 번에 약 10밀리리터 정도의 먹물을 머금는다. 먹물은 탄소와 아교와 물의 혼합물이다. 색을 내는 탄소 입자가 종이에 자국을 남기고 물은 증발한다. 그러나 눈이 녹은 맑은 물은 색을 내는 입자를 갖고 있지 않다. 그러니 붓은 종이에 흔적을 남기는 대신, 마른 천에 물기가 닦이고 말려졌을 것이다. 얼음이 녹은 물은 붓털에서 그대로 증발했을 터다. 이렇게 보니 이제 시인의 마음을 알 것도 같다. 그는 붓을 겨울의 마지막 흔적을 지우는 지우개로 썼다. 붓으로 다 길어 올려질 정도로 얼마 남지 않은 겨울을 그대로 두지 못할 만큼, 그는 봄이 기뻤던가 보다.

큰 글자는 보기 좋게, 작은 글자는 읽기 좋게

'크기에 따라 시각 보정한 폰트'의 강아지 아이콘. 위로부터 각각 작은 크기, 중간 크기, 큰 크기에 최적화한 모양이다. 인간의 시력에는 한계가 있으므로 크기가 작아지면 디테일을 보기 점점 어려워진다. 그런 측면을 감안해 큰 글자는 정교하게 디자인하고, 작은 글자는 시력에 맞춰 형태를 보정한다.

"이 숫자가 뭐로 보이세요?"

시력표의 숫자를 가리키며 안과 의사가 묻는다.

'닫힌 구조의 산세리프 평체로 보여요'라는 대답이 뱃속을 간질이지만, 입으로는 숫자 하나를 말한다.

"이건요?"

잘 안 보인다. 나는 생각한다.

'위쪽의 큰 글자인 3, 6, 8, 9는 서로 비슷하게 생겨서 아래쪽의 작은 글자인 7이 오히려 구분하기가 더 쉬워요.'

"이건요?"

입으로 숫자 하나를 말하면서, 나는 다시 생각한다.

'시력표의 숫자는 헬베티카 평체를 닮았네요. 딘체처럼 열린 구조를 가진 숫자 폰트를 쓴다면 숫자들 간의 구분이 쉬워져서, 같은 크기로 같은 거리에서 측정할 때 사람들의 시력이 훨씬 높게 나오겠는걸요.'

같은 크기로 써도 더 잘 보이고 잘 읽히는 모양을 가진 글자체들은 따로 있다. 이런 글자체들은 특히 작은 크기로 사용될 때 저력을 발휘한다.

ca36897 | **ca36897** 18포인트

ca36897 | ca36897 6포인트

헬베티카 노이에 평체 | 딘체

헬베티카 노이에 평체와 딘체.

위는 한국에서 표준적으로 사용되는 한천석 시력 검사표다. 아래는 왼쪽부터 한천석
시력 검사표의 숫자들, 이와 닮은 헬베티카 노이에 평체의 숫자들, 그리고 딘체의
숫자들이다. 딘체에서는 6과 3과 2의 형태 구분이 더 뚜렷하다.

눈으로 나누는 대화

2013년 어느 여름날이었다. 나는 아이폰을 쓴다. 모바일 운영 체제(iOS)를 업그레이드하라는 표시가 떠서 순순히 그러고는 잠에 들었다. 다음 날 아침에 일어나서 아이폰의 시동을 걸었더니, 새 운영 체제의 유저 인터페이스(UI) 폰트가 헬베티카 노이에 라이트(light)로 가볍고 날렵하게 바뀌어 있었다. 미소가 지어졌다. "애플이 아이폰 스크린 해상도에 자신감이 생겼구나!" 우리 타이포그래퍼들은 대화를 이런 식으로 한다. 폰트를 보며 눈으로 눈으로.

					◀ General	**About**
Network	Network	Network	Network	Network	SK Telecom	
Songs	Songs	Songs	Songs	Songs	0	
Videos	Videos	Videos	Videos	Videos	0	
Photos	Photos	Photos	Photos	Photos	1,000	
Applications	Applications	Applications	Applications	Applications	3	
Capacity	Capacity	Capacity	Capacity	Capacity	128 GB	
Available	Available	Available	Available	Available	128 GB	
Version	Version	Version	Version	Version	11.4.1 (15G77)	
헬베티카 볼드 **iOS 6**	헬베티카 노이에 라이트 **iOS 7 Beta 1**	헬베티카 노이에 레귤러 **iOS 7 Beta 3**	샌프란시스코 레귤러 **iOS 9**	샌프란시스코 레귤러 **iOS 11.4.1**		

오른쪽은 내가 지금 사용하는 2018년의 iOS 11의 인터페이스다. 애플이 독자적으로 개발한 폰트인 샌프란시스코체가 적용되어 있다. iOS 6까지는 시스템 폰트로 헬베티카를 썼다. 그러다가 2013년 iOS 7부터 헬베티카 노이에로 교체하면서 가늘고 섬세한 라이트체로 바꾸었다. 세련되고 높은 디스플레이 기술력을 자랑하는 외관이었지만, 기존의 안정된 폰트에 비해 읽기 불편하다는 항의에 시달렸다. 그래서 iOS 7 Beta3에서는 웨이트를 한 단계 올린 헬베티카 노이에 레귤러를 썼다. iOS 9부터는 헬베티카보다 정교하고 날렵한 인상을 주는 샌프란시스코체를 쓰고 있다.

기존의 컴퓨터 모니터 평균 해상도는 72~96디피아이(dpi)였다. 이렇게 낮은 구현력의 해상도는 섬세한 표현이 가능한 종이 매체에 비해서, 글자들에게도 고달픈 환경이다. 그래도 고달픈 환경에서 더 잘 버티는 글자체들이 있다. 이 글자들은 다소 둔중할지라도 견고하고 튼튼하다. 열악한 해상도와 작은 크기 같은 고난의 환경 속에서는 글자들도 작심하고 편한 복장을 갖춰야 한다. 각주처럼 작은 글자를 많이 읽을 때에는, 크게 쓸 때 섬세하고 아름답던 모양들이 거추장스러운 장신구처럼 눈을 날카롭게 할퀴기 시작한다.

해상도가 높아지고 디스플레이 간판처럼 몇 개 안 되는 글자로 크게 자태를 뽐내야 하는 환경에서 글자들은 쇼 무대에 오른 듯 하이힐을 신어도 좋다. 아이폰의 새 iOS에서는 튼튼해도 다소 둔한 기존의 폰트로부터 한 걸음 나아가 가느다란 라이트체로 멋을 내고 싶었던 것이다. 세련되고 예쁘긴 했지만, 아직은 사용자들에게 조금 불편한 복장이기도 했다.

개미와 코끼리

개미에게는 개미 크기에 맞는 모양이 있고, 코끼리에게는 코끼리 크기에 맞는 모양이 있다. 글자도 마찬가지다. 스케일이 바뀌어도 우리는 가로, 세로, 높이가 모두 균등한 비율로 커지거나 작아지고 모든 디테일이 그대로이리라 상상하지만 그렇지 않다.

개미가 그 체형 그대로 코끼리만큼 커지면, 늘어난 몸무게를 버틸 만큼 다리의 힘이 충분히 커지지 못해 주저앉고 만다. 동물을 버티게 하는 것은 근육의 힘이고, 근육의 힘은 근육

의 단면적에 비례한다. 몸이 커진 개미가 그 몸을 지탱하려면 결국 코끼리처럼 퉁퉁한 다리를 가져야 한다.

반대로 코끼리가 그 체형 그대로 개미만큼 작아지면, 작은 체구에 비해 쓸데없이 힘이 넘치는 동물이 된다. 이렇게 되면 몸의 체온을 유지하는 대사에 문제가 생긴다. 작은 몸이 만들 수 있는 에너지에 비해, 피부의 넓은 면적으로부터 열이 너무 많이 발산되어 저체온증으로 죽는다. 서울대학교 유재준 교수가 교양과학서에서 저술한 설명이다.

물론 글자는 동물과는 다른 생리를 가져서, 큰 글자와 작은 글자의 모양에 적용되는 논리 역시 동물과는 다르다. 글자의 논리는 인간의 몸, 즉 당신의 신체 능력과 정서에 맞춰진다. 우리의 시력에는 한계가 있다. 극도로 작은 글자를 보면 눈이 미세한 형태를 감별하지 못해 디테일의 탈락이 일어난다. 글자는 우리 신체의 이렇듯 유한한 한계를 꾸짖거나 나무라지 않고, 다독다독 보살피고 보호하도록 만들어진다.

Elephant	Elephant
Ant	Ant
	24포인트
Elephant & Ant	Elephant & Ant
the versions for larger sizes	The versions for smaller
have finer details and greater	sizes typically have wider
stroke contrast, for elegance.	spacing for legibility.
	8포인트
미니언 프로 디스플레이	미니언 프로 캡션

옵티컬 사이즈 폰트인 미니언 프로의 큰 제목용(왼쪽)과 작은 각주용(오른쪽).

미니언 프로 폰트의 예처럼, 크기에 따라 그에 최적화된 형태로 각각 다른 디자인을 한 경우를 '옵티컬 사이즈(optical size)'라고 부른다. 24포인트 이상의 큰 크기에서는 제목용(display) 폰트를, 8포인트 이하의 작은 크기에서는 각주용(caption) 폰트를 쓴다. 233쪽 그림에서 미니언 프로 디스플레이체(Minion Pro Display)를 24포인트로 쓴 모습과 미니언 프로 캡션체(Minion Pro Caption)를 8포인트로 각각의 형태에 최적화한 크기로 적용한 모습을 보면 서로 비슷하게 보이면서 각각의 크기에서 잘 기능한다. 실제 모습은 같은 크기에서 비교했을 때 보이듯 차이가 나지만 말이다. 우리는 어떤 사람이 완전히 다른 복장을 해도 그 사람이 동일인임을 알아본다. 마찬가지로 동일한 폰트라는 일관성을 유지하면서 큰 크기에서는 늘씬하고 예쁘게 보이는 하이힐을 신고, 각박한 환경인 작은 크기에서는 묵묵히 일에 집중하고자 튼튼한 신발을 신는 셈이다.

작은 크기에서는 단순한 고딕체(산세리프체) 계열을 쓰면 별 문제가 없다. 획이 너무 가늘지만 않으면 된다. 하지만 할 수 있으면 또 다 해보는 것이 인간의 마음이다. 인간의 이런 마음은 작은 크기에서도 잘 읽히는 명조체(세리프체) 계열을

코끼리와 개미 | 코끼리와 개미 14포인트

코끼리와 개미
세명조는 고전적이고 날렵하지만
작은 크기에서 날카로워 보인다

코끼리와 개미
본명조는 공간 구획이 크고
다소 둔중하지만 튼튼하다 6포인트

세명조 | 본명조 라이트

세명조와 본명조. 웨이트를 맞추기 위해 본명조는 라이트를 썼다.

디자인해냈다. 미니온 프로 캡션체를 24포인트로 키우면 둔탁한 음성을 듣는 듯 갑갑하지만, 제 크기에서는 안정적으로 기능한다. 미니온 프로 디스플레이체를 8포인트로 줄이면 쨍쨍 새된 소리를 듣는 듯 피로하지만, 제 크기에서는 우아하다.

　한글에서 옵티컬 사이즈의 개념을 가진 폰트로는 디자인이 진행 중인 노은유의 '옵티크' 정도가 있다(194쪽 참조). 한편 기존의 서로 다른 폰트들로 이 원리를 응용할 수 있다. 같은 명조체 계열이라도 날렵한 세명조체는 큰 크기에 유리하고, 견고한 본명조체는 작은 크기에서 뚝심을 보인다.

못생긴 디자인을 감행할 용기

명조체 계열 폰트의 옵티컬 사이즈에 적용되는 논리를 한 디자이너가 강아지 아이콘으로 명쾌하고 재치 있게 풀어낸 것을 본 적이 있다(228쪽 그림 참조). 맨 위의 강아지가 작은 크기에 적합한 모양이고 맨 아래의 강아지가 큰 크기에 적합한 모양이다.

　사실 멋지게만 잘 만드는 것도 무척 어려운 일이다. 이것은 디자이너가 재능과 훈련으로 쌓아야 할 기본 소양이다. 하지만 맨 아래 강아지처럼 세부를 잘 표현할 줄 아는 디자이너라도, 때로는 자신의 능력을 과시하고자 하는 욕구를 분연히 자제하고는 못생긴 모양의 디자인을 감행해야 한다. 이것이 디자이너에게 필요한 용기다. 작은 크기나 낮은 해상도의 긴 글을 위한 폰트를 만들 때, 디자이너들은 이런 용기를 발휘한다. 우스꽝스러울 만큼 단순한 생략을 감당한다. 당신의 신체에서 일어나는 일을 정확히 이해하여 그 피로를 덜어 주기 위해서, 그들은 그렇게 한다.

길 산스 울트라 볼드 i,
각각의 문제와 각각의 해결책

길 산스 울트라 볼드 i

"그래서 무슨 폰트를 쓰면 제일 좋아요?"

자주 듣는 질문이다. 원하는 답은 아니겠지만, 만병통치약 같은 전방위적인 절대 폰트가 있지는 않다. 특정한 상황에서 잘 기능하는 폰트가 다른 상황에서는 적절하지 않을 수 있다. 폰트를 선택하는 과정은 텍스트의 맥락과 기술적 환경, 전달하고자 하는 감성을 항으로 삼아 방정식을 세우는 것과 비슷하다. 정해진 답이 있는 것이 아니라, 항을 잘 파악해서 식을 세울 줄 아는 능력이 필요하다. 폰트 디자이너와 타이포그래퍼들은 복합적인 판단을 통해 보다 나은 해결책을 찾아 나가는 훈련을 한다. 각각의 디자인 문제마다 각각의 해결책이 있다.

그래도 좋아하는 낱글자를 딱 하나만 고르라면 빙긋 떠오르는 글자가 있긴 있다. 길 산스 울트라 볼드 i (Gill Sans Ultra Bold i)다.

울트라 볼드

레귤러체가 초상화라면, 볼드체는 캐리커처에 가깝다는 말이 있다. 단순히 뚱뚱해지는 것이 아니라 개성이 과장되게 표현된다. 일정한 크기의 글자 공간 속에서 획들이 부풀어도 판독성을 유지하려면 그럴 수밖에 없다. 레귤러체가 볼드체로 이행하는 것을 두고 웨이트가 커지거나 무거워진다고 한다. 이렇게 '무게'가 가중되는 방식도 여러 가지여서, 그냥 굵어지거나 두꺼워지기도 하지만 부풀어 오르기도 한다. 두껍다는 식 (thick) 대신 볼드(bold)라 부르는 이름부터 그렇듯, 볼드체는 '대담'하게 두드러진다.

소프트웨어에서 볼드 [B] 버튼을 누를 때, 그 폰트에 볼드

체가 있으면 해당 볼드체를 불러오지만, 없으면 기계적인 방식으로 레귤러체를 두껍게 한 겹 입힌다. 이것을 '가짜 볼드체'라고 한다. 제대로 디자인된 진짜 볼드체는 둔중하게 겨울옷을 껴입은 모습이 아니라 글래머러스한 모습에 가깝다. 볼드체는 울트라 볼드(ultra bold)를 지나 파생 방식에 따라 각각 블랙(black), 팻(fat), 헤비(heavy) 등으로 점점 더 무거워진다.

소문자 i

i는 알파벳에서 가장 단순한 글자다. j와는 한 몸에서 나온 관계다. 이런 낱글자들을 캐릭터(character)라고 한다. 이름 그대로 '등장인물' 같다. i는 j와 더불어 유일하게 점을 가졌다. 이 점은 정원·타원·사각형·마름모·평행사변형·빗금 등의 형태로 다양하게 표현된다. i의 점 모양이 결정되어야 그 모양이 그대로 마침표로 간다. 이것이 체계적인 '파생'의 원칙이다. 마침표에서 꼬리를 단 쉼표가 나오고, 쉼표가 작은따옴표, 작은따옴표가 큰따옴표로 파생되어 간다. 물음표와 느낌표 아래의 점에도 마침표가 그대로 적용된다.

길 산스 울트라 볼드 i

체계적으로 잘 디자인된 산세리프체인 헬베티카 노이에(Helvetica Neue)체, 그래픽(Graphik)체, 가디언 산스(Guardian Sans)체의 경우를 보면 소문자 i의 웨이트 파생 규칙이 모두 다르다. 헬베티카 노이에체는 모든 웨이트에서 키를 똑같이

헬베티카 노이에체

그래픽체

가디언 산스체

여러 산세리프체에서 i의 웨이트를 파생하는 모습.

유지하면서 점과 획의 간격을 점점 좁힌다. 그래픽체는 어느 순간까지는 키가 커지다가, 다음 순간부터 점의 정원에 가까운 형태가 타원형으로 납작해지면서 점과 획의 간격을 좁히고 키를 유지한다. 가디언 산스체 역시 어느 순간까지는 키가 커지다가, 다음 순간부터 사각형 점들의 위높이가 아닌 중심 높이를 맞추고 아래 획의 키도 커진다.

　이런 파생 규칙들을 염두에 두고 다음 문제를 풀어 보자.

길 산스 레귤러 i(왼쪽). 두 종류의 길 산스 볼드 i. 같은 에릭 길의 스케치로부터라도 어떤 폰트 회사에서 디지털로 복원하느냐에 따라 차이가 난다(가운데). 길 산스 울트라 볼드 i를 파생하기 위한 폭 지정(오른쪽).

더 이상 간단하기도 어려울 듯 보이는 문제다. 길 산스 레귤러 i를 울트라 볼드로 파생하려면 어떤 모양이 적절할까? 타이포그래피 수업에서 학생들에게 약 15분의 시간을 주고 이 문제를 풀게 하니 오른쪽 그림처럼 다양한 결과물이 나왔다. 분명 더 나은 해결책도 있고 설득력이 떨어지는 해결책도 있었다.

　결과물들을 벽에 붙여 둔 후 에릭 길이 길 산스 울트라 볼드 i를 해결한 모습을 보여 주니, 학생들의 입에서 야트막한 웃음과 탄식이 흘러나왔다. 에릭 길은 앞서 예로 든 다른 산세리프체처럼 체계적인 파생 규칙을 고안하기보다는, 각 웨이트의

타이포그래피 전공 수업에서 학생들의 파생 결과. 각 장의 가운뎃줄 맨 오른쪽 i를
보면 개인차가 다양하다.

에릭 길이 1933년 인디언 잉크(먹)로 직접 그리고 설계한 길 산스 울트라 볼드
소문자 세트 원도. 영국 런던 근교 작은 마을 샐포즈(Salfords)에 위치한
모노타입사의 아카이브에 보관되어 있다.

성격에 맞게 직관적인 디자인을 했다. 그는 '지성의 디자이너'라기보다는 '경험과 몸의 디자이너'에 가까웠다.

정답은 하나만 있지 않다. 가장 논리적인 답이 항상 가장 좋은 답인 것도 아니다. 각각의 문제마다 각각의 해결책이 있고, 때론 즐겁고 엉뚱한 해결책이 좋은 답이 될 수도 있다. 논리와 체계는 아름다운 것이지만 그래도 가끔 머릿속이 경직될 때, 길 산스 울트라 볼드 i를 떠올려 본다. 코끼리 다리처럼 두껍고 윗부분이 오목한 쟁반 위에 비대칭으로 놓인 작은 구슬이 구르는 듯한 저 모습, 과도하지 않으면서도 기발한 저 해결책을. 어떻게 저런 생각을 해냈을까? 이 모습을 보면 긴장이 풀리고 웃음이 나고 용기가 생긴다.

인공지능과 독일의 자동차 번호판
위조 방지 글자체

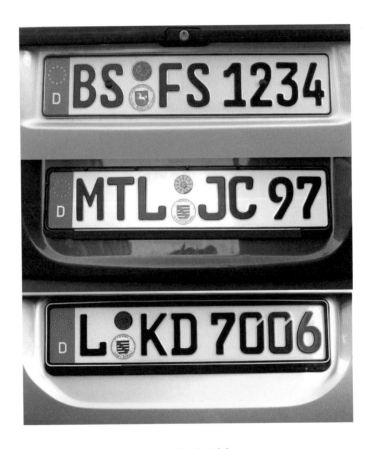

FE-폰트가 적용된 독일 자동차 번호판의 모습들이다.

얼마 전에 인공지능과 자율 주행에 관한 강연을 들었다. 그중 유독 직업적인 관심을 끈 대목이 있었다. 교통안전 표지판에 포스트잇이나 판촉물 같은 것을 장난으로, 실수로 혹은 악의로 붙여 놓으면 인간은 있는 그대로 인지하지만 '자율 주행' 인공지능은 오독을 해서 큰 위험에 처할 수 있다는 것이다.

디자이너들의 여러 역할 가운데 하나는 기술 발달을 인간의 감성과 직관에 친화적으로 연결해내는 일이다. 그러니 아마 급변하는 사회에서 일의 성격은 변모해 가더라도 디자이너들이 나서서 해결해야 할 문제들은 항상 많겠다는 생각이 들었다.

그러면서 독일의 자동차 번호판 전용 폰트인 FE-폰트(FE-Schrift)가 떠올랐다. FE-폰트는 '펠슝스에어슈베어렌데슈리프트(Fälschungserschwerende Schrift)'의 약자로, 직역하면 '위조 방지 폰트'다.

현재 독일의 자동차 번호판에 사용되는 FE-폰트에는 기계적인 냉담함을 탈피한 둥글고 통통한 손맛이 있어, 어딘지 인간적인 위트가 느껴진다. 독일 밖의 폰트 연구가들에게도 '세계에서 가장 잘 디자인된 자동차 번호판'이라는 칭찬을 끌어낸 이 폰트는, 독일뿐 아니라 스리랑카·남아프리카공화국·몰타·우루과이의 자동차 번호판에서도 채택되어 활약하고 있다. 그대로 사용하지는 않더라도 이 폰트를 모델로 삼아 새로운 번호판 폰트를 개발한 사례도 있다고 한다. 한국에서도 도입을 검토 중이다.

FE-폰트는 독일 오펜바흐의 저명한 캘리그래퍼이자 폰트 디자이너인 카를게오르크 회퍼(Karlgeorg Hoefer, 1914~2000)의 작품이다. 그는 두 가지 미션을 충족시켜야 했다.

첫째, 아무나 위조할 수 없도록 철자와 숫자마다 제각기 독특한 특성을 가져야 한다.

둘째, 아무리 날씨가 안 좋아서 시야가 흐릴지라도 OCR
(광학 문자 판독) 기계가 글자들을 쉽게 판독해낼 수 있어야
한다.

즉 새로운 자동차 번호판 폰트는 '테러 방지용 폰트'이자,
'전천후 폰트'가 될 것을 요구받았다. 회퍼가 디자인한 폰트의
몇몇 낱글자들은 기계 판독 테스트를 거치는 과정에서 불가피
하게 수정을 거쳐야 했다. 테스트 결과는 성공적이었다. 몇 가
지 우여곡절 끝에, 회퍼는 직접 디자인한 폰트를 번호판에 단
자동차로 아우토반을 드라이브하는 노년의 즐거움을 만끽할
수 있었다.

기존의 독일 자동차 번호판에 사용되던 딘체로는 교통법
규 위반자, 자동차 절도범, 테러리스트 등 누구든 범죄를 은폐

ABCDEFG
HIJKLMN
OPQRSTU
VWXYZ-Ä
öÜ12345
67890

카를게오르크 회퍼가 디자인한 독일 자동차 번호판 FE-폰트의 전체 낱글자 세트.

하고자 마음만 먹으면 검정 테이프와 하얀 페인트로 철자나 숫자를 쉽게 고칠 수가 있었다. F에 검은 테이프 하나만 붙이면 E가 되었다.

이런 위조를 방지하기 위해서는 어떤 낱글자나 숫자도 다른 것과 비슷해서는 안 되고, 각각 완전히 개별적인 형태를 가져야 한다. 이를테면 3을 기본형으로 해서 8을 디자인해서는 안 된다는 소리다. '위조 방지 폰트'는 그 이름에 걸맞게 O와 영(0), I와 1의 구분이 확실하고, F를 E, P를 R, C를 G 등으로 쉽게 고치지 못하도록 디자인되었다.

몇 년 전, 지금은 모노타입사에 병합된 독일의 당시 라이노타입(Linotype)사에 방문해서, 그곳의 대표·디자이너·엔지니어·마케터 들을 만났다. 마케터 분은 친절하게도 내 한국 주소로 라이노타입의 판촉물·굿즈·견본집·전문 잡지 등을 커다란 상자 가득 항공우편으로 보내 주었다. 그분은 자신의 아버지도 폰트 디자이너였다고 했다. 명찰을 보니 '오트마 회퍼'라고 써 있었다.

"혹시…… 카를게오르크 회퍼 씨가……?"

"네, 그렇고말고요. 위조 방지 폰트요!"

인공지능의 판독에 인간이 개입하면 자율 주행에서 위험한 상황이 생길 수 있다는 강연을 들으며, 위조 방지용 FE-폰트가 떠오르면서 그를 둘러싼 기억들이 스쳤다.

장난이나 실수·악의로 교통안전 표지판을 함부로 조작해서 자율 주행에 해를 미치지 못하도록 방지하려면 기술적인 측면을 향상시킬 수도 있겠지만, FE-폰트처럼 디자인 조형의 측면으로 해결하는 방안도 모색해 봄 직할 것이다.

일본 도로 위 상대성 타이포그래피

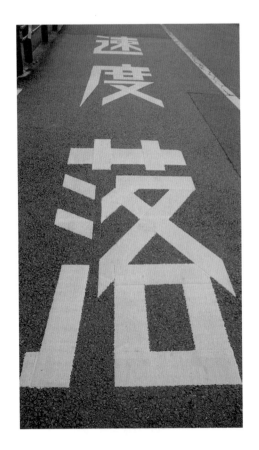

일본 교토의 도로 글자. '속도를 줄이시오'라는 뜻이다.

"상대성이론 타이포그래피⋯⋯?"

　"하하, 큰일 나요!"

　과학자들의 반응이었다. 내가 마포구민으로서 수혜라고 여기는 점은, 행정 구역은 다르지만 서대문 자연사박물관이 가깝다는 사실이다. 그곳에서는 과학자들과의 접촉이 활발하게 일어난다. 박물관 앞 '맛보치킨'은 한국형 과학문화 살롱의 역할을 한다. 독일에서 대학원에 다니던 시절, 철학 교수님은 온갖 수업의 텍스트들이 집결하는 학교 앞 복사집을 가리켜 '학문의 중심지(Wissenschaftszentrum)'라고 웃으며 불렀다. 맛보치킨도 그런 곳이다. 소통의 교차로라고 할까.

속도와 각도에 반응하는 글자

과학자들의 세계는 스케일이 크다. 가만 듣고 있으면 높은 산에 올라 확 트인 바다의 수평선을 바라보는 것 같은 기분이 든다. 물론 산이나 바다 같은 지구의 지형 규모와는 비교도 안 되는 천문학적인 스케일의 담론이 오고 가지만 말이다.

　인류의 기술 문명은 고작 수백 년을 헤아린다. 글자 문명도 수천 년을 넘지 않는다. 칼 세이건(Carl Sagan, 1934~1996)은 "우리 시대의 과학 기술은 겨우 사춘기의 단계"라고 했다. 100년 단위의 역사 스케일로 보면 우리 시대가 노인처럼 여겨질 법도 한데, '사춘기'라고 관점을 달리해서 보면 미래가 고작 2100년이나 2500년대가 아닌 수만 년대쯤으로 크게 펼쳐진다. 칼 세이건은 한술 더 떠 이런 질문을 한다. "역사가 100만 년이나 되는 기술 문명의 사회는 어떤 것일까?" 아득한 시간 스케일이다.

그와 반대로, 우리 타이포그래퍼들은 일상에 밀착한 문제들을 해결한다. 글자들을 인간 신체의 편의와 제약에 최적화한다. 즉, '휴먼 스케일'에 반응한다.

일상 수준에서 인간의 속도를 드라마틱하게 확장시킨 가장 가시적인 기계적 발명 중 하나로 자동차가 있다. 인간의 속도가 빛의 속도는 고사하고 고작 자동차의 속도만큼만 빨라져도, 그 결과로 생겨나는 글자에는 큰 변형이 가해진다. 자동차의 속도와 인간 시선의 각도에 반응한 도로 글자의 비례가 그 예다. 도로의 노면에 써 있는 글자는 도로 위나 곁으로 세워진 글자에 비해 운전자 시점과 속도에 의해 크게 왜곡되어 긴 형태를 가진다.

일본의 도로 글자와 시스템

일본에서 걸어 다니다 보면, 도로나 주차장 노면에 페인트로 그려진 질서정연한 도로 글자들에 유독 눈이 간다. 한국에서도 도로교통법으로 도로 글자의 표준을 규정하고 있지만, 일본 도로교통법 규정의 세부가 훨씬 상세하다. 규정까지 거론하지 않더라도, 눈으로 봐도 시공자들이 노면용 필기구의 폭과 그 배수 및 각도를 잘 이해하고 있어 수학적 구조의 질서가 투명하게 드러난다.

특히 최고속도 제한 30을 표시하는 3의 디자인이 독특하다. 한번은 30보다 40이 길어 보인 적이 있었다. 속도에 따라 비례가 달라지나? 확인해 보니 눈의 착각이었다. 위아래가 대칭이고 둥근 3보다 4가 날렵하고 방향성이 뚜렷해서 그렇게 보인 모양이다. 최고속도 제한이 30이든 40이든 세로 길이는

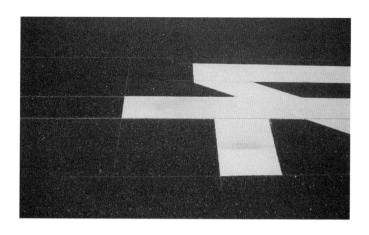

글자 전체를 일정한 폭을 가진 필기구로 썼다. 롤러를 사용했으리라 보인다.
그 일정한 폭으로부터 각도에 따른 비례가 나온다. 짧은 가로획도 충분히 눈에
띄도록 배수 폭을 취한다. 롤러로 획을 두 번 그어서 두 배의 폭을 만드는 식이다.

일본 도로의 최고 속도 표시 규정(위)과 실제 적용된 모습(아래).

5미터로 같다.

'상대성 타이포그래피'라는 발상은 이때 떠올랐다. 도로 위 최고속도 말고 적정속도가 100 이상이 되면 그 속도에 대비해서 글자와 글자를 둘러싼 공간은 더 길게 왜곡되어야 하지 않을까? 속도가 빨라질 때, 글자의 모양은 얼마나 더 왜곡되어야 인간 인지에 최적화될까? 복잡한 변수 파악과 계산을 필요로 하는 질문이었다.

상대성이론은 운동하는 좌표계에서 일어나는 시공간 변형을 설명한다. 하지만 사실 이 도로 글자의 비례를 일부러 왜곡시키는 현상은 운전자의 속도와 시점에 대비한 인간 인지를 보정한 것이다. 실제로 자동차 정도 교통 수단의 속력에서는 상대성이론의 효과가 미미한 수준이고, 광속에 근접해야 유효해진다. 그래서 도로 글자 타이포그래피가 '상대성이론 타이포그래피'이려면 앞서 과학자들의 반응처럼 우리의 도로 상황에서는 큰일이 난다.

배려와 관리로 완결되는 공공디자인

일본 도로 글자에서 내 마음을 사로잡아 감탄하느라 눈을 떼지 못하게 하는 요인은 표준 디자인과 시스템의 측면을 넘어서, 칼 같은 마감으로 작업에 임하는 시공자들의 마음가짐이다. 작업을 대하는 이런 태도야말로 도로를 아름답게 만든다.

분필선으로 깨끗하게 밑그림을 제도한 흔적도 자주 보인다. 모서리는 말끔하게 각이 잡혀 있다. 글자 너머로는 그 사회와 사람들이 보인다. 무명의 시공자들이 이렇게 빈틈없는 작업을 하는 배경에는 사회의 어떤 분위기가 있을까? 엄격한 내

한국과 일본의 일상 속 도로 표시 글자들.

부 규율일까? 도시 미관과 시민들을 생각하는 배려의 마음일까? 정돈되고 꼼꼼한 것을 좋아하는 성품일까? 아무튼 작업자로서의 자부심과 그만한 보상 및 존중이 주어지지 않는다면 저런 수준의 완결성에 도달하기 어려우리라 짐작됐다. 우리는 작업을 물리적으로 구체화하는 '인간' 노동의 높은 질적 수준을 추구하고 그만큼 대우하는 데에 더 가치를 둘 필요가 있다.

그리 가공할 수준의 마감은 아니더라도, 한국에서도 물론 깨끗하게 정돈된 도로 글자들을 접한다. 하지만 그렇지 못한 경우도 많다. 한번은 한적한 학교 앞을 지나가다가 253쪽 사진에서처럼 요란하고 시끄러운 도로 글자들을 본 적이 있다. 강박적이라 느껴질 정도로 말끔한 일본 도로 글자와 비교하기는 불공평하긴 하지만, 비교하지 않은 채 보더라도 저 모습은 어쩌면 우리 사회의 가공되지 않은 민낯 그대로의 한 단면이 아닐까 싶었다. 앞에서 한 말이 미처 다 가시기도 전에 다음 말을 떠들고, 각자가 와글와글 자기 말만 하는 풍경. 이렇게 되면 전체적으로 무슨 말을 전달하고 싶은 건지 알아듣기 어려워진다. 이런 사회는 그 일원들에게 큰 피로감을 준다. 더구나 저 지역은 어린이를 보호해야만 할 것 같은데, 약자에 대한 배려가 조금도 보이지 않는다. 이런 태도는 구성원들의 자존감을 손상할 뿐 아니라, 어린이 보호라는 소기 목적을 상기하면 위험하기도 하다.

과학의 논리와 미학적 완결성

"'상대성 타이포그래피' 같은 개념은 아무래도 포기해야겠죠?
'교통 기관과 도로의 최고 속도가 높아지면 글자와 관찰자 속

도 간의 상대성에 의해 그만큼 글자의 형태가 더 왜곡되어야 하나? 그렇다면 글자는 점점 어떤 모습이 되어 갈까?' 궁금해서 해 본 가정이거든요. 그런데 상대성이론이란 광속 정도의 속력은 되어야 그 효과가 유효하니까요. 예술적 상상이 과학의 원래 논리와 정합적으로 딱 맞아떨어지지 않으면 미학적으로도 완결되지 않잖아요."

이 말에, 한 과학자가 답했다.

"왜요? 포기하지 말아요. 먼 미래에 인류가 광속으로 이동할 만큼 문명이 발달할 때, 그 궤도 위에 펼쳐질 부호들을 상상할 수 있잖아요."

과연! 과학자들의 세계는 스케일이 대단하다. 그 순간, 내 머릿속에는 광막한 우주를 질주해 가는 미래의 풍경이 펼쳐졌다. 높은 산에 올라 바라보는 바다의 수평선보다 가없는 풍경이었다. 마음이 한없이 넉넉해졌다.

나는 가끔씩 일상으로부터 먼, 이런 스케일과 넉넉함을 정신에 섭취하는 것이 복작복작 부대끼며 살아가는 우리들의 마음을 크고 대범하게 여물도록 하는 데에도 도움이 된다고 생각한다. 우리 한국어와 한글 공동체의 마음도 그렇게 넉넉해지면 좋겠다. 간판에서든 도로 위에서든 나 혼자 돋보이겠다고 목청껏 소리치며 각자 떠들기만 하기보다는, 상대를 존중하고 배려하며 경청하는 너그러움이 마음에 넉넉하게 지펴지면 좋겠다.

네덜란드 글자체 디자이너가 직지를 만나
세 번 놀랐을 때

한국 전통 인쇄의 금속활자인 정리자 활자(1795년, 정조 19, 국립중앙박물관 소장, 위)와 유럽식 금속활자(가즈이 공방 제공, 아래). 같은 금속이지만 주조 성분이 서로 다르다는 사실을 한눈에 알 수 있다.

네덜란드의 폰트 디자이너 마르틴 마요르(Martin Majoor)를 한국에 초청했을 때였다. 마르틴은 구텐베르크보다 먼저 발명된 고려 금속 활자본의 현장을 반드시 방문하고 싶다고 했다.

마르틴 마요르는 1990년대 폰트 디자인의 고전인 스칼라(Scala)부터 최근의 퀘스타(Questa)까지 탁월한 폰트들을 디자인한 바 있다. 따뜻한 인간미를 갖춘 스칼라는 헬베티카, 메타(Meta), 딘과 더불어 여전히 전 세계적으로 가장 인기 있는 로마자 폰트이기도 하다.

1450년경에 발명된 구텐베르크식 금속활자 인쇄술과 1377년에 인쇄된 『직지심경』의 금속활자 인쇄술은, '금속으로 주조한 조립식 활자로 책을 찍는다'는 점을 제외하면 모든 세부 공정과 사회·문화적 함의에서 차이가 난다. 양쪽 모두 직접 실습해 보면 몸으로 분명한 차이를 느낄 수 있다. 청주 고인쇄

Scala Serif

ABCDEFGHIJKLMNO
PQRSTUVWXYZ abcde
fghijklmnopqrstuvwxyz
1234567890.,!?*&

Italic

abcdefghijklmnopqrstuv
wxyz1234567890.,!?*&

Scala Sans

ABCDEFGHIJKLMNO
PQRSTUVWXYZ abcde
fghijklmnopqrstuvwxyz
1234567890.,!?*&

Sans Italic

abcdefghijklmnopqrstuv
wxyz1234567890.,!?*&

마르틴 마요르가 디자인한 스칼라 세리프와 스칼라 산스.

박물관에서 이 차이들을 통찰하던 마르틴이 감탄하며 우뚝 멈춰선 순간이 세 번 있었다.

비용이 상당했겠어요

"구리의 성분비가 이렇게 높은가요?" 고려와 조선의 금속활자 주조 성분 비율을 한참 살피던 마르틴의 표정이 심각해졌다. "구텐베르크 활자에서는 값싼 납이 주재료이고 주석과 안티몬이 들어가잖아요. 구리의 비중이 저렇게 높으면 비용이 상당했겠어요."

한국의 금속활자는 동활자, 독일 구텐베르크의 금속활자는 납활자였다. 거뭇하게 창백한 납활자와 풍요로운 금빛이 감도는 동활자를 비교해 보면, 한눈에도 동활자의 때깔과 위엄이 다르다.

그러나 마르틴의 표정에 우려가 담겼듯, 이 '부귀의 증표'가 긍정적이기만 한 것은 아니었다. 구리를 주성분으로 하는 동활자는 비용이 많이 들어서 대량으로 널리 퍼지기 어려웠다. 활자의 근대적 정신을 상기하면 불리한 조건이다.

한국 전통 금속활자 인쇄술에서도 드물게 납이나 철을 주재료로 쓰긴 했지만, 대개 구리에 주석을 섞은 합금인 청동 활자를 사용했다. 청동은 주석이 더 많이 함유될수록 구리의 붉은빛이 가셔지는 색상을 띤다.

어떤 금속을 사용하든 활자처럼 정밀하고 다루기 까다로운 물건을 금속으로 주조할 엄두를 낼 수 있었다는 사실은, 곧 그 사회가 높은 수준의 금속 기술을 축적하고 있었음을 의미한다.

다만 상인들의 주도로 삽시간에 유럽 전역에 전파되어 적어도 서적 인쇄에서는 필사를 완전히 대체한 구텐베르크식 금속활자 인쇄술과 달리, 한국의 전통 금속활자 인쇄술은 고려에서 조선 시대로 넘어와서 수백여 년이 지나도록 국가 주도로 이루어졌다. 민간에서는 여전히 경제적인 목활자와 목판을 사용했고, 조선 후기와 개화기로 넘어와서까지 국문소설 정도는 필사해서 쓰는 일이 흔했다. 다만 이것은 비용상 어쩔 수 없이 발생한 현상으로, 국가가 독점하려는 의도가 있었던 것은 아니었다. 조선은 왕실 주도로 훈민정음을 창제할 정도로 정보를 일반 백성에게 공유하고자 힘쓴 국가이기도 했다.

한국인들 참 똑똑하군요

이어서 마르틴은 어리둥절해졌다. "인쇄기는 어디에 있죠?"

곧 인쇄기가 없다는 사실을 확인하고는, 연이은 추론 끝에 표정이 감탄으로 한껏 화창해졌다.

"인쇄기의 도움을 받지 않고도 종이에 활자가 찍힌단 말이에요? 당시 제지술이 얼마나 훌륭했으면! 한국인들 참 똑똑하군요."

이때 나는 오히려 마르틴에게 놀랐다. 마르틴이 감탄한 대목들은 내게도 낯선 통찰은 아니었다. 나도 익히 알고 있던 지점들이었다. 하지만 외국인의 눈으로 그저 박물관의 전시품을 짧은 영어 설명과 함께 잠깐 들여다보는 것만으로도 저렇게 빠르게 추론해내는 예리한 통찰력이 인상적이었다. 그리고 비슷한 계열의 전문 직종에 종사하는 사람으로서, 국가와 무관하게 15세기 동서양 활자 인쇄술의 차이점에 대한 견해가 나와

한국의 문지르기 방식으로 인쇄하는 마르틴 마요르.

젓가락을 사용해서 활자를 활판에 옮기는 조판 방식. ⓒMartin Majoor

일치한다는 사실이 반가웠다.

　구텐베르크와 직지의 금속활자 인쇄술에서 가시적으로 뚜렷한 차이 중 하나는 인쇄기의 유무다. 유럽에서 대형 가구만 한 기계의 레버를 힘껏 당겨 찍어 냈다면, 한국에서는 단출하게 종이를 문지르기만 하면 인쇄가 됐다.

　안타깝게도 한국의 전통 인쇄는 오늘날 우리의 일상에서는 단절되어, 몇몇 소수 장인들이 재현하는 공예의 영역으로만 남았다. 1883년에 박문국이 설치되면서 일본을 통해 서양의 근대식 인쇄가 들어왔고, 전통 동활자 인쇄술은 신식 납활자 인쇄술로 빠르게 대체되었다. 우리가 지금 한글을 사용하는 디지털 기계 환경도 구텐베르크 방식을 이어 간다. 우리가 자랑하는 과학 기술의 전통이 오늘의 일상에서 다른 문화권의 기술로 대체된 이유를 우리는 왜 설명하지 않을까?

　여러 이유가 있지만, 서구에서는 인쇄 기계가 개량을 거듭하며 대량 생산력을 신속하게 높일 수 있었다. 이런 아쉬움은 분명 뼈아프지만, 그래도 고려해야 정당한 점이 한 가지 있다. 인쇄기가 없었던 것은 고려의 기술이 부족해서가 아니라 오히려 뛰어나서였다고, 전상운 교수는 저서 『한국과학사』에서 설명한다.

　금속활자 인쇄술의 발명은 여러 세부 공정들의 발명들이 포괄적으로 합쳐진 것이다. 동양에서나 서양에서나, 예나 지금이나 전체 공정은 크게 금속주조·입력·조판·출력으로 이루어진다. ('주조'는 오늘날 폰트 제작, '입력'은 타이핑, '조판'은 문서 작성, '출력'은 인쇄나 업로드에 해당한다.) 이 모든 공정들을 표준화해야 하고, 매끄러운 금속에 잘 묻도록 농도가 높고 기름진 먹을 만들어야 하며, 그 먹을 선명하게 찍어 낼 종이를 제작하는 기술이 있어야 한다.

종이를 발명한 것은 중국이지만, 한국은 통일신라부터 독자적으로 제지술을 개량해서 뛰어난 품질의 종이를 생산해냈다. 고려의 닥종이는 서구의 빳빳한 종이보다 표면이 부드러워 육중한 인쇄기가 없어도 손으로 가뿐하게 문지르기만 하면 활자가 물리적인 자국을 남길 수 있었다. 우리에게는 그저 인쇄기가 필요치 않았던 것이다.

한국인은 활자에도 젓가락을 쓰네요

한국의 활자 인쇄 도구 중에는 젓가락도 있다. 이 젓가락이 마르틴의 걸음을 마지막으로 멈춰 세웠다. 그러잖아도 한국에 온다고 완벽한 젓가락질을 익혔다며 자랑하던 마르틴은, 한국인이 활자마저 젓가락으로 집어 드는 민족임을 확인하더니 쾌활하게 웃었다.

한국인 입장에서 앞의 두 광경에 비해 이 장면은 무심하게 보였지만, 우리 문화가 마르틴에게 즐거움을 주었다면 어쨌거나 좋은 일이다.

동서양 금속활자 인쇄술은 이처럼 세부적으로는 상당히 다른 메커니즘을 가지고 있고, 서로 다른 독창적인 발명의 요소들이 많다. 이 점은 분명히 인정하고 갈 필요가 있다. 설령 구텐베르크가 고려의 금속활자 인쇄술을 알고 있었다는 확인되지 않는 가정을 하더라도, 구텐베르크는 분명히 유럽 사회와 기술 환경에 적합한 '다른' 발명을 한 것이다.

이런 점들을 고려한다고 해도, 한국 금속활자가 세계 최초의 발명이라는 의미 역시 퇴색되지 않는다. 이 발명은 책의 수요가 많지는 않아도 높았다는 사실, 고려가 기록과 지식, 학

문을 존중하는 사회였다는 사실, 높은 수준의 과학 기술을 성취했다는 사실을 보여 준다. 이 사실은 유네스코의 공인을 받았고, 독일과 프랑스의 도서관·박물관 들에서도 이를 명시하고 있다.

너를 알고 나를 알고 너와 나의 다름을 정확하게 아는 것은, 문화를 정확히 사랑하는 자존의 방식이다.

IV

자국과 흔적을 사색하는 시간

악보 위에 피어난 꽃

한 방울 잉크 자국이 들려주는 이야기

눈 내리는 우키요에

눈으로 듣는 짧은 시, 소리로 보는 작은 그림

악보 위에 피어난 꽃

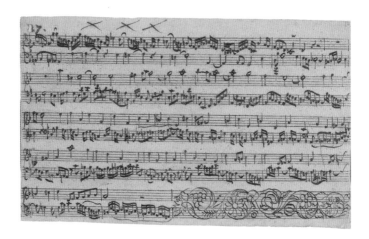

요한 제바스티안 바흐의 「푸가의 기법」 BWV 1080 중 제14곡 자필 악보 두 번째 페이지.
Mus.ma.autogr.Bach P200 ⓒ Staatsbiblothek zu Berlin

요한 제바스티안 바흐는 눈으로만 들을 수 있는 두 개의 줄로 연결된 온음표와 이분음표를 기보하기를 좋아했다.
— 파스칼 키냐르

책의 도시에 살던 음악가들

독일 라이프치히는 출판인쇄업이 번성한 책의 도시였다. 나는 이 도시의 그래픽 구역(Graphisches Viertel)에서 살았다. 이 구역에는 구텐베르크 거리가 있고, 유수한 독일 출판사들의 이름을 딴 인젤 거리, 레클람 거리 등이 있다.

라이프치히에서는 음악가들도 문사 성향이 강했다. 이 도시의 음악가들은 학문과 글과 인쇄와 출판에 관심이 많았다. 내가 살던 아파트에서 두 골목 옆에는 로베르트와 클라라 슈만의 신혼집이 있었다. 슈만은 음악 비평가로도 문필을 날렸다. 아파트 뒤쪽으로는 브록하우스(Brockhaus)의 자택이 있다. 영국에 브리태니커가 있다면 독일에는 브록하우스 백과사전이 있다. 그 집에서 바그너는 젊은 니체를 처음 만났다. 길 건너 거리 끝으로는, 부유했던 멘델스존의 저택이 있다. 라이프치히 음악대학을 설립하여 초대 학장을 역임한 멘델스존은 음악학자로도 이름이 높았다. 멘델스존의 저택 근방에는 브라이트코프 운트 헤어텔(Breitkopf & Härtel)이라는 유럽 굴지의 악보 출판사가 있다. 그리그는 악보를 출판하고자 이 도시를 방문하곤 했다.

악보의 명가 브라이트코프 가문과 친분을 가지며 동판 인쇄를 배운 유명한 작가가 있었다. 괴테(Johann Wolfgang von Goethe, 1749-1832)였다. 자서전 『시와 진실(*Dichtung und*

Wahrheit)』에서 괴테는 라이프치히의 법대생 시절에 정교한 동판 예술을 배웠으며, 실제로 출판할 수 있는 수준의 실력에 이르렀다고 자랑했다.

그로부터 약 15년 전, 동판 인쇄를 위한 출판물을 직접 디자인하려 했던 또 다른 다재다능한 예술가가 있었다. 바흐(Johann Sebastian Bach, 1685~1750)였다.

바흐의 그림과 글씨 솜씨

바흐의 가계에는 음악적 재능뿐 아니라 회화적 재능이 흘러서, 수많은 음악가 바흐들 사이에서 몇몇 화가들을 배출하기도 했다. 예술가들의 필체를 필적학으로 고찰한 로베르트 암만(Robert Ammann, 1946~1994)에 의하면, 슈베르트의 가느다란 필체는 시인의 성향인 한편 바흐의 견고한 필체는 화가의 성향에 가깝다고 했다. 바흐의 작곡법 역시 시각적이고 회화적이며 건축적인 구조가 두드러진다.

요한 제바스티안 바흐는 글씨와 그림에도 재능이 있었다. 바흐의 필체는 크고 두꺼우며 형태가 아름답다. 생동감에 넘치고 꽉 차 있으며, 공간 구조가 안정적이다. 꾹꾹 눌러쓴 이 육중한 필적에는 이 사내의 단호하고 강직한 성품이 드러난다.

바흐의 노년에 아들 카를 필리프 에마누엘은 아버지가 작곡 중이던 「푸가의 기법(Die Kunst der Fuge)」을 동판으로 인쇄해 보자는 제안을 했다. 이에 아버지 바흐는 값비싼 동판 인쇄를 위한 악보 밑그림을 동판 제작자에게 맡기지 않고 직접 만들려 마음먹었다.

생의 마감을 거의 앞두고 있던 예순네 살의 바흐는 동판

바흐가 이 악보에서 한 손에 급히 쓰지 않고 공들여 그린 이분음표 형태.

바흐가 악보에 직접 그려 넣은 그림.

의 밑그림이 될 자필 악보를 정체로 또박또박 써 나갔다. 악보를 곱게 작성해서 출판하고자 정성을 아끼지 않았다. 사선으로 급하게 흘려 쓰는 일 없이 모두 수직으로 바로 선 음표들의 모습에서, 바흐가 이 악보에 시간을 쏟아 공을 들이고 있음을 알 수 있다. 악보에서 두 번째 행 오른손 파트의 이분음표 형태를 보면, 하얀 동그라미를 두 번에 나누어 그렸고 그 아래 한가운데로 직선을 그었음을 알 수 있다. 한 번에 급히 그리지 않고 그만큼 신경을 썼다는 증거다. 라이프치히 초창기 시절, 바흐가 성 토마스 교회의 칸토르(Kantor)로서 매주 칸타타(Kantate)를 한 곡씩 완성하느라 초인적으로 바쁘던 무렵에는 촉박한 시간에 쫓겨 악보를 흘려 쓰느라 저러한 형태의 공들인 이분음표는 그의 필적에 거의 등장하지 않았다.

　바흐는 악보 아랫부분에 꽃송이와 열매가 달린 장식 그림도 그려 넣었다. 자세히 보면 옅은 밑그림을 조심스럽게 그린

후에 잉크로 마무리했다. 바흐 특유의 획이 굵고 대범한 필체의 성격이 그림에도 고스란히 반영되어 있다.

음이 침묵한 곳에서 피어난 꽃

바흐뿐 아니라 많은 작곡가들이 악보 위 '들리지 않는' 여백에 그림을 그렸다. 특히 피날레 장식들이 다채로웠다.

곡이 끝났다는 사실을 알리는 가장 단순한 형태는 마디에 굵은 선을 하나 더 그어서 겹세로줄을 만드는 방식이다. 그러나 그것만으로는 성에 차지 않았던 작곡가들은 '끝'이라는 뜻의 'finis'나 f 등을 표시해서 피날레를 확실히 알렸다. 그들은 이 f를 구불구불 그리기도 하고, 작곡을 마친 후 손이 충동적으로 움직이는 대로 길게 잡아끌기도 했다. 고된 작곡 행위의 긴장을 이완하는 손의 움직임이 기록으로 남은 것이었다. 그러다가 작곡가들은 이 종지의 흔적을 의식해서 예쁘게 장식적으로 그리기 시작했다. 옛 악보들에서는 음악이 멈추던 곳에 이렇게 꽃이 피었다가 급기야 물고기가 헤엄치고, 달팽이가 기어가고, 사냥개가 토끼를 쫓아가기에 이르렀다.

악보에서 마지막 음을 마친 이 공간은 이제 소리로부터 멀어진, 온전히 눈만을 위한 공간이었다. 그러면서도 대개 보는 사람을 굳이 의식하지는 않았던 이 악보 위에 피어난 장식의 '꽃'들은, 악상을 기록한 이후 작곡가의 즐거운 마음이 즉흥적으로 남은 흔적이기도 했다.

타이포그래피의 전문 용어로, 장식용 인쇄 활자는 '플러런(fleuron)', 즉 꽃이라고 부른다. 출판인쇄가의 꽃이다. 이런 장식은 아름답지만 비용이 들었다. 독일에서는 1920년대 이

옛 악보의 피날레 장식들. 음악학자 카린 파울스마이어가 발견하고 집자했다.
ⓒKarin Paulsmeier

후 인쇄에서 장식을 배격하는 움직임이 싹튼다. 제1차 세계 대전 패배 후 정치와 경제가 모두 불안했던 상황에서, 젊은 디자이너들은 사회적 역할과 정체성을 깊이 고민했다. 값비싸고 호사스러운 출판물을 만드는 것은 당시 사회의 요구 및 시대의 정신에 어긋났다. 이렇게 나타난 것이 장식을 배격하고 글자의 본질에 주력한 이성적인 '모더니즘 타이포그래피'였다.

오늘날 한국의 교육에서도 여전히 100여 년 전 모던 타이포그래피의 강령이 지배적이다. 시각디자인학과의 기초 과정에서는 학생들이 글자 본연의 성격에 집중하도록 하기 위해, 시선을 더 끄는 장식·이미지·모션을 의도적으로 배제한다.

하지만 21세기에는 디지털 기술에 힘입어 장식에 드는 시간과 경제적 비용이 다시 낮아졌다. 그렇다면 이제는 동서고금을 막론하고 장식을 애호해 온 인간의 본능적인 마음을 조금은 여유롭게 돌아봐도 좋지 않을까?

뇌 신경과학자 이대열 교수의 저서『지능의 탄생』에 따르면, 최근 인지과학에서는 직관과 감정을 이성 못지 않게 중요한 사고 능력의 본질로 본다. 장난치듯 이것저것 해보는 잉여 행동이 당장에는 쓸데없어 보이더라도 훗날 뜻밖의 위기를 헤쳐 나갈 경험적 자산으로 몸과 뇌에 새겨진다며 이 책에서는 가치를 부여하고 있다. 아무 도움이 될 것 같지 않은 행동이라도 이리저리 하다 보면 그 경험이 축적되어 언젠가 쓸모가 생긴다는 것이다. 잡다한 행동을 마구잡이로 해보는 호기심과 장난끼, 놀이의 필요가 여기에 있다. 그렇게 보면 낙서를 하는 마음도 나무랄 것만은 아니다.

다른 작곡가들의 낙서에 비해 바흐의 장식 그림에는 더합목적적인 이유도 있었다. 그는 물론 자신의 그림 실력을 드러내고 싶었고, 또 악보를 아름답게 디자인해서 동판 인쇄

로 출판된 악보가 더 잘 팔리기를 바랐다. 그러나 바흐의 의도는 여기서 끝나지 않는다. 바흐는 일반적인 다른 작곡가들의 선례와 같이 피날레에 '종지의 장식'을 그리는 대신, 세 장짜리 악보의 두 번째 장, 즉 악곡의 중간에 물결처럼 둥글게 흐르며 '이어지는 장식' 그림을 그렸다. 왜 그랬을까? 자, 그림의 왼쪽 마디를 보면 그 이유를 짐작할 수 있다. 오른손 부분 쉼표에 답이 있다. 왼손이 바쁘게 연주하는 동안, 자유로워진 오른손으로 악보를 넘기라는 작곡가의 배려가 이 꽃과 열매들 속에 담긴 것이다.

자필 악보는 작곡가라는 존재의 직접적 흔적이다. 한 인간의 육체적 자취와 내면의 풍경이 그 안에 있다. 악보 위, 귀에 직접 전달되지 않는 바흐의 그림은 음악과는 무관하기만 할까? 그렇지 않다고 생각한다. 그 안에는 음악을 기록하던 바로 그 순간 작곡가의 기분과 상태, 연주자를 향한 흐뭇한 교감이 실려 있다.

숨이 있고 침묵이 있던 여백에 핀 꽃들은 곧 언어화할 수 없는 음표, 정보를 비워 내어 순수한 아름다움만 남은 자국, 귀에 들리지 않는 것 그러나 울림이 잦아든 허공 어딘가 깃든 것, 공백과 종지에서 찬란하게 펼쳐진 예술가의 마음이기도 했다.

한 방울 잉크 자국이 들려주는 이야기

윌리엄 모리스가 디자인한 책 『세상 너머의 숲(The Wood Beyond the World)』.
아침 볕 드는 독일 라이프치히 국립도서관 창가에서 만난 풍경이다.

19세기 영국의 윌리엄 모리스(William Morris, 1834~1896)는 네 가지 측면에서 서적 타이포그래피에 중요한 족적을 남겼다.

첫째, 그는 '이상적인 책(Ideal Book)'을 천명하며 서적 예술가, 즉 북디자이너의 독자적인 지위를 전면에 내세웠다. 윌리엄 모리스 이전에도 수도원의 수도사, 대학의 학자, 궁정의 재력가와 후원자, 애서가, 도시의 상인, 인쇄소의 자부심 넘치는 출판업자 들이 책을 아름답게 만들고자 각고의 노력을 기울여 왔다. 그러나 윌리엄 모리스에 이르러서야 책에 대한 기여도에 있어서 북디자이너의 역할과 이름이 저자 못지않게 본격적으로 드러나기 시작했다.

둘째, 윌리엄 모리스는 산업혁명기의 디자이너였다. 그 당시에는 초기 기계 시대의 조악한 기술로 물건은 넘쳐났지만 수공예 시대에 비해 품질과 미적 가치가 떨어졌다. 이에 분연히 대항하여 공예적 아름다움의 질적 수준을 회복하려던 윌리엄 모리스의 움직임을 이른바 '미술공예운동(Arts and Crafts Movement)'이라고 부른다. 디자이너가 대량 생산 기계에 저항한 최후의 운동이었다. 이후 디자이너들은 기계의 가치와 한계를 모두 끌어안는 것이 시대적 흐름에 부합한다고 인식했다. 이렇게 나타난 것이 '바우하우스(Bauhaus) 운동'이다. 근대 디자인의 역사는 어찌 보면 '기계 문명에 대한 예술적 응답'의 역사이기도 하다. 윌리엄 모리스는 기계에 저항하기는 했지만, 기계에 대한 예술가 혹은 디자이너의 입장을 적극적으로 표명한 첫 번째 중요한 인물로 역사에 족적을 남겼다.

셋째, 자신의 이상을 책에 실현하기 위해 활자체도 직접 디자인했다. 고대와 중세·근대가 묘하게 뒤섞인 골든체·트로이체·초서체, 이렇게 세 종의 활자체가 윌리엄 모리스의 작품이다. 초서체는 생애 후반기의 걸작인 『초서작품집(*The Works*

of Geoffrey Chaucer)』을 위한 활자체로, 트로이체와 모양은 같고 크기만 그보다 작다.

넷째, 오브제로서 책의 완성도를 위해 재료의 물성에 신경을 쓰고 품질을 개량하기 위한 노력을 기울였다. 윌리엄 모리스의 진가는 평면의 형태와 입체적 재질감의 결합 속에 있다.

그런 이유에서, 윌리엄 모리스가 직접 제작에 관여한 책의 판본이 내 손에 촉각으로 닿았을 때에야, 나는 비로소 윌리엄 모리스와 진정하게 '만난' 것 같았다. 19세기에 만들어진 윌리엄 모리스의 초판본 중 한 권이 독일 라이프치히 국립도서관에 소장되어 있었다. 숨죽이며 이 책을 한 장 한 장 넘기던 그 순간, 마침 도서관 창문을 통해 겨울날 오전 북구의 햇빛이 황금색으로 깊숙이 비쳐 들어왔다. 그윽한 자연의 빛을 머금은 종이는 마치 결이 살아 있는 피부 같았다. 그 아래에서 맥이 고동치고 따뜻한 피가 흐를 것 같았다. 까실하고 두툼한 종이의 감촉, 견실하게 눌러서 찍힌 볼록판 인쇄의 우둘투둘함, 저 풍요롭게 새까만 깊이를 담은 흑먹의 빛깔, 재질의 숨 쉬는 아름다움, 마티에르(matière).

재질의 물성이 배제되는 복제의 기만

'물질'과 '재료'를 뜻하는 영어 단어 '매티리얼(material)'의 어원은 라틴어 '마테르(mater)'에서 왔다. '어머니'라는 뜻이다. '자궁'을 뜻하는 '매트릭스(matrix)' 역시 '어머니'가 어원이다. 어머니의 자궁에서 생명은 물질의 육신을 갖춘다. 어머니로부터 받은 육신을 입은 한, 인간은 촉감할 수 있는 재질의 물리적인 견고함에 안도감을 느끼리라 믿는다.

어떤 물질이 그 물질이기 위한 고유한 특성은 유전자나 분자가 배열되는 '패턴(pattern)'에 의해 결정된다. 패턴의 어원은 물론 라틴어 '파테르(pater)'에서 왔다. '아버지'라는 뜻이다. 서구 문화에서는 '형상'이 정신적인 아버지라면, '재질'은 물리적인 육신의 어머니라고 생각한 모양이다.

글자든 그림이든 종이 위에 구현되는 예술은 흔히 '평면조형'이라고 불린다. 그러나 한 장의 종이는 아무리 얇더라도 사실 3차원 입체물이다. 2차원 평면에서 일어나는 일에 비해 종이 옆면의 미세한 공간에서 일어나는 일은 무시되곤 한다. 재질이 형상보다 우세하게 관할하는 이 미세한 영역에서는 숱한 물리적인 현상과 행위들이 일어난다.

종이에 남겨지는 자국들은 '형상의 아버지'와 '재질의 어머니'가 합작한 결과이지만, 흔히 '아버지' 형상 속에 담긴 언어적인 성격이 강한 정보가 전부라고 여겨지는 것 같다. 오늘날 디지털과 오프셋 인쇄의 창백한 기술 환경 속에서 물성이 탈락되면서 이런 경향은 더 심해지고 있다. 물론 물성의 결여를 부정적으로만 보려는 것은 아니다. 다만 재질 속에는 다른 층위의 비언어적인 정보들이 정교하게 담긴다는 사실 역시 주지하려는 것이다.

국내 디자인 도서들에서 여러 차례 복사에 복사를 거듭한 도판으로 윌리엄 모리스를 접했을 때, 그의 작품들은 불필요하게 복잡하고 심지어 조잡해 보이기까지 했다. 제대로 된 '만남'이 일어나지 못해서 그랬다는 사실을 뒤늦게 깨달았다. 실제 스케일과 물성과 기법 그대로 19세기 판본을 직접 접했을 때, 윌리엄 모리스의 이상은 바로 그 미묘하게 섬세한 중간 톤과 물성의 풍요 속에 담겨 있었다. 인터넷은 말할 것도 없이, 오늘날 대량생산 공정에서 주의를 덜 기울인 채 제작된 인쇄물이 전하는 복제의 가짜성에는, 기만적인 측면이 있다.

윌리엄 모리스가 1896년에 디자인을 완성한 『초서작품집』(독일 오펜바흐 클링스포어
아르히프 소장).
왼쪽은 독일 클링스포어 아르히프에서 직접 접한 판본, 오른쪽은 국내 디자인 도서에
여러 차례 복제되어 실린 도판.

자필 글씨가 전하는 비언어적 메시지

손으로 쓴 글씨는 말끔하고 균질하게 인쇄된 글자보다 한층 많은 비언어적인 메시지들을 전한다. 저명한 고음악 연구자이자 지휘자인 니콜라우스 아르농쿠르(Nikolaus Harnoncourt, 1929~2016)는 인쇄된 악보 대신 가급적 작곡가가 직접 손으로 쓴 자필 악보를 구해서 보라고 권한 바 있다. 원본을 구하기란 어려울 테니, 차선책으로 자필 악보를 최대한 원본에 충실하게 복원한 복제본인 영인본을 구해서 보는 것이 좋다고 했다.

인간은 미세한 물리적인 자국과 흔적들 속에서, 놀랍게도 타인의 행동과 마음속 자취와 요동을 감지해낸다. 특히 사랑하는 사람에게서 온 편지라도 마주할 때면, 같은 자국에서도 언어 너머 마음과 감정의 흔적을 더 필사적으로 해독하려 든다. 글씨를 써 내려간 이의 시간 속으로 들어가, 특정 순간의 머뭇거림이나 흔들림을 느끼고 그 마음을 읽는다.

육성의 말이 몸짓·눈빛·표정 같은 비언어적인 메시지를 수반한다면, 육필의 글씨도 몸의 상태·기분·감정 같은 비언어적인 정보를 전달한다. 자필 악보의 무수히 생생한 자국들로부터 연주자는 시대를 건너뛰어 작곡가의 음악적 영감과 상상 속 단서들을 읽어 낸다. 아르농쿠르는 이런 현상을 무의식적으로 전해지는 '마술과도 같은 암시'라고 표현했다.

종이 위에 한 점 자국이 남기까지

기록과 흔적으로부터 비언어적인 암시들을 읽어 내는 인간의 능력이란 과연 마술처럼 놀랍다. 그러나 이것은 마술에만 머무

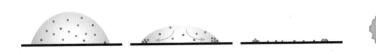

시간의 경과에 따라 커피 한 방울이 자국을 남기는 추이. 화살표 방향으로 옆면에서
추이를 바라본 도식이다. 마지막 커피 자국은 위에서 내려다본 모양이다.

르지 않고 과학으로도 설명된다. 재료공학과의 한 실험실을 방
문했을 때였다. 물방울 하나가 표면에 떨어진 후 증발하는 과정
을 초고속 카메라로 촬영한 영상을 우연히 접했다. "신기하네
요! 물방울이 X·Y·Z축 모두 균등한 비율로 작아지는 게 아니
라 X·Y축 면적에 비해 Z축 높이가 먼저 현저하게 낮아져요."
이 말에 그 실험실의 박사 과정 연구원이 답해 주었다. "네, 잘
보셨어요. 그게 바로 저희 실험실에서 연구하는 '커피링 현상'
이 생기는 이유예요."

　잉크 대신 커피 한 방울이 종이 위에 떨어졌다. 바로 이 작
은 자국 하나가 남기까지의 과정에는 숱한 물리적인 현상들이
얽혀 든다. 종이의 단면은 작은 섬유인 셀룰로오스의 복잡한
구조로 조직된다. 이 조직에 커피 방울이 스며든다. 종이 뒷면
까지 적시지 않도록 종이 표면은 대개 코팅 처리된다. 이 코팅
으로 인해 커피 방울이 순식간에 흡수되지는 않으므로, 종이
표면에 맺히거나 묻은 채 증발이 일어난다. 잉크와 커피액 등
액체 속에는 색을 남기는 고체 분자들이 들어 있다. 고체 입자

가 액체에 분산된 상태를 '콜로이드(colloid)'라고 한다. 액체가 증발하고, 이 고체 분자들이 종이에 남겨지며 한 점 자국이 생긴다.

액체가 증발할 때, 종이 표면과의 마찰력에 의해 X·Y축 평면 면적의 형태는 커피 방울 끝부분의 경계가 고정된 채로 Z축의 높이가 먼저 낮아진다. 그러면 가장자리가 안쪽보다 증발하는 속도가 더 빨라진다. 그에 따라 커피 방울 내부에서는 안쪽의 물로 가장자리 쪽을 채우려는 흐름이 일어난다. 그렇게 색을 내는 고체 분자들은 가장자리로 밀려 나가면서 쌓인다. 이 분자들이 쌓여서 밀집되는 가장자리는 더 짙은 농도의 색을 낸다. 이것이 커피 자국 바깥쪽이 테두리처럼 짙어지는 이유다.

한 방울의 잉크 자국이 남기는 최초의 원초적인 흔적은 이런 이야기들로부터 출발한다. 필기도구를 움직이는 속도, 힘을 주느라 눌러쓴 필기의 압력, 멈칫 고민하느라 그대로 잉크가 번진 흔적, 손목이 움직이는 진폭, 손가락에서 필기구를 돌리는 회전, 잉크의 증발에 따른 농도 변화, 이 모든 불균질한 세계가 종이 위에 자국으로 남는다. 미세하게 얇은 종이 단면의 세계, 재질의 세계, 물질의 육신을 낳는 어머니적 마티에르 세계에서 일어나는 일들은, 그 자국의 존재로써 말로는 다 못할 비밀들을 우리에게 속삭여 준다.

눈 내리는 우키요에

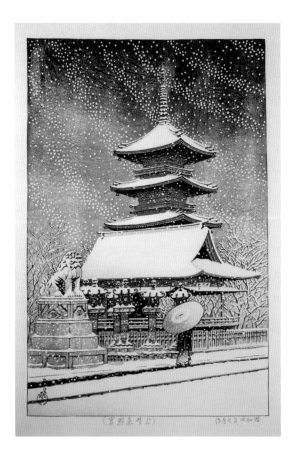

가와세 하스이의 우키요에 「우에노 도쇼구의 눈」, 1929년, 24.5×36cm
[우키요모쿠한(浮世木板) 공방 목판 사본].

"······ Mais ou sont les neiges d'antan
(······ 그러나 지난해에 내린 눈은 어디로 갔나)?"
— 프랑수아 비용(François Villon, 1431~1463)

눈 위에 찍힌 흔적이 있다. 어느 생명의 움직임을 증거하는 흔적이다. 세상에 남겨진 이 지표적인 기호에서 우리는 누군가가 지나간 자취를 읽는다. 오늘의 햇빛에 어제의 눈이 녹으면 무심한 발자국은 무상하게 사라지고 만다.

쓰기와 찍기

뜻을 오래도록 새기고자 바위나 나무를 긁은 흔적들이 있었다. 시간과 자연의 풍화를 거치면서 대부분 마모되며 스러져갔지만, 일부는 세월을 견디며 오늘까지 전해졌다.

'책'을 뜻하는 영어 book, 독일어 Buch는 '너도밤나무(beech)'와 어원이 같고, 라틴어의 liber, 프랑스어의 livre 역시 글자를 긁어서 새기던 '나무의 속껍질'에 어원을 둔다. '책'은 말과 생각의 자취가 새겨지는 공간이었다.

글자를 흔적과 자국으로 남기는 방법은 크게 두 가지로 나뉜다. '쓰기'와 '찍기'다. 글씨·서예·캘리그래피는 손으로 한 글자 한 글자 쓰지만, 같은 글자의 단어·문장·텍스트를 반복 복제하고 대량 생산하는 타이포그래피는 판을 만들어 찍는다. 도장·판화·인쇄는 찍어 낸다는 점에서 서로 친척 관계다.

젖은 하늘과 포근한 눈의 대비. 다색 판화의 색판마다 색만 다른 것이 아니라 물성도 달라져 있다.

내가 소장한 판본(왼쪽)과 다른 판본(오른쪽)을 찍어 둔 사진 비교. 눈송이를 똑같이 붓으로 찍어 재현하려고 했지만, 서로 아주 미세하게 다르다.

눈이 온다. 소복소복.

　창 밖을 보면 창 안으로 들어오고 싶다는 듯한 각도로 눈이 정말로 내게 '온다'. 우유에 물을 탄 듯 보얗게 젖은 하늘을 배경으로 가벼운 눈송이가 떠다니는 모습을 한동안 바라봤다. 맑은 날엔 보이지 않던 공기의 흐름, 중력과 공기 저항이 눈송이를 움직이고 있는 모습이 보였다. 새삼 하늘과 땅 사이의 '빈 공간'엔 무언가 가득 채워져 있다는 사실을 상기하게 된다. 눈송이는 빙빙 돌기도 했고, 때로 아래서 위로 올라가기도 했다. 눈송이들이 군무하는 패턴은 계속 달라졌다.

　가와세 하스이(川瀬巴水)의 우키요에 「우에노 도쇼구의 눈(上野東照宮の雪)」은 눈을 표현한, 내가 가장 좋아하는 작품이다. 에도 도쿄 박물관의 상품점에서 이 작품의 잘 복제된 사본을 우연히 처음 마주했을 때, 가슴이 뛰었다. 바람과 공기와 눈송이의 패턴을 저렇게 포착해서 양식화하는 관찰력과 상상력은 어디서 왔을까? 그 시선이 경이로워서 하염없이 들여다봤다. 독창적이고 아름다웠다. 비를 직선으로 처음 표현하기 시작한 이들도 우키요에 화가들이었다고 한다.

　오늘날의 오프셋 인쇄 말고 전통 다색 목판화 기법을 사용해서 잘 복제한 판본으로, 이 작품을 소장하고 싶다는 내 소망을 알고 친구가 선뜻 선물을 해 주었다.

　1957년에 사망한 가와세 하스이가 직접 작업한 판본은 아니었고, 후대 장인이 전통식 기법으로 본래의 작업 프로세스에 최대한 충실하게 복제한 작품이었다. 이런 경우에는 오프셋 인쇄로는 구현할 수 없는 작품의 심층들을 볼 수 있다.

　이 판본을 받아 들자마자 루페(확대경)를 꺼내 들고 구석

구석 탐색하기 시작했다. 나 역시 창작자이기에, 나는 타인의 창작품을 보면 '어떻게' 만들었는지가 늘 궁금하다. 미술관에서 유화 작품을 볼 때는 고개를 기울여 옆면에서 본다. 그러면 붓질이 차곡차곡 얹혀진 흔적이 보이고 거기에 담긴 화가의 마음이 보인다. 미술관 전시실에서 작품의 뒷면까지 보기는 불가능하지만, 이 작품은 내 소장품이라 뒷면의 자국 속에 속살대는 제작상의 뒷이야기를 읽을 수 있었다.

　　우키요에는 크게 '육필화'와 '목판화'로 구분한다. 육필화와 목판화의 관계는 앞서 언급한 '쓰기'와 '찍기'와의 관계와 얼추 같다.

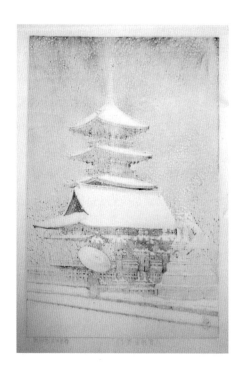

「우에노 도쇼구의 눈」의 뒷면.

육필화는 회화적 접근으로, 화가가 하나하나 손으로 직접 그리는 것이라 비싼 가격으로 주문 제작한다. 목판화는 디자 인적이고 공학적인 접근으로, 화가의 의도에 따라 여러 직인 들이 분업해서 찍어 내는 것이라 반드시 부유한 고객이 아니더라도 접근 가능한 가격으로 대량 생산한다.

이 작품의 뒷면을 본 순간 나는 '가필'의 흔적들에 놀랐다. 전체적인 큼직한 면 분할을 보면 분명 목판으로 찍은 것인데, 울타리·석등·석상의 미세한 선들은 그 위에 손으로 직접 그렸다. 목판화로 접근하되 육필화로 마무리한 것이었다.

목판도 그냥 찍은 것이 아니라 능숙한 훈련을 요구하는 많은 기법들을 사용했다. 젖은 하늘에는 색이 점차 옅어지는 보카시(ぼかし) 기법을 썼고, 붉은 지붕 아래로 떨어지는 검은 그림자는 색 위에 다른 색을 겹쳐 찍는 중복 인쇄를 했다. 다색 판화의 여러 색판에 쓴 안료들은 색상만 다른 것이 아니라 묘사하려는 대상에 따라 재료의 물성도 달라져 있다. 돌의 회색은 얇고 투명하게 젖어 있고, 눈의 흰색은 도탑고 불투명하게 포근히 덮여 있다. 무엇보다도 저 폭신폭신한 눈송이들을 모두 손으로 일일이 찍은 것 같다. 작은 동그라미의 형상은 판을 파낸 것뿐만이 아니라 손으로 찍은 붓 자국이다.

찍히는 환경에 반응하는 글자

타이포그래피는 크게 글자를 만들고, 글자체를 골라 텍스트를 짜고, 출력을 하는 공정으로 이루어진다. 기초 과정을 시작하는 학생들에게는 컴퓨터 작업이나 수작업을 마친 후 '이제 출력·인쇄만 하면 끝!'이라는 생각을 버리라고 당부한다. 출력

과 인쇄, 제작의 공정부터 새로운 종류의 업무가 시작되기 때문이다.

찍히는 환경은 생각보다 중요하다. 그림의 양식도 글자의 양식도 기술 환경에 반응한다. 소박한 목판화의 볼록판 인쇄 환경에서 나오는 글자 형태가 있고, 정교하고 날카로운 동판화의 오목판 인쇄 환경에서 나오는 글자 형태가 있다.

동판화 기법 속 글자들.

목판화 기법 속 글자.

왼쪽 그림은 인쇄 역사에서 해상도가 뛰어났던 기술인 동판 인쇄로 찍은 그림과 글자들이다. 오늘날의 오프셋 인쇄보다 훨씬 정교하고 미세한 표현이 가능했던 인쇄 기술이었다. 다만 가격이 너무 높아서 오늘날 대량 생산 환경에는 적절치 않게 된 것이다. 이 동판 인쇄 그림의 일부분을 자세히 들여다보면, 작은 공간에 무려 다섯 종류나 되는 서로 다른 글자체가 섞여 있다. 각각의 글자체의 형태와 구조는 크게 다르지만, 이들을 구현하는 도구와 기술적인 환경이 같기에 서로 어울릴 수가 있다. 이 다섯 종류 글자체들은 아주 세밀한 획을 공통적으로 갖고 있다. 이렇게 디지털로 복원되기 전의 글자들이 어떤 아날로그적 환경으로부터 나왔는지 기술 발달사를 알면 서로 다른 문자문화권, 이를테면 로마자와 한자와 한글도 어울리는 양식으로 골라서 조화롭게 섞어 쓸 수 있다.

이것은 사막에 사는 생물끼리, 춥고 눈 오는 환경에 사는 생물끼리, 종이 달라도 서로 한데 묶이는 이치와 같다. 글자도 생물과 같아서 쓰이고 찍히는 환경과 상호작용하며 생멸하고 진화한다. 제작 공정은 미적이고 예술적인 요인과도 불가분이어서, 글자의 형태를 생성하는 중요한 조건이 된다. 글자들의 속성을 알기 위해서도 정확히 이해하고 면밀히 살필 필요가 있다.

눈이 온다. 소복소복.

눈 위에 찍힌 자국은 햇볕에 덧없이 사라지지만, 인쇄와 판화로 눈을 노래하고 눈을 그려 찍어 낸 자국은 널리 퍼져 우리에게 다가와서, 오래 남겨진다.

눈으로 듣는 짧은 시, 소리로 보는 작은 그림

청사 안광석의 전각 「월하탕주」, 6.0×6.0cm (연세대학교 박물관 소장).

월하탕주(月下盪舟). 달 아래 배를 젓는다. 이야기는 작품의 오른쪽 위에서 시작한다. 달이 떠 있다. 달 아래로 조각배를 움직이는 이가 있으니, 저 아래 또 한 척의 배는 아마도 물 위에 비친 그림자일까? 압축과 생략이 과감하니 정사각형의 공간 안에 여백이 넉넉하고 풍경이 한껏 호젓하다. 단 네 글자만으로 한 폭의 그림 같고, 한 수의 시 같다.

무늬【文】과 증식【字】

같은 작가의 전각 작품 「삼림(森林)」에는 나무가 다섯 그루 들어 있다(292쪽 참조). 그러나 겹치어 무수히 **빽빽**해 보인다. 풍경은 역시 오른쪽부터 전개된다. 불과 수 센티미터 작은 크기의 공간이지만 마치 현대 추상화 같다.

　대학원 수업에 중국 여학생 린린이가 있었다. 林林이라는 이름 속에는 나무만 네 그루다. 출석부에는 단지 Linlin이라는 로마자로 표기되었을 뿐이지만, 린린이의 이름을 부를 때마다 내 머릿속에는 木木木木 나무로 엮은 산울타리가 한 번씩 상쾌하게 펼쳐지곤 했다. 이 한자 이름을 바라보는 심상은 중국인, 대만인, 일본인, 한국인이 다 조금씩 비슷하고도 달랐다. 엄마가 지어 주신 이름이라고 했다. 린린이의 엄마는 딸의 이름에 시를 쓰셨구나 싶었다. 그러고 보니 순우리말 이름도 많지만 대개 한자인 우리 이름에도 추상적인 가치·우주·자연·인간의 이상향과 조화로움이 시처럼 아로새겨 있다.

　한자는 문(文)과 자(字)로 이루어진다. 후한 시대의 책 『설문해자(說文解字)』에 따르면, 文은 우주만물의 무늬를 본뜬 것이다. 그래서 한자는 소리적 성격보다 그림적 성격이 상

청사 안광석의 전각 「삼림」, 2.6×2.6cm

대적으로 강하다. 이런 상형성을 바탕으로 하니, 한자는 대상과의 관계가 직관적이다. 한자와 로마자를 인식할 때 인간의 뇌는 서로 다른 영역을 사용한다고도 한다. 구체적 대상을 무늬로 본뜬 것은 상형 문자, 추상적 의미를 표현한 것은 지사 문자다. 字는 文이 낳은 '아들'들이다. 상형 문자와 지사 문자를 조합해서 형성 문자와 회의 문자로 증식시킴으로써 한자는 복잡한 세계를 표현해낸다. 그러니 한자 한 글자에만도 그림과 시가 이미 함축적으로 담긴 셈이다.

글【書】와 그림【畵】

'포토그래피'는 '빛(photo)'으로 남긴 '흔적(-graphy)'이다. 가령 뇌파를 검사할 때에도 뇌의 전기적 활동을 그대로 기록한

다는 의미에서 'electroencephalography(뇌전도)'라는 표현을 쓴다. 활자를 다루는 타이포그래피에도, 손으로 쓴 글씨를 다루는 캘리그래피에도 '-그래피'라는 접미사가 등장한다.

이 접미사는 라틴어 '-graphia', 더 멀게는 그리스어 동사 'γράφειν(graphein)'에서 왔다. 이것은 '글'일까, '그림'일까? 글과 그림이 분화되기도 전으로 거슬러 간, 원초적인 자국이다. 무언가를 기록해서 흔적으로 남긴다는 의미이고, '시간' 속에 머무르던 소리와 생각을 눈으로 볼 수 있도록 '공간'으로 옮겨 고정시키는 과정이다.

순우리말 '글'과 '그림'은 어원이 같다. '긋다'에서 왔다고도 하지만, '긁다'에서 왔다는 견해가 일반적이다. 글과 그림은 그 자리에 부재하는 화자, 소리, 대상이 흔적으로 남은 것이다. 부재하는 것들은 그리움을 일으킨다. 흔적과 자국이 마음에 남는 것을 '그리움'이라고 부른다. 그리움도 글과 그림과 어원이 같다. '글'도 '그림'도 본질적으로 부재하는 무언가와 더 잘 연결되고 싶고 더 잘 소통하고 싶은 '그리움'을 동기로 한다.

새김【刻】과 남김【印】

마음에 새겨지고 남겨져 깊은 인상으로 기억되는 것을 '각인(刻印)'이라고도 한다. 영어에서는 긁혀서 새겨지는 '스크래치(scratch)'와 '필체'를 뜻하는 '스크립트(script)'가 어원이 같다.

전각과 도장은 부드러운 붓으로 쓰는 것이 아니라, 날카로운 칼로 새긴다. 돌에는 아니지만, 나무에 글자를 새기고자

칼을 손에 쥐어 본 적이 있다. 옛 활자를 작은 본래 크기대로 정교하게 새기는 것은 초심자로서 엄두도 나지 않아, 다섯 배나 확대해서 새기려는 데도 무서워서 칼을 쥔 손이 덜덜 떨렸다. 나무도 칼도 결코 호락호락하게 자신을 내어 주지 않았다. 나무의 결도 잘 살펴야 하고, 위에 남겨지는 면과 아래로 파내어지는 면 사이의 각도도 적정한 경사를 유지하도록 신경 써야 했다. 그래야 나무 글자의 획이 쉽사리 떨어져 나가지 않는다.

전각·도장·활자·판화는 모두 날카로운 도구로 새긴 후 찍는 방식에서 출발했다는 점에서 친족 관계인 예술이다. 칼맛을 이해하고자 칼을 직접 손에 든 순간, 몸이 천금같이 정직한 경험을 하던 그 순간에는 이론이 물러간 자리에 명상이 들어섰다. 한 획 한 획 글자를 새기는 것을 '각자(刻字)'라고 한다. 그렇게 새긴 글자들을 찍어서 자국을 남기는 것을 '인출(印出)'이라고 한다. 刻과 印, 두 글자가 보태어지는 의미가 지극하지 않은가? 이렇게 새겨 낸 글과 그림은 여러 장 찍어 낼 수가 있다. 복제가 되고 많은 양을 생산할 수 있어, 더 많은 사람들에게 전해져 간다.

'월하탕주(月下盪舟)'에서는 자연 속에 사람이 호젓하다. 강에 달빛이 떨어지는 정서를 담은, 또 다른 내가 가장 좋아하는 글귀로 '월인천강(月印千江)'이 있다. 하나의 달이 천 개의 강에 '인쇄'되듯 '찍힌다(印)'라는 표현을 썼다. 달은 부처님의 말씀을, 천 개의 강은 사람들의 마음을 의미한다. 말은 한 번만 하더라도 수많은 사람의 마음에 남도록, 복제와 대량 생산을 하는 과정이 바로 이 '인(印)'이다.

이 글귀는 『월인천강지곡(月印千江之曲)』(1449)이라는 노래책 제목의 일부다. 세종대왕이 지은 제목이다. 『월인천강지곡』은 갓 창제된 훈민정음(1443)으로 한국어를 표기한 오래

된 문헌 중 하나다. 동시에 세종 당시 이미 높은 수준으로 정제되어 가던 금속활자 기술로 '인쇄'된 책이기도 하다.

사람들이 내게 타이포그래피에 대해 어떻게 생각하냐고 물으면, 내게는 '월인천강'이라는 글귀에 담긴 저 시적인 풍경과 메시지가 떠오르곤 한다. 동시에 세종대왕이 손수 창제한 한글로 인쇄해서 편찬한 첫 책자 중 하나인 『월인천강지곡』이 떠오르기도 한다. 이 책의 제목이 다층적인 의미를 지녔다는 사실이 우연만은 아닐 것이라는 생각을 한다.

월인천강, 이 네 글자는 내게 인쇄술과 타이포그래피에 대한 아름다운 은유로 읽힌다. 달은 누군가에게 전하고 싶은 생각이다. 그 생각을 강물이라는 종이에 찍고 스크린에 실어 여러 사람에게 전한다. 이것이 우리가 글을 쓰는 이유이고, 글을 더 정련해서 전하고자 문학이 존재하는 이유이고, 또 타이포그래피가 존재하는 이유이며, 사람들이 책과 신문과 잡지를 만들고 인터넷을 하는 이유라고 생각한다.

그림과 글자는 한 몸에서 분화했다. 한 폭의 그림 같고 한 수의 시 같은 글자들이 강물에 달 찍히듯 사람의 마음에 찍힌다. 자국으로 남겨지고, 그리움으로 그려지고, 기억으로 새겨지고, 여러 사람의 마음속에 각인되어 살아남아 생명처럼 생생한 심상과 이야기를 이어 간다.

용어 정리

글자 글자는 크게 글씨와 활자(폰트)로 나뉜다.

글씨 글씨는 손으로 쓰는 글자다. 서예와 캘리그래피는 글씨의
영역이다.

활자(폰트) 활자는 기계로 쓰는 글자다. 완성된 한 벌 글자 세트를
기계로 입력(타이핑)·조판(에디팅)·출력(프린팅)한다.
디지털 기기에서는 주로 폰트라고 부른다. 타입(type),
타입페이스(typeface) 등은 폰트와 완전히 일치하지는 않지만
대략 비슷한 말이다. 활자와 폰트가 타이포그래피의 영역이다.
하지만 글씨와 활자(폰트)는 서로 영향을 주고받기에,
타이포그래피는 크게 보면 글자 전체를 다룬다.

언어 국어·영어·프랑스어·독일어·러시아어·일본어·중국어
등을 언어라고 한다.

글 국문·영문·불문·독문·노문·일문·중문 등을 글이라고 한다.

글자 체계 한글·로마자·키릴 문자·가나 문자·한자 등을 글자
체계 혹은 문자 체계(writing system)라고 한다. 그러므로
'한글과 영문'으로 묶으면 틀리고, '한글과 로마자' 또는 '국문과
영문'으로 묶어야 맞다.

글자체 글자체는 글자의 모양을 총칭하는 상위 개념이다.
글자체는 크게 글씨체와 활자체(폰트의 모양)로 나뉜다.
서예의 붓글씨 정체는 글씨체의 예이고, 인쇄를 위한 명조체와
고딕체는 활자체(폰트)의 예이다. 글씨체를 기반으로 설계된
활자체(폰트)도 있다. '글꼴'과 '서체'라는 표현은 글자체·글씨체·
활자체(폰트) 중 어느 쪽을 지칭하는지 불명확해서 이 책에서는
서울서체, 판결서체, 나눔글꼴 등 고유명사를 제외하고 사용하지
않았다.

세리프체 글자는 획(stroke)이 골격을 이룬다. 로마자에서는 획 끝에 직교에 가깝게 붙은 돌기를 세리프(serif)라고 한다. 장식으로 보기는 어렵고, 신체에 비유하면 말단 부위에 가깝다. 세리프가 달린 글자체 양식이 세리프체다. 한글에서는 부리가 달린 명조체(바탕체)가 이와 등가적이다.

산세리프체 세리프가 없는 글자체를 산세리프체라고 한다. '상(sans)'은 프랑스어로 'without'이라는 뜻이다. 한글에서는 부리가 없는 고딕체(돋움체)가 이와 등가적이다.

이미지 출처

26쪽 위) Albert Kapr, *Fraktur: Form und Geschichte der gebrochenen Schriften*, 1993
아래) Hendrik Weber, *Kursiv. Was Typografie auszeichnet*, 2010
두 그림을 편집

28쪽 Hendrik Weber, *Kursiv. Was Typografie auszeichnet*, 2010

30쪽 Yves Perrousseaux, *Histoire de l'Écriture Typographique de Gutenberg au XVIIe siecle*, 2005, 78쪽에서 편집

42쪽 위) Albert Kapr, *Fraktur: Form und Geschichte der gebrochenen Schriften*, 1993

46쪽 Hans H. Hofstätter, *Jugendstil. Graphik und Druckkunst*, 2003

65쪽 아래) https://www.itsnicethat.com/features/monotype-johnston-100-tfl-130616

82쪽 위) Wikimediacommons.com

100쪽 아래) Benjamin W. Yim, Joan Yi-Hsing Ho, *Early Hong Kong Travel 1880-1939*, 2017

107쪽 Johannes Bergerhausen, *Decodeunicode: Die Schriftzeichen der Welt*, 2011

108쪽 unicode.org

116쪽 peterlu.org에서 편집

149쪽 Jan Tschichold, *Schatzkammer der Schreibkunst*, 1949

154쪽 위) 디지털한글박물관 / 아래) 한국학자료센터

167쪽 위) 디지털한글박물관

182쪽 Jan Tschichold, *Schatzkammer der Schreibkunst*, 1949

183쪽 위/아래) Jan Tschichold, *Schatzkammer der Schreibkunst*, 1949

184쪽 위) Hendrik Weber, *Kursiv. Was Typografie auszeichnet*, 2010

190쪽 이제니, 『왜냐하면 우리는 우리를 모르고』, 「너울과 노을」, 문학과지성사, 2014

211쪽 MIT AgeLab

* 출처를 따로 표기하지 않는 그림은 모두 저자가 저작한 사진과 그래픽입니다.
* 일부 저작권자가 불분명하거나 연락이 닿지 않은 경우에는 확인되는 대로 별도의 허락을 받도록 하겠습니다.
* 본문 188-205쪽의 「2010년대 한글 글자체 디자인의 흐름」에 사용한 그림은 각각의 글자체 디자이너들이 제공해 주었습니다.